世界建築博覽會

樓房等建築物的多元發展是如何形成的？

從洞穴到未來主義建築，你可曾想像過廣大又豐富的建築世界？

世界建築博覽會

看人類如何運用智慧與工藝留下歷史的腳印

林唯信·著｜金宰準（漢陽大學建築工學系 教授）·監修｜游芯歆·譯

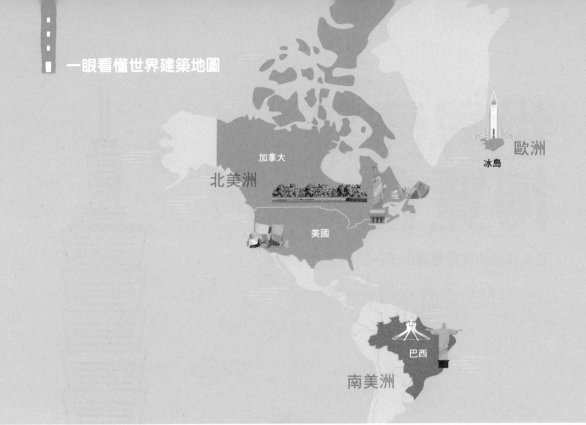

一眼看懂世界建築地圖

歐洲

冰島

北美洲

加拿大

美國

南美洲

巴西

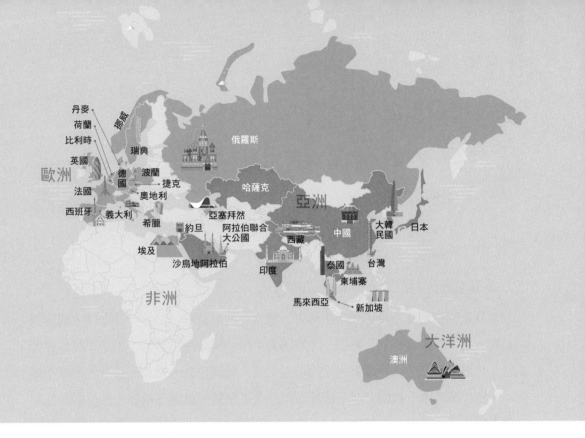

丹麥
荷蘭
比利時
英國
挪威
瑞典
歐洲
德國
波蘭
捷克
法國
奧地利
西班牙
義大利
希臘
約旦
俄羅斯
哈薩克
亞塞拜然
阿拉伯聯合
大公國
西藏
亞洲
中國
大韓民國
日本
埃及
沙烏地阿拉伯
印度
泰國
柬埔寨
台灣
非洲
馬來西亞
新加坡
大洋洲
澳洲

從世界史與地圖
探討建築的發展和用途

建築物就如生命一樣從無到有

每次看到樹木和小草都覺得很神奇，鑽進土裡的種籽一個接一個萌芽，成長為小草和大樹。在原先毫無一物的土地上萌發生命的現象雖然神奇，但小草和大樹集結在一起形成草原和森林覆蓋大地的模樣更讓人感到驚訝。而有一種存在雖然不是生命，卻如同草木一樣接二連三拔地而起形成了聚落，就是建築物。像模樣和種類各有不同的草木一樣，建築物也以各具特色的外觀矗立在大地上，雖然不同於草木會自行成長茁壯，是經由人手建造而成，但已經像是大自然的一部分般覆蓋地表。

建築物是我們生活中不可或缺的存在

雖然生活周遭到處都是建築物，但就像我們不曾留意維持生命必須要有的空氣一樣，我們也不太清楚建築物的重要性。假想一下學校裡沒有校舍，必須露天上課的情況，除了要忍受酷暑和寒冬，有時還必須迎著雨雪風霜學習，光想像就令人不寒而慄。一棟建築物，即使只是少了屋頂，也會因為風雨來襲造成生活上的不便。不管在家或出門，我們大部分的時間都是在建築物裡度過，作夢也難以想像沒有建築物的生活。

建築物根據藝術性、象徵性和技術呈現多元化的外觀

建築物的種類繁多，各有不同的大小、外觀、用途、建材和裝飾等。雖然各具特色，但其中也有格外引人注目的建築物。無論是因為外觀奇特、擁有深厚歷史價

值或是重大事件的中心地，抑或是因為由著名建築家設計、創造了世界紀錄等，都是具有特殊意義的建築物。它們所展現的多采多姿世界，證明建築物不僅是構成這個世界的重要元素，也是人類生活的一部分。本書集結了全世界各種足以拓寬視野的建築物。

第1章講述建築的基礎概念，探討建築物從無到有的過程，以及有哪些人參與其中。

第2章集合了造型多元的建築物，有很多奇特的建築物打破「建築物是矩形」的傳統觀念，讓我們周圍的環境變得更多采多姿。

第3章介紹人群聚集的建築物。探討美術館、博物館、運動場等群眾使用的空間是如何建造成具有象徵性的場所。

第4章講述為神或國王所建造的建築物，指出這些作為崇拜神和國王的特定目的建築物與其他建築物有哪些特徵差異。

第5章集合了表達象徵性和意義的建築物。聚焦在雕像或塔之類建築物本身的特殊意義，而非人類在其中的活動。

第6章介紹發揮無限想像力建造而成的另類建築物。這些令人難以相信是真實建築物的空間也是建築物不可限量的直接證明。

活用本書三要素

在學習建築概念的同時，也能體會到建築物多元化的特色和魅力。讀者可以輕易從＜目次＞中找到自己感興趣的建築物；而在＜一眼看懂世界建築地圖＞中標示了各國建築物發展現況，再參考＜索引＞裡的建築概念詞彙，很容易就能理解本書內容。

當我們從熟悉或隨意看過的物體中找到新的意義時，想必會因為增長見識而感到喜悅吧？閱讀了本書之後，再看看身邊的建築物，隱藏其中的建築世界將會逐一展開。請享受從建築物中學習各種知識的喜悅，從此這個世界將會令你刮目相看。

2022年10月

林唯信

目次

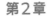
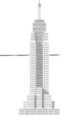

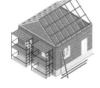

第4章

眾神與諸王的
殿堂

第5章

表達象徵和意義
的建築物

第6章

超越想像的
奇特建築物

第1章

走進建築的世界

建築的過程就像變魔術一樣，在空無一物的土地上層層堆砌，不知不覺間完成了一座高樓。要說有哪裡和魔術不同，那就是建築物不是障眼的把戲，而是利用建築材料，動員人力和設備、有條不紊地堆疊起來。從規劃興建何種建築物到完工為止，在這之間有無數的細節和工程，也有許許多多的人參與其中。

建築的世界寬廣多元，隨著人類的出現，尋找安身之處的本能開啟了建築的歷史，經年累月不斷發展至今。為了適應各種用途，建築物也被細分為許多不同的類型，還牽涉到像是建築方法、順序、必要的設備、材料、人力等許多因素。建築作為學問的領域，也肩負著人類文明發展的重任。

何謂建築物？

人類生活最重要的
3件事：衣、食、住

衣食住，這三件事雖然是生活上不可或缺的重要因素，也如同空氣般自然而然地和生活融為一體。

衣 泛指穿在身上保護身體的任何物體，也就是衣服。

食 泛指為了獲取營養所吃的食物。

住 泛指生活的空間，人類主要居住在房屋裡。

人類與自然物體及建築物等人造物體共存

人不同於動物，很難單獨在大自然中生存。在先進的文明世界裡，人類隨著社會的形成也必須過著群體生活。人們居住在人為建造的城市或村落裡，除了泥土、樹木等自然物體之外，也和人為建造的建築物等人造物體一起生活。即使建築物會造成破壞自然環境、人口密度增加的問題，但人類也無法離開建築物生活，沒有建

築物就無法過得安全舒適。既然我們要和建築物一起生活，就應該將建築物建造得
美輪美奐，與生活環境相得益彰。

我們住的房子既是建物，也是建築物

我們最熟悉的建物就是住房，住房是生活上必不可缺的存在。學校也是我們
每天都看得到的建物，到了戶外在街道上還可以見到高聳的大樓。那麼，包括住房
在內我們所知道的「建物」是什麼？根據辭典釋義，建物泛指「附著於土地的建築
物或工事」；而「建築物」在《建築法》中指的是「定著於土地上或地面下具有頂
蓋、梁柱或牆壁，供個人或公眾使用之構造物」。因此我們住的住房既是建物，也
是建築物，人類想要生存，絕對需要一個可以遮風避雨的屋頂。

建設的範圍涵蓋建築

施工現場又稱為建築工地或營建工地。建築和建設
意思稍有不同，「建築」的英文是architecture，「建設」
是construction。

建築 通常指建造如高層公寓、一般住宅或商店等人們居住和活
動的空間。根據住宅、城池或橋梁等不同目的設計出構造
物，再利用土、木、石、磚、鐵等材料架高疊起的工程。

建設 通常指建造橋梁、隧道、水壩等土木工程等設施的所有工
程。例如建造新的大樓、設備、設施等。

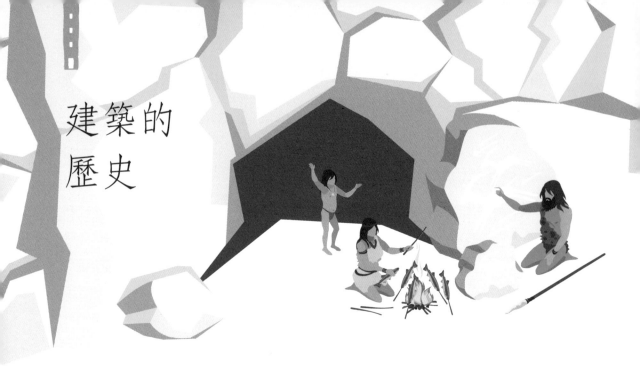

建築的歷史

與人類生活同步發展的建築

　　大自然是人類生命的泉源，給予我們許多生存所必要的物質。但是在大自然中毫無遮掩的生活並不容易，當陽光過於熾熱或氣溫下降時，人類會難以忍受；當雨或雪直接打在身上時就會生病。而且自然中存在著許多威脅人類健康的害蟲，也有覬覦人類生命的野獸。在這樣的環境中，人類出自本能會尋找可以安全躲避和舒適生活的空間。

- 早期人類會躲在洞穴、岩石縫隙或大樹底下等自然生成的地方。
- 後來就發展為豎立獸骨或樹木當成柱子，再覆蓋樹葉或動物皮革的方式。這是因為他們過著遊牧生活，不會長期停留在同一個地方，所以才會採取這種可以將柱子或皮革折疊帶在身上移動的便利結構。據說人類最早是在舊石器時代晚期進行建築活動。
- 當進入耕種定居的農耕生活，人類不得不在某個地方建造堅固的房屋，開始使用樹木、石頭、黃泥作為材料，據說在房屋內部還建造有煮食或取暖所需的設施。當眾人群聚在固定的地方共同生活之後，也出現了敬奉神靈的神殿和埋葬死者的墳墓。

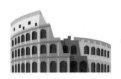

古代建築

西元前5000餘年前～ 在成就古代文化的美索不達米亞平原，是用黏土和水製作磚塊建造房屋。

西元前3200餘年左右～西元前530餘年 埃及王朝時期，建築物是用泥土和石頭建造而成，也發展出金字塔模樣的墳墓。

西元前1100餘年～西元前30餘年 希臘時代以地中海沿岸盛產的石頭作為建築材料，建造出許多外觀裝飾華麗的神殿。

西元前753年～西元365年（羅馬帝國分裂為東羅馬和西羅馬時期） 羅馬帝國時代以具實用性的建築物為主，像是羅馬競技場、公共浴場或修道院等。

中世紀建築

西元313年～8世紀 基督教被正式承認之後開始出現羅馬式建築，建造了許多教堂。

隨著羅馬遷都拜占庭被稱為拜占庭帝國之後，也出現了融合東西方文化的建築物，大量利用磚塊和石塊興建了許多教堂。薩拉森（Saracen）是由來自阿拉伯北部的阿拉伯人以信仰阿拉神的伊斯蘭教為基礎所建立的帝國，此時期出現了採用拱頂或穹頂結構的大型寺院。

8～13世紀 此時期盛行由羅馬建築受日耳曼族影響變形而成的羅馬式建築，常見於天主教聖堂和修道院。

12～16世紀 此時期盛行哥德式建築，不僅為羅馬式建築增添了更多宗教氛圍，也成為教堂建築的代表風格。

近世紀建築

15世紀 15世紀義大利出現了文藝復興時期的建築。

主要盛行於宮殿和教堂建築。17世紀中葉出現巴洛克建築，結合繪畫、雕刻及工藝技術。18世紀法國出現洛可可風格建築，強調自由發揮，不遵循對稱。

過渡期／近代／現代建築

18世紀中葉～19世紀末期 18世紀中葉後的建築被稱為過渡期建築。

這個時期追求以直線或曲線穿插等幾何圖案的新古典主義，或在哥德式建築中注入民族主義和道德主義的浪漫主義，以及使用鐵、玻璃或水泥的工業革命風建築登場。19世紀末期開啟了新藝術運動和包浩斯（Bauhaus）等各式各樣近代建築的時代。1950年代後期的建築則被稱為現代建築。（有關「新藝術運動」請參考〈聖家堂〉章節）

建築物的種類

住宅是指人們居住的房屋，
商業大樓是指有辦公室
或商店的高層建築物

人生活的地方除了住宅之外，還需要各種建築物，譬如適合販賣商品、學習、工作或宗教活動等不同的空間。我們在室外的活動沒有想像中那麼多，除了走路前往某個地方時或旅行、郊遊等戶外活動之外，人們每天大部分的時間都生活在建築物裡，或往返於各種不同的建築物之間。

建築物都擁有可以讓人在裡面活動的空間，但根據用途的不同，發揮的作用也不一樣。我們的周遭坐落著各式各樣的建築物，可以按照不同的標準來分類，主要會根據用途來區分。根據公告法規，建築物的用途分為9大類24組別，我們周圍常見的建築物大致上分為住宅和商業大樓。住宅是指人們居住的房屋，商業大樓是指有辦公室或商店的高層建築物。

高層公寓

近來有愈來愈多的人住在高層公寓（電梯大樓）中，許多戶住在同一棟高層建築物裡，好幾棟建築物聚集在一處就形成了一個社區。過去的高層公寓頂多二十層高，但近來出現數十層高的超高層公寓。高層公寓屬於集合式住宅的一種，集合式住宅是指住戶共用牆壁、走道和樓梯等設施，各戶在建築物裡獨立生活的住宅。通常會稱12層樓以上的集合式住宅為高層公寓，7～11層樓之間稱為華廈，6層樓以下的稱為公寓。

獨棟透天厝

是指獨門獨戶的住宅。在人口密度低，沒必要興建集合式住宅的地方就會建造獨棟透天厝；不習慣住在像公寓這種集合式住宅的人，就會喜歡住獨棟透天厝。在集合式住宅較多的新市鎮裡，也會額外建造獨棟透天厝社區。雖然也是好幾戶聚集形成社區，但和公寓不同的是，獨棟透天厝不與毗鄰的其他房屋相連。

商業大樓

商業大樓是指商務用建築物。高矮錯落地林立在我們周圍或市中心的建築物，大部分屬於商業大樓。近年來高層公寓即使不是作為辦公室使用，也按照商業大樓的形式蓋得非常高。高度很高的商業大樓稱為高層建築物，高層建築中建築物總高超過100公尺，或樓層超過40層以上的，就被稱為超高層建築物。（參考：國際高層建築會議規定）

宗教建築物

宗教設施從古代宗教誕生以來就很發達，伴隨著建築的發展，形成了建築史上重要的一環。宗教建築物只需要滿足禮拜或儀式活動的單一用途，所以可以自由發揮，設計出華麗的造型。教堂、天主堂、寺院（清真寺）、寺廟之中有許多外觀獨特、個性鮮明的建築物。文化遺產裡宗教建築物占了相當大的一部分。

觀覽場、展示場、劇院

我們的周圍時常可以看到許多人聚在一起觀賞或活動的空間，這類建築物因為是一次容納許多人的空間，所以根據用途，在造型或結構上和一般的建築物有很大的差別。

觀覽場　舉辦運動賽事的足球場、棒球場或綜合運動場等

展示場　博物館、科學館、博覽會場等

劇院　可以觀賞音樂、舞蹈、舞台劇等

建築所需要的各種材料

蓋房子使用的材料有很多種

童話《三隻小豬》裡提到了小豬三兄弟各自蓋了自己的房子，牠們分別使用稻草、木頭和磚頭來蓋房子。避開大野狼逃走的小豬兄弟們各自躲在自己的房子裡，但用稻草和木頭蓋的房子卻倒塌了，最後還是老么堅固的磚房拯救了小豬三兄弟的性命。

- 古時候主要使用可以輕易取得且加工方便的木頭，但是木造建築物存在易燃、難以造高的缺點。
- 泥土、石頭、磚頭長期以來都作為建築材料使用。
- 水泥、混凝土看起來像是新近使用的材料，其實分別在埃及和羅馬時代就開始使用。
- 十九世紀工業革命時代（1760～1840）開始使用鐵和鋼筋混凝土，建築物也隨之產生巨大的變化。由於鐵和混凝土的特性，不僅使得建築物變得更加堅固，也出現了超高層建築。

最古老的建築材料——木頭

木頭不僅容易取得，而且材質柔軟便於加工，過去也當成支撐建築物的支柱使用，但卻不適合用來建造現代這種又高又大的建築物。由於木頭給人一種大自然的感覺，所以經常作為裝飾材料使用。

燒製而成的黏土磚和
凝固而成的水泥磚

　　雖然是很久以前就已經有的材料，近來也經常使用，在我們的生活周遭也很常見。現在的磚頭是用泥土或水泥製作的，用泥土作成的黏土磚乃是加熱燒烤而成，水泥磚則是將水泥、沙子和碎石加水混合後凝固而成。

但也會讓室內空氣夏天變熱、冬天一下子就變冷，導致空調費用的增加。

堅固不易燃燒的石頭

　　通常採取加工或天然原石的狀態使用。天然石材可以直接活用其色彩和紋路，適合用來裝飾華麗的建築物。

易切割和彎折的金屬

　　建築物的外牆也可以用金屬來覆蓋，像是鋁、不鏽鋼、銅、鋅等許多種金屬都可作為建築材料使用。金屬建材因為易於切割和彎折，適合用來塑形，還可以用不同的方式來呈現色澤。

比其他材料更輕的玻璃

　　玻璃比起其他的材料，相對來說較輕，可以減輕建築物的重量。用在建築物上的玻璃通常很堅固，不容易破裂。雖然陽光穿透玻璃室內會顯得很明亮，

抗張力強的鋼筋
和抗壓力強的混凝土

　　鋼筋是又細又長的鐵條，混凝土是在水泥裡混入沙子、碎石後加水而成，這兩種材料結合在一起就會變得異常堅固。混凝土抗壓力強，但抗張力弱；相反地，鋼筋抗張力強，抗壓力弱。兩者結合的話，抗張力和抗壓力同時增強，就可以建造堅固的建築物。張力是指拉扯兩端時產生的力量，壓力正好相反，是指壓擠兩端時所產生的力量。

壓力和張力

建築物必須
按照順序和時間建造

建築物建造的過程就像變魔術一樣

如果路過建築工地的話,會發現起初空無一物的土地上,不知何時出現了一棟方方正正的建築物。過了幾年,高層建築物拔地而起,空曠的田野變成了繁華的城市。建築物不會在幾天之內一蹴而就,即使是小型建築物也需要花費幾個月的時間,大型建築物則需要耗費幾年的時間來興建。按照規定的順序和時間進行,才能建造出安全穩固的建築物。

建築必須經過規劃、設計、施工的階段

規劃

構思要建造何種建築物的階段,決定好在哪塊土地上興建、要如何籌措資金等。

設計

要建造出建築物,這個階段必須決定好建築物的外觀和室內設計,畫出施工圖。

竣工

工程結束。

內裝工程

是指建築物的內部裝修工程，讓人們擁有可以活動的空間。

外裝工程

結構工程完成之後，就可以在建築物的外牆覆蓋裝修材料進行美化。

基礎工程

是指為了建築物的穩固，進行鞏固地基的工程。基礎工程做得扎實，對建築物的屹立不倒至關重要。

結構工程

是指鋼筋混凝土工程，從一樓開始一層層打下基礎。

架設工程

是指隨著施工上的需要臨時架設再拆除掉的工程，譬如架設防止粉塵逸散的防塵網或防塵布，架起防止天花板墜落的臨時支架等的過程。

執照

攜帶設計圖紙到政府相關單位申請許可執照。

選擇施工團隊

決定好興建建築物的營造公司，施工指的是按照圖紙內容建造的過程。

開工

開始動工。

建築所需要
的設備

建造建築物時必須有適當的設備

　　你可曾在沙灘上玩過沙子？用手堆起沙子，用力壓實之後，就會出現一間小房子。手巧的話，還可以用沙子堆沙堡，塑造各式各樣的型態。如果使用小鏟子或小耙子，玩起沙子來就更有意思。

　　蓋房子不能光靠人力，想在適當的時機興建一棟又高又大的建築物，就必須擁有適當的設備。土木工程中使用的重型機械稱為重型設備，譬如像挖土機和卡車。

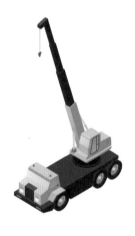

起重機

　　也稱為「吊車」，用來將物品移動到高處時，通常起重的部分架設在車上。

　　興建高層建築物時，因為必須將物品高高吊起，於是就會把起重機放上像塔一樣豎立的樓塔頂端。這種「塔式起重機」在高層建築物施工，或是從船舶上吊起貨物時經常使用。

砂石車

　　施工工地需要搬運泥土或石頭，車斗後方有可開啟的隔板，只要原地抬高，就能將裝載的材料直接傾卸下來。

挖土機

打地基挖土時必不可少的設備。外型像手臂一樣的機械尾端裝置了一個大鏟子，可以把土地挖得又寬又深。

預拌混凝土車

一般稱為混凝土攪拌車或水泥預拌車。預拌混凝土是指預先將水泥和粒料混合好的混凝土，而混凝土攪拌車則是將預拌混凝土保持在不凝固的狀態下運送的車輛。

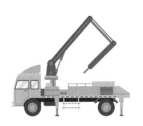

混凝土泵浦車

運輸液態混凝土的一種設備，可以在建造建築物時發揮澆灌混凝土的作用。利用手臂狀的巨型管子，將接收自混凝土攪拌車的預拌混凝土輸送到模板裡。

堆高機

建築工地裡有許多需要搬運的物品，又重又大的物品人力搬不動，就只能由堆高機來負責。一輛堆高機輕輕鬆鬆就可以搬運高達5公尺高的重物。

混凝土和預拌混凝土

混凝土 通常指混合了水泥、水、沙子和碎石的建築材料。一開始混合材料的時候還是未凝固狀態，因此可以製成各種型態，過了一段時間之後就會變得很堅硬。混凝土的使用非常普遍，稱得上是人類僅次於水的常用物質。

預拌混凝土 是指在製造混凝土的工廠裡，將包括水泥在內的材料預先混合攪拌之後尚未硬化的混凝土。混凝土攪拌車（或預拌混凝土車）會將預拌混凝土保持在不凝固的狀態下，運送到建築工地。

參與建築的人

建造建築物時，人所發揮的作用還是很大

建造建築物時雖然可以動用設備，由機械來代替人力，但人依然能在過程中發揮很大的作用。從規畫到竣工的那一刻為止，建造的過程中有各式各樣的人參與。在興建世界最高的摩天大樓哈里發塔時，五年期間總共投入了850多萬人，最多的時候，一天之內就有1萬2千多人同時工作。即使是建造小型建築物，也需要花費幾個月的時間以及不少的工作人員。匯集許多人的汗水和努力，令人讚嘆的建築物就此誕生。

發包者

以建造建築物為目的、主導建築事業的人，可以是個人，也可以是企業或公私機構，為最初委託全部工程的主體。

設計者

應發包者的要求設計建築物，由建築師個人或是建築師事務所負責，將承造人的構想或意願繪製成設計圖。

建設公司

建造建築物的業者，擁有建築執照，按照設計圖建造建築物，內部有許多人員處理與工程相關的事項。

建設工程管理者

代替發包者執行設計、招標、施工、維護、管理等業務。隨著建築物的型態愈來愈巨大和複雜，建築工程管理者的責任也更加重要。

工地主任

確認工程是否確實按照設計圖進行，監督工程品質以免出現不實情況。

專任工程人員

提供建築結構、建築設備、建築電氣、照明、土木等專業技術。

營建技工

在施工現場工作的技工，譬如負責木作的木工、加工鋼筋的鐵工、負責焊接鋼材或配管的配管工、砌磚的砌磚工、進行防水工程的防水工、負責粉刷的油漆工等，各自承擔細部領域的工作。

建築家和
建築師

設計建築物的建築家和建築師

城市裡建築物非常多，可以說是由建築物和道路構成。而即使在城市以外的地區，只要是人們聚居的地方也一定有房屋和建築物。這麼多的建築物如果外觀都一致，街景就會顯得很單調。而城市裡如果有許多怪異醜陋的建築物，也同樣會顯得很難看。若想讓建築物發揮符合建築目的之功能，決定整個結構的構造工作至關重要。想建造出氣派、美觀且符合用途的建築物，就必須經過精心設計。

建築家以所具備的建築專業知識來設計建築物

建築家不僅設計建築物，還負責管理所有參與建築的人和施工過程。從小型建築物到超高層摩天大樓，都是由建築家經手誕生。建築物既要外型美觀，又要功能卓越，為了建造出兩者完美結合的建築物，建築家必須同時具備審美及工程知識，所以建築家也是構思建築物並付諸實現的綜合藝術家。建築家的範圍很廣，建築相關領域的專家也被稱為建築家。

　　建築師事務所的主要業務是建築設計，也會到建築工地調查敷地或進行監督工作。必須先通過根據建築師法所實施的建築師證照考試，才能獲得建築師執照。考試規則依照考選部公告，具備特定資格者也可特定科目免試。考試每年舉行一次，根據考選部統計，2021年共有4500人參加建築師考試，其中179人及格，及格率不到7%，可看出要成為建築師並不容易。建築師可以成為建築家，但建築家如果沒有通過考試就無法成為建築師，不是所有知名建築家都擁有建築師執照。

電腦的發展與建築技術的提升

CAD　是指自1980年開始普及的「電腦輔助設計（Computer Aided Design）」，用在包括建築在內的各個產業領域裡。隨著CAD的出現，人工繪製的設計改由電腦代勞，不僅縮短設計時間，也可以縮減必要的人員。

BIM　比CAD更進一步發展的技術。BIM是「建築資訊模型（Building Information Modeling）」的縮寫，是生產和管理與建築物從設計到拆除整個生命週期相關的各領域資訊的一種技術。如果說CAD以平面（2D）為主，那麼BIM則以立體（3D）為基礎。利用BIM可以有效地建造和維護、管理複雜的建築物，譬如東大門設計廣場、樂天世界塔、杜拜未來博物館、圖瑪瑪體育場等。

VR、AR、AI　建築領域也適用將數位影像如實物般顯現的虛擬實境（VR，Virtual Reality）和擴增實境（AR，Augmented Reality）、人工智慧（AI，Artificial Intelligence）等尖端技術。利用VR和AR可以在實際建造建築物之前就提前看到成品、周邊環境、室內結構等，也可以為施工現場的工作人員以虛擬方式進行裝備使用或安全的教育訓練，對於施工時的品管或完工後的維修、管理也很有幫助。使用AI可以縮短設計時間或找出更適合的設計方法，在整個建築過程中，AI對於建造更安全、精確的建築物方面發揮了很大的作用。

建築物和
地標

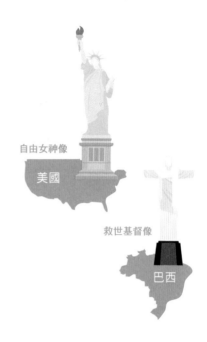

自由女神像

美國

救世基督像

巴西

地標（landmark）就是
地（land）上的標誌（mark）的意思

在童話故事《糖果屋》裡有提到，漢賽爾和葛麗特兄妹為了能找到回家的路，就把石頭扔在地上作為標誌；第二次則是把麵包屑丟在地上，但卻被小鳥全吃掉，於是兄妹倆就迷路了。登山客為了避免迷路會間隔一定的距離把繩子繫在樹上作為標誌。經常往來山路的人即使不繫上繩子，也會利用樹木或山石來定位。只要做好標誌或記住足以成為標誌的地貌或物品就能識別自己的位置。

過去在確認某個人的領土時，會使用足以成為標誌的樹木、山脈、河川作為標誌。即使到遠方旅遊返程時，也會循著指示地區位置的標誌找到回家的路。在如今城市發達的時代，顯眼的建築物就被稱為地標。想一想，當你向他人說明自己居住的地方時，會用哪棟建築物作為代表性的標誌？應該會第一時間就用對方能輕易找到的顯眼建築物來說明吧。高速公路周圍顯眼的特定建築物或構造物，就發揮著指示該地區所在位置的作用。

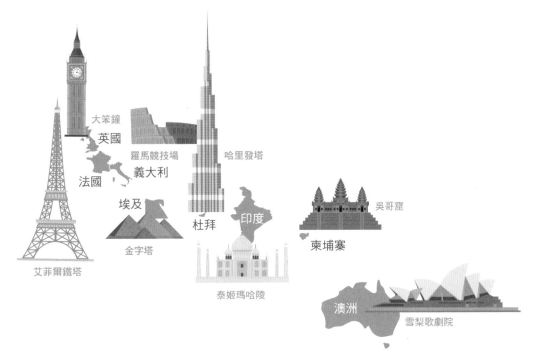

大笨鐘
英國

羅馬競技場
義大利

哈里發塔

法國

埃及

杜拜

印度

吳哥窟

柬埔寨

艾菲爾鐵塔

金字塔

泰姬瑪哈陵

澳洲

雪梨歌劇院

地標扮演著該地區象徵景點的角色

　　地標的作用不僅只於定位，還會成為該地區象徵性的景點。為了觀看某個著名地標，遊客們蜂擁而至，也因此達到城市發展的效果。地標也忠實地扮演著活化城市特色和對外宣傳的角色，知名地標在全世界廣為人知的同時，也成為了一個城市，甚至是一個國家的象徵。有些是因為自然而然吸引人們的目光而成為地標，但也有為了提高城市競爭力而故意製造出來的地標。近年來出現了許多超高層建築物，高樓大廈不僅顯眼，也很適合作為地標，所以超高層建築物正逐漸成為城市的新地標。

想成為地標必須符合幾項條件

　　如果僅僅只是外觀高大或奇特無法成為地標，必須是足以象徵該地區的建築物，而且還必須很容易就找得到。即使很顯眼，但如果不容易接近的話，就不算發揮地標的作用。另外，還得提供各式各樣的體驗，具備人們願意停留賞玩的某種特色。精心打造的地標，就能拯救逐漸沒落的城市，引領地方經濟，由此可見，地標的重要性正與日俱增。

生活中有必要知道的
建築用語

　　建築物是日常生活中經常遇到的物體，我們的周圍有許多建築物，可以說我們就生活在建築物包圍的環境裡。因為生活中經常可以聽到和建築相關的話語，所以我們在對話時也會不知不覺說出一些與建築相關的用語。譬如在學校裡，老師會說：「走樓梯上樓的時候要小心！」在認識新朋友時會自我介紹說：「我住在○○○○高層公寓。」在家裡媽媽會使喚：「到陽台拿○○○過來！」這裡的「樓梯」、「高層公寓」、「陽台」都是建築相關用語。

計算、工具

平方公尺　也稱為平方米，為面積的單位，長寬各 1 公尺就是 1 平方公尺（㎡）。

圖紙　為了便於理解將建築過程以圖形標示出來。

總樓地板面積　建築物各層包括地下層、屋頂突出物及夾層等樓地板面積之總和。

功能

防水　防止建築物滲水或漏水的工程。

耐震／防火　耐震和防火分別指耐受地震和火災的特性。

構造

屋頂 覆蓋建築物頂部、提供遮風、避雨、防曬等功能的部分。

柱子 支撐屋頂或地板的垂直構造物。

陽台／露台 兩者區分方式是：直上方無任何頂遮蓋物之平台稱為露台，直上方有遮蓋物者稱為陽台。

樓梯 從一個樓層上下另一個樓層時中間連接的階梯。

牆壁 組成建築物外圍或是內部隔間的垂直部分。

鑲板 指的是室內牆壁表面額外鋪設的一層木板，作為冰冷牆壁的絕緣層。

類型

高層建築物 高度在 50 公尺或樓層在 16 層以上的建築物。

集合式住宅 許多家庭聚集在一個獨立的空間裡生活的建築物，共用樓梯和走道。

獨棟透天厝 獨門獨戶的一棟房子。

工程

設計 興建之前，決定該建築物所需要的功能、造型、結構，並使之具體化的過程。

新建 在空無一物的地面上建新的建築物。

增建 增加建築物原有的樓層或面積。

翻新 建築物重新整修或部分增建。

其他

日照權 建築物在興建時保障鄰近建築物可以照到定量陽光的權利。

普立茲克獎
與世界建築節

第一屆普立茲克獎得主菲力普‧強森的「玻璃屋」

建築界的諾貝爾獎──普立茲克獎

　　普立茲克獎的正式名稱是「普立茲克建築獎（Pritzker Architecture Prize）」，是針對在建築工作上展現才華和前景，通過建築藝術對人類和建築環境有重大貢獻的建築師所頒發的獎項，被公認為是建築領域的最高權威。

　　普立茲克是獎項設立者的名字，這項大獎是1979年由凱悅酒店集團董事長傑‧普立茲克和妻子辛蒂‧普立茲克設立的。1967年開業的亞特蘭大凱悅酒店採用中庭結構，所有客房均朝向大樓內的大廳，普立茲克夫婦確定這種結構對酒店員工和客人都產生了正面的影響。意識到建築影響的普立茲克夫婦於是接受周圍人的提議，設立了建築獎。

　　普立茲克獎是由建築、教育和文化等各領域的專家組成審查委員，以投票方式選出得獎者。得獎人不受國籍、種族、意識形態的限制，一旦獲獎，可獲得十萬美元的獎金和一枚由建築大師路易斯‧蘇利文設計的銅質獎章。

　　1979年第一屆得獎者是美國的建築家菲力普‧強森，之後陸續有巴西的奧斯卡‧尼邁耶、日本的安藤忠雄、英國的諾曼‧福斯特、英國的札哈‧哈蒂等知名建築家獲得普立茲克獎。自2010年中期開始，普立茲克獎的趨勢發生了變化，獎項只頒發給有考慮到地區和社會的建築家。2022年來自非洲布基納法索的迪埃貝多‧弗朗西斯‧凱雷獲獎，他因為在學校、醫院和公園等公共建築中就地取材，使用黏土等當地素材而得到了肯定。

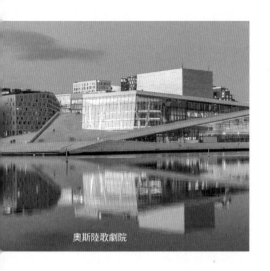
奧斯陸歌劇院

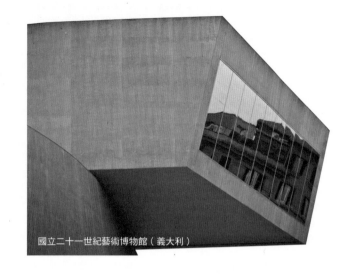
國立二十一世紀藝術博物館（義大利）

建築界的奧運會──世界建築節

　　奧運會是每四年舉辦一次由全世界各國共襄盛舉的體育盛會，也是地球上規模最大的活動。在建築領域中如同奧運會一樣的世界建築節（World Architecture Festival，WAF），就是由各國建築家齊聚一堂，舉辦頒獎典禮、研討會、交流等活動，堪稱建築界的盛會。世界建築節始於2008年，旨在讚揚和分享世界各地的卓越建築，分別在西班牙巴塞隆納、新加坡、德國柏林、荷蘭阿姆斯特丹等地舉辦過。同時也選出「年度建築獎」，獎項分為未來計畫獎、竣工建築獎和景觀建築獎。每年都有好幾座建築物入選，像是挪威的奧斯陸歌劇院、義大利的國立二十一世紀藝術博物館，以及美國的雲杉街8號摩天大樓等。

諾貝爾獎

諾貝爾獎是針對在知識領域成就斐然的人所授予的獎項，分為物理學獎、化學獎、生理醫學獎、文學獎及和平獎五個領域。諾貝爾獎是由瑞典發明家，同時也是企業家的阿弗雷德‧諾貝爾（1833～1896）所創立的。1895年，他捐出自己的財產，並且在遺囑中交代每年要頒獎給對人類做出最大貢獻的人。諾貝爾獎不僅在科學界負有盛名，在普通民眾之間也廣為人知，被公認為世界上最具權威的獎項之一。．

第2章

建築物的多元造型

如果被要求簡單地畫一個房子的話，大部分的人都會畫一個四方形，上面再加一個三角形屋頂，而大樓則會被畫成一個直立的長方形。就像這樣，一般人腦海中所浮現的建築物特徵都差不多。但建築物的型態其實非常多樣化，有的長得像小黃瓜，有的呈現波浪狀，還有像甜甜圈一樣的圓圈狀，或是外型扭曲等，很多建築物已經脫離了方形的範疇。

我們周圍有無數的建築物，然而有最多方形建築物聚集的地區，看起來就很單調。如果其中夾雜著怪模怪樣的建築物，從景觀上來看不僅朝氣蓬勃，也多了觀賞的樂趣。建築家的創意和先進技術的完美結合，使得建築物造型變得更加多元化。由於建築物一旦完成，就會長期占據同一個位置，持續受人矚目，因此造型該如何設計至關重要。

432
Park
Avenue

Bodegas Ysios

**King Power
Mahanakhon**

**Empire
State**

**Burj
Khalifa**

**Grand
Lisboa**

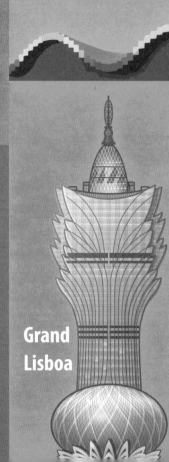

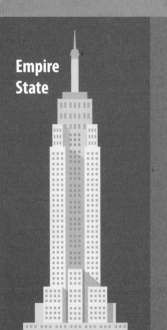

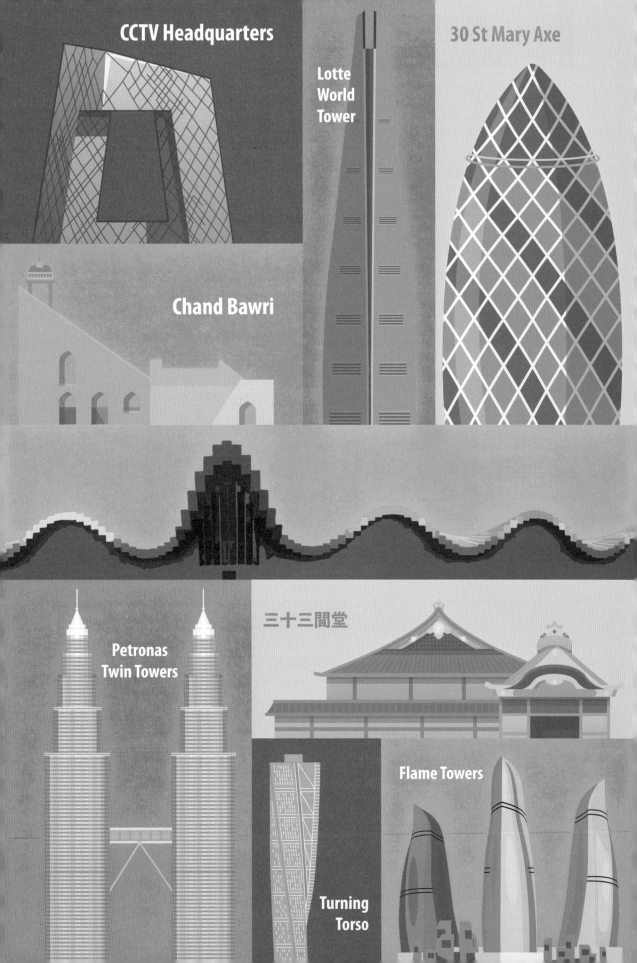

公園大道 432 號

432 Park Avenue

2015年完工　**設計**｜拉斐爾・維諾利

美國

紐約● 公園大道432號
曼哈頓

美國

解決城市空間問題的鉛筆塔

　　人們喜歡住在城市裡，因為城市基礎設施充足，生活便利，可以在經濟、文化、教育等各領域享受高水準的優質體驗，而且居民眾多，也很適合人際交流。有太多的人想住在城市裡，結果導致城市人滿為患，為了讓更多的人能住在城市裡，就必須建造更多的房屋。但是城市裡到處建築林立，已經沒有多餘的土地了。

　　鉛筆塔就成為解決城市空間問題的一種方法。自古以來就有很多高樓，但樓要蓋得高，底部就要有一定程度的面積，才能安全地矗立在地面上。鉛筆塔是在狹窄土地上拔地而起的建築物，因為外觀像鉛筆一樣細細長長的，所以被稱為鉛筆塔。

紐約標誌性的鉛筆塔──公園大道432號

公園大道432號大樓是坐落於美國紐約市中心曼哈頓島上的一棟鉛筆塔，也是人們居住的摩天住宅大樓，大樓名稱就來自於所在位置的地址。這棟大樓高426公尺，是曼哈頓第四高的建築物，然而整體建築平面長寬不過28公尺而已。正四方形簡潔外觀和細長高聳的造型十分獨特，因此成為紐約標誌性的新地標。公園大道432號屬於頂級豪宅，各樓層房價上看數百至數千萬美元，頂層單位的價格超過約7600萬美元。當沒有足夠的空間提供給想住在紐約的富豪們時，建築物就會拚命往上蓋得又細又高。

公園大道432號的細長比為15比1

鉛筆塔的適當細長比為12比1，而公園大道432號卻是15比1。細長比的數值愈大，風一吹就愈容易搖晃。公園大道432號採用超強混凝土和抗強風設計，據說建築物的強度是一般大樓的15倍。

鉛筆塔的缺點是樓層面積較窄，導致電梯安裝空間不足，每個樓層無法容納各種設施，也造成空間效率低下。而且因為要蓋在早已是大樓林立的市中心狹窄土地上，所以在建築施工時也很困難。

ONE 57 © Godsfriendchuck

細長比

建築物底面積寬度和高度的比例，稱為細長比（slenderness ratio）。當細長比超過10比1時，就稱作「鉛筆塔」。

世界各地的鉛筆塔

鉛筆塔最著名的地區是香港，因為地少人稠，所以建造了許多細長的摩天大樓。世界各地有許多鉛筆塔，譬如美國紐約的「ONE 57」、「史坦威大廈（Steinway Tower）」，以及香港的「曉廬（Highcliff）」等。

天空刮刀 vs 天空刮板

城市裡林立的超高層大樓稱為「摩天大樓」，意思是高聳入雲的建築物，瘦長的設計彷彿要為天空刮出一道痕跡，因此又被戲稱為「天空刮刀（skyscraper）」。隨著愈來愈多的鉛筆塔出現，「天空刮板（sky scratcher）」這個新名詞應運而生，scratcher是一種細長的刮板。

跳脫四方形，外觀像小黃瓜的大樓

聖瑪莉艾克斯30號大樓

30 St Mary Axe

英國

2004 年完工
設計｜諾曼・福斯特

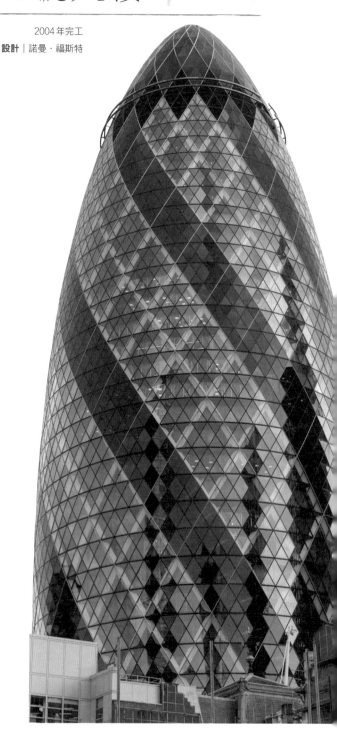

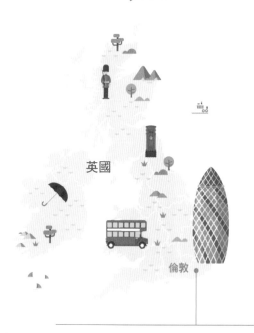

英國

倫敦

英國三大地標

坐落於英國倫敦的聖瑪莉艾克斯30號大樓是一棟外型獨特的建築物，樣子就像醃酸黃瓜時用的小黃瓜，也像子彈或砲彈。這棟大樓雖然是以地址為名，稱為「聖瑪莉艾克斯30號大樓」，但小黃瓜（Gherkin）大樓這個暱稱反而更響亮，與同在倫敦的千禧橋、倫敦市政廳並稱英國三大地標。

圓錐形

圓錐形是指底部為圓形，上面有一個頂點的圖形。有的像子彈或砲彈一樣，下面呈圓柱形，愈往上愈尖；也有的像尖頂帽或冰淇淋甜筒一樣，從側面看呈三角形的模樣。

倫敦的變化造就
聖瑪莉艾克斯30號大樓的誕生

2000年當選倫敦市長的肯・李文斯頓計劃透過建造地標來促進倫敦的發展。剛開始發布建造計畫時，遭到嚴重的反對，理由是不符合擁有悠久歷史的倫敦古典氣息，但現在卻成了深受英國人喜愛的建築。倫敦市中心沒有高層建築，自從小黃瓜大樓落成之後，新的高層建築物就如雨後春筍般陸續出現，這是因為小黃瓜大樓改變了人們對高層建築物的負面看法。

聖瑪莉艾克斯30號大樓是
環保建築物

聖瑪莉艾克斯30號大樓的外牆是由雙層帷幕玻璃製成，夏季時可以利用兩層玻璃之間的空間排出熱氣，引入清涼空氣降低溫度；冬季時玻璃之間的空氣則能形成最佳的絕緣體，隔絕冷空氣，減少暖氣的散失。窗戶和百葉窗也會根據天氣情況自動調整，調節照入的陽光量。和大小相似的其他大樓相比，只消耗了大約40％的能源，建築物的圓形造型也減少了風的阻力。

聖瑪莉艾克斯30號大樓是三角形的結構

三角形是結構最穩定的形狀。
在三角形的其中一角用力，力量會
被分散到另外兩個角，所以不易變形。

為什麼造型奇特的建築物
只存在於遊樂園中

遊樂園裡有許多新奇的建築物，不僅有用餅乾做的房子，也有鬼魂出沒的廢墟，還有尖塔矗立的城堡，以及漫畫中才會出現的搞笑屋。如果我們的周圍也有這樣的建築物，街道就會變得像遊樂園一樣。然而在我們周圍很難看到類似遊樂園裡的建築物，不僅是因為建造困難，完工後也很難決定用途。不過有愈來愈多雖然不像遊樂園裡的建築物一樣、但造型奇特的大樓出現。這些大樓擺脫了像箱子一樣稜角分明的四方形建築，以獨樹一幟的外觀給人們帶來觀賞的樂趣。

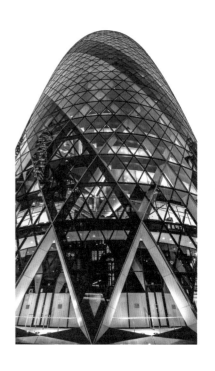

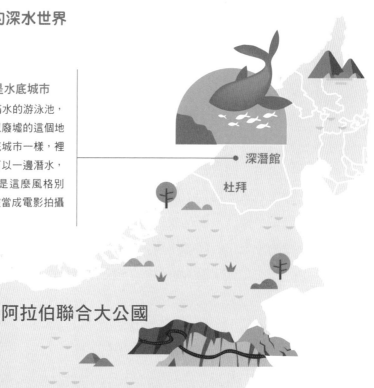

在陸地上就可享受的深水世界

杜拜深潛館既是游泳池，也是水底城市

杜拜深潛館不僅僅只是一個裝滿水的游泳池，水底下還布置了一個城市。看似廢墟的這個地方，就像電影裡出現的古老水底城市一樣，裡面還配備了運動和娛樂設施，可以一邊潛水，一邊體驗各種樂趣。深潛館就是這麼風格別致，充滿了神祕氣氛，所以也被當成電影拍攝場所使用。

深潛館

杜拜

阿拉伯聯合大公國

杜拜深潛館

阿拉伯聯合大公國

Deep Dive Dubai

2021 年完工

現今世界上最深的游泳池──杜拜深潛館

　　水底世界充滿了驚奇，小魚悠閒地游來游去，搖曳的水草和形形色色的珊瑚礁構成了一幅獨特的景觀。對冒險家來說，水底是一個滿足好奇心的對象，可以潛入

海底沉船尋找寶物，或者到遠古時代沉入水中化作水底城市的遺跡探險。雖然水底世界有趣又神祕，但要親近卻很不容易。

在游泳池裡可以安心享受水底世界，一般游泳池的深度大約就是一個人的身高。世界各地都有為了享受水底世界所建造的深水游泳池。只要穿戴好潛水裝備，就能像在大海或深湖中潛水一般，徜徉水底世界。

杜拜深潛館顧名思義是可以「深潛（deep dive）」的地方，深度深達60公尺。如果說建築物一個樓層的高度為3公尺，那麼就相當於20層的大樓。在這之前最深的潛水池是波蘭的「潛水池（Deepspot）」，深度45公尺。而杜拜深潛館在深度和寬度上規模更大，游泳池滿水時的注水量為1400萬公升，相當於6座奧運會規格游泳池的總和。水溫維持攝氏30度恆溫，水質使用過濾系統每6小時過濾一次，並且架設了56支監視器以維護泳客的安全，同時也在水底設置高壓箱以應變緊急情況。

水壓和潛水

水壓是水所施加的壓力，深入水中時，上方大量的水壓下來，水壓就會升高。水面下每深入10公尺，就會產生1個大氣壓力。1個大氣壓力就相當於在1平方公分面積上施加10公尺水柱的壓力。人體難以承受壓力，即使是裝備齊全的專業水肺潛水員，最深也只能潛到水面下40公尺的程度。想再深入，就必須經過一個適應壓力的過程。如果驟然潛入水中或從水中浮起，身體就會因為壓力出現異常，陷入危險狀況。

防水

防水是防止建築物滲水的一種技術，當水滲入建築物，就會出現腐蝕或室內發霉等各種問題。裝滿了大量水的游泳池在防水處理上必須更加用心，譬如使用特殊防水材料或鋪上防水毯等各種方法。

杜拜深潛館和哈里發塔

建議你不要在杜拜深潛館潛水之後，直接去世界最高的建築物哈里發塔，上到觀景台去。因為才潛入深處沒多久，突然又上到高處會造成身體上的不適應。反過來，先去了觀景台之後再去潛水，就沒有危險。

樂天世界塔

Lotte World Tower

2016 年完工

設計 | KPF 建築師事務所

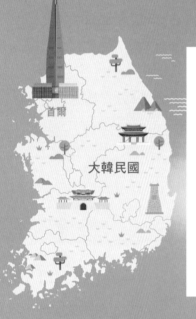

首爾

大韓民國

大韓民國

樂天世界塔是韓國目前最高的建築物

樂天世界塔共有 123 層樓，高達 554.5 公尺，以 2022 年 10 月為基準，是除了電波發射塔之外，就一般建築物來說排名世界第五高，也是韓國第一棟超過 100 層樓的建築。樂天世界塔不僅是樂天集團總部，也作為飯店、辦公室、觀景台、購物中心使用。其高度不只在首爾，連整個首都圈都看得到，因此成為大韓民國象徵性的地標建築物。

為了安全地轟立並減少災難發生時的損失，樂天世界塔動用了更多的技術

扎實的地基。 樂天世界塔的地基深入地下 38 公尺的花崗岩層，打入 108 根長 30 公尺、直徑 1 公尺的柱子，上面再覆蓋一層長 72 公尺、厚 6.5 公尺，相當於足球場 80% 面積的混凝土地板，光是高強度混凝土就澆灌了 8 萬公噸。超高層建築物光是本身的重量就很重，完工後住戶住進來，重量更是有增無減，樂天

世界塔本身就重達75萬公噸。超高層建築物因為重量沉重，壓在地面上會造成底部下陷，所以設計時也會反映這個部分。樂天世界塔在設計時就預想好會下沉39公釐，據說實際下沉少於39公釐。

建造測量時從四顆人造衛星接收資訊，將誤差縮小到25公釐範圍內。 樂天世界塔高度超過500公尺，只要下面有些微的歪斜，上面就會出現幾公尺的差距。即使只歪了1度，按照500公尺高的建築物來計算的話，就會距離鉛垂線左右傾斜超過8公尺。

裝置了671個測量儀器。 樂天世界塔只要建築物發生0.1公釐的變形就能察覺得到。為了防止火災時建築物支柱熔化出現危險的狀況，對支柱進行了強化工程，即使在攝氏1000度的高溫下也不會熔化。

在設計上，即使碰到震度7級的地震和秒速128公尺的颱風也承受得住。 面對威脅超高層建築物的地震和颱風，抵禦力十分強大。

> **測量和測量儀器**
> 測量是指計算或測量時間、物品的數量，尤其是在建築、機械、航空、環境、氣象、半導體、醫療等各式各樣的領域裡更是必不可少。
> 測量儀器是進行測量的工具，譬如醫院裡量血壓、心電圖的儀器就是一種測量儀。還有地震儀、輻射測量儀等。

高層建築物和地標

建造高層建築物的目的各有不同，有的是人們為了獲得工作和居住的空間，有的是為了吸引觀光客，也有的是為了發展地方名勝，還有的是為了創造紀錄等。只要能建造出一棟最高的建築物，就可以同時達到這些目的。

地標是指遠遠一看就可以定位自己所在地方的顯眼構造物。旅遊勝地中可以掌握該地區情況的事物也稱為地標。一般來說，大多是由建築物發揮地標的作用。

建築物和暱稱

建築物雖然有正式的名稱，但也可能會因為造型、用途或某些事件而被冠上綽號。例如英國的「聖瑪莉艾克斯30號大樓」，因為外型像黃瓜，被暱稱為「小黃瓜」（參考〈聖瑪莉艾克斯30號大樓〉）；紐約的「公園大道432號」因為外型細長，暱稱「鉛筆塔」（參考〈公園大道432號〉）；蘋果園區被冠上「UFO」（不明飛行物體，參考〈蘋果園區〉）的綽號；韓國的「樂天世界塔」因為造型酷似電影《魔戒》中的「索倫之眼」，所以有了「索倫之眼」的暱稱，又因為外觀像一條閃閃發亮的魚，也被戲稱為「蠶室的鯖魚」（樂天世界塔位於首爾江南區的蠶室一帶）。

泰國

彎扭的外觀風格獨特

曼谷大京都大廈

King Power Mahanakhon

2016年完工　**設計**｜奧雷·舍人

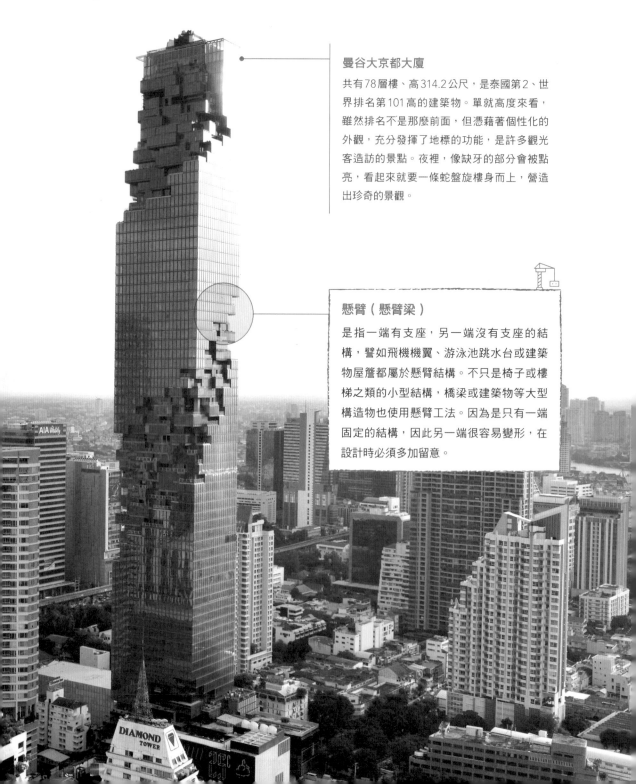

曼谷大京都大廈

共有78層樓、高314.2公尺，是泰國第2、世界排名第101高的建築物。單就高度來看，雖然排名不是那麼前面，但憑藉著個性化的外觀，充分發揮了地標的功能，是許多觀光客造訪的景點。夜裡，像缺牙的部分會被點亮，看起來就要一條蛇盤旋樓身而上，營造出珍奇的景觀。

懸臂（懸臂梁）

是指一端有支座，另一端沒有支座的結構，譬如飛機機翼、游泳池跳水台或建築物屋簷都屬於懸臂結構。不只是椅子或樓梯之類的小型結構，橋梁或建築物等大型構造物也使用懸臂工法。因為是只有一端固定的結構，因此另一端很容易變形，在設計時必須多加留意。

四方形結構的建築看起來很穩定

人們出於本能認為事情必須按部就班才能感到安心，如果脫離熟悉的範圍，看起來不是很彆扭，就是很奇怪。四方形結構的建築物看起來很穩定，外型可能稍有不同，但大多數建築物都是採取表面平滑的箱型結構建造。人口眾多的城市裡，大型建築物就必須在外觀上多加用心。因為不只暴露在眾目睽睽之下，對城市景觀也有很大的影響。所以在建造時，除了設計要精緻好看之外，還要與城市環境和周邊其他建築物融為一體。

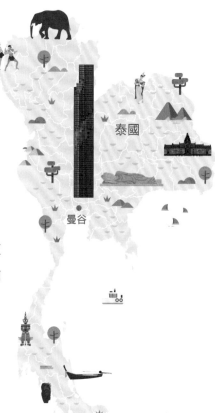

曼谷大京都大廈是脫離常軌的建築物

雖然在造型上維持直角四邊形，但這裡一處、那裡一處像缺了牙齒一樣凹凸不平，模樣就像蓋到一半爛尾，或是颱風刮過導致牆體一部分脫落似的，眼看著就快要倒塌了，實在令人感到很不安。曼谷大京都大廈看起來就像是一棟有缺陷的半成品建築物，其實這棟大樓是刻意這麼建造的。德國建築家奧雷‧舍人想表現出不同於一般高層建築物筆直平滑的外觀，所以採用了如此獨特的設計。因為他認為，單獨一棟外觀平滑、巍然而立的建築物，和周邊環境相比，反而顯得格格不入。

曼谷大京都大廈的設計被稱為「像素化外觀」

像素是指構成圖像或螢幕的方格狀小單位。這棟建築物的結構看起來就像一個個像素組合而成的構造物，所以才出現這個想法。仔細探究這部分的話，就會發現是採用了懸臂結構，方形空間突出在半空中。曼谷大京都大廈是一棟解構主義建築，所謂解構主義，就是跳脫了一般建築的傳統概念，否定建築物必須具備的基本特性。解構主義建築物通常會擺脫四方形或三角形等幾何形狀的限制，追求扭曲、彎折、重疊等獨特的變化。（「解構主義」請參考第6章＜跳舞的房子＞）曼谷大京都大廈並沒有如預期一般看起來彆扭怪異，反而因為特殊的外觀更加受人喜愛。

伊修斯酒莊

西班牙

Bodegas Ysios

2001年完工　**設計**｜聖地牙哥・卡拉特拉瓦

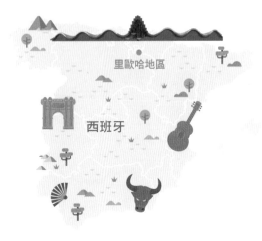

里歐哈地區

西班牙

酒莊的良好環境也適合人類居住

英文「wine」是指用水果釀造的果酒，但主要還是指葡萄酒。用於釀造葡萄酒的葡萄主要種植在年平均氣溫攝氏10～20度、南北緯30～50度的溫暖地帶。葡萄的味道要好，每年必須照射太陽約1250～1500個小時，降雨量年平均500～800公釐左右。另外，還要有適當的風吹，尤其是排水良好的坡地最適合種植葡萄。果酒用葡萄的種植地區，也是適合人類居住的良好環境，而種植葡萄釀成葡萄酒的地方，就稱為酒莊。大型酒莊因為環境優美，成為了著名的旅遊景點和休閒度假勝地，也為參觀者和買家提供齊全的設施。就連世界級建築大師也為酒莊建造了與眾不同的建築物。

伊修斯酒莊

酒莊因為要讓葡萄發酵，釀造出優質葡萄酒，所以環境的因素非常重要。卡拉特拉瓦考慮到這一點，採用鋁板包覆的木材來防止病蟲害，同時調節濕度和熱輻射。卡拉特拉瓦是世界級的建築大師，曾設計過瑞典馬爾默的「HSB旋轉中心」和西班牙瓦倫西亞的藝術科學城等，伊修斯酒莊的造型也凸顯出卡拉特拉瓦作品獨有的創新性和曲線美。

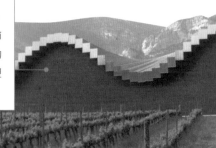

一長排波浪起伏的
獨特造型建築物
——伊修斯酒莊

　　伊修斯酒莊寧謐的葡萄園和起伏的波浪形成對比，製造出獨特的氣氛。這棟建築物是由西班牙出身的建築大師聖地牙哥・卡拉特拉瓦所設計的，靈感就來自於成排的橡木桶。映照在入口處湖水中的模樣也酷似橡木桶。長達200公尺如波浪般的屋頂，是用斯堪地那維亞木材以非對稱方式排列成曲線形態，外頭再包覆鋁板而成。鋁板在陽光的照射下熠熠生輝，彷彿銀浪一般，和後方坎塔布連山脈的稜線相映成趣，中央高聳的部分是遊客中心。

另一座匠心獨具的酒莊建築物
——里斯卡酒莊

西班牙歷史最悠久的釀酒廠里斯卡酒莊委託建築大師法蘭克・蓋瑞興建一座酒店，法蘭克・蓋瑞是風格獨特的西班牙畢爾包古根漢美術館的設計者。2006年他將古老的酒窖設計成擁有43間客房的飯店，以鈦金屬鋼板圍繞而成的建築物外觀別具一格，彷彿就像佛朗明哥女郎跳舞時翻動的裙襬。尤其是在日落時分，鈦金屬屋頂閃爍著五顏六色光芒的美麗樣貌更令人驚豔，里斯卡酒莊也因此成為了西班牙代表性的地標。

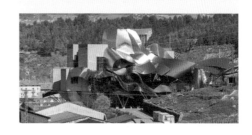

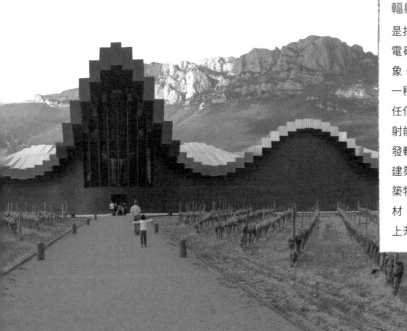

> **輻射**
>
> 是指熱不需透過任何媒介物就能以電磁波的型態直接向外發散的現象。而輻射能則是通過輻射傳遞的一種熱能。
>
> 任何物體都會釋放出相應溫度的輻射能，表面熾熱的太陽會向地球散發輻射能，被太陽輻射能照射到的建築物，溫度就會升高。如果在建築物的表面使用會反射太陽光的建材，就可以減少輻射能，降低溫度上升的幅度。

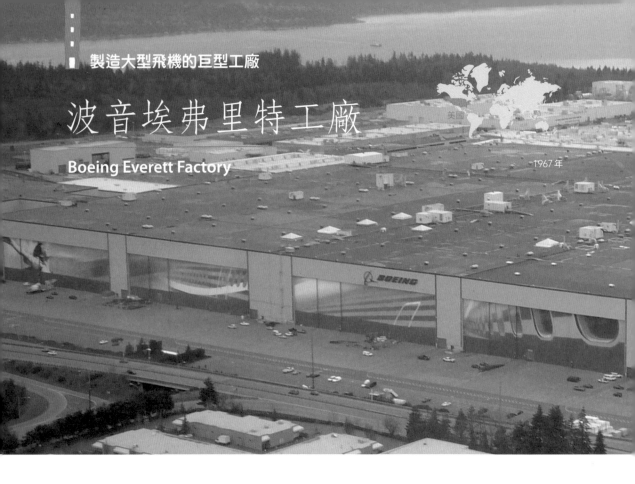

製造大型飛機的巨型工廠

波音埃弗里特工廠

Boeing Everett Factory

美國

1967年

A380客機問世之前，波音747是最大的飛機

　　說到大型飛機時，一定會提起空中巴士A380，長73公尺、翼展79.9公尺、高24公尺，客艙內最多可以容納853個座位。因為太大了，如果機場沒有足夠的設備作為後盾，就無法接納A380客機。在A380客機問世之前，波音747是最大的飛機，自1969年首航成功之後到2017年為止，持續生產將近50年，也成為了大型飛機的代名詞。最後推出的機型747-8I，長76.4公尺、翼展68.5公尺、高19.4公尺，可設置605個座位。體積這麼大、重達數百公噸的飛機能在天上飛真是讓人感到神奇。

華盛頓

美國

波音747 © Iberia Airlines

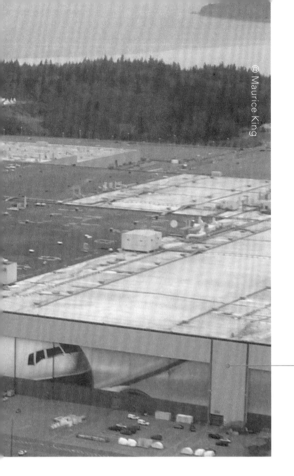
© Maurice King

像工廠又不完全像的機棚

機棚是一個類似汽車停車場的地方,飛機停放在機棚裡是為了應對風吹雨打下大雪的天氣變化。草創時期的飛機是用木材和織物製造而成的,因此需要有機棚來保護飛機免於受到天氣變化的傷害。如今大多數的飛機都是採用金屬製造,所以不一定非存放在機棚內不可。

近年來機棚作為各種維護和檢查的場所,發揮了更大的作用。而要容納一架大型飛機,機棚本身也要夠大。想建造一座裝得下整架飛機的機棚,不僅需要遼闊的土地,還要投資鉅額資金,因此有時也設置了只負責重要部位如機頭和引擎的機棚。

波音埃弗里特工廠
位於美國埃弗里特的波音工廠是世界上最大的建築物,橫長1.1公里、縱長500公尺、高35公尺,可以同時製造好幾架飛機。通過四條生產線,各線一字排開同時製造五架飛機。

世界上最大的建築物——波音埃弗里特工廠

要製造大型飛機,工廠也要夠大,必須擁有寬敞高大、足以容納整架飛機的空間。為了安全起見,不可能在戶外製造一架具備所有電子設備、需要精密組裝的飛機,所以世界上大型的建築物主要和飛機或航太產業相關。

波音埃弗里特工廠於1967年開業,至今已經擴建了兩次,占地面積415萬平方公尺,其中40萬平方公尺為單座廠房所占據的面積。波音埃弗里特工廠不只面積大,還配備了提高效率的設施。地下有密如蛛網般錯綜複雜的地下通道,是為了高效運送材料、零組件和人力而建造的通道,不亞於忙碌的地上工廠,看不見的地底下也在快速地運作中。工廠內部除了生產設備之外,還有測試安全性的場所。搭載許多人在高空上飛行的飛機,最重要的就是安全。工廠外闢有測試跑道,整個工廠就像一座飛機場。

哈里發塔

阿拉伯聯合大公國

Burj Khalifa

2009年完工　**設計**｜阿德里安・史密斯

人類在地表上建造的建築物
沒能超過1000公尺

　　人類擁有征服未知世界的欲望，總想冒險開拓新的世界。在漫長的歲月裡，人類的探索觸及世界各地，即便在技術發達的目前這個時代，也依然存在難以逾越的領域。包圍地球的大氣層分布在離海平面100萬公尺高的地方，而我們搭乘客機往上爬升的高度頂多也只到1萬3千公尺而已。水底下也同樣存在人類未曾開拓的領域，普通的潛水艇活動深度最深只到數十～數百公尺為止。就連地表上建造的建築物也沒能超過1000公尺。

　　西元前2560年左右完工的埃及大金字塔高度為147公尺，在十三世紀英國高149公尺的舊聖保羅座堂（Old St Paul's Cathedral）出現之前，3800多年以來一直位居世界最高建築物的寶座。

　　到二十世紀初為止，最高的建築物一直都是教會或天主堂。從二十世紀開始，普通的建築物節節升高，2003年完工的台北101大樓就高達508公尺。繼金字塔之後的4500多年時間裡，也只上升了約360公尺而已。

　　2009年完工的哈里發塔，高度一下子躍升到828公尺。

　　目前沙烏地阿拉伯正在興建的吉達塔（Jeddah Tower），以1007公尺的高度，為人類有史以來第一座超過1000公尺的建築物。吉達塔原本預計的建築高度為1英里（1600公尺），但由於當地地質較為脆弱，不得不修改計畫。

目前世界上最高的建築物

哈里發塔是展現超高層建築技術發達水準的象徵性存在，樓高828公尺，超過台北101大樓的1.6倍。想要自然地達到這個高度，就必須像山一樣在遼闊的地面上以三角形的方式堆砌而上，看金字塔就能理解。由此可知，長柱形的高聳結構不容易建造。

超高層建築物受到風的影響最大，從高處俯瞰的話，哈里發塔頂層呈現往三個方向伸展的花瓣型態，這是仿效沙漠之花蜘蛛蘭的模樣。建築物愈往上愈窄，呈螺旋狀扭曲，得利於這樣的結構，不至於正面迎風，反而能分散風力降低對建築物的影響。建築物必須精準地垂直豎立在地面上，下面的角度只要有一點偏差，上面就會以鉛垂線為標準左右各傾斜幾公尺。

興建哈里發塔時使用了人工衛星校準垂直角度。另外，高樓層頂板灌漿時，必須趕在混凝土凝固前趕緊送上來，因此採用了以高壓泵浦和管道一次就將混凝土送上601公尺高處的技術。

601公尺是全世界最高的紀錄。哈里發塔在建造時投入了難以計數的巨量建材，譬如鋼筋2萬5千公里、混凝土36萬平方公尺（足球場面積17層樓高）、帷幕牆14萬2千平方公尺（17個足球場的面積）等，光是大樓本身的重量就重達54萬公噸。考慮到建築物有可能因為本身的重量而產生變形，因此在施工過程中也使用感應器和全球定位系統（GPS）隨時監測變化。

哈里發塔

高828公尺的哈里發塔在100公里外的地方也看得到，因為是非常顯眼的高層建築物，也發揮廣告看板的功能，在整座建築物上利用照明來傳播訊息。世界盃足球賽期間，也會播放勝利隊伍的畫面。2020年時還曾播放了韓國「防彈少年團」成員V的生日宣傳影片。

杜拜

阿拉伯聯合大公國

如果哈里發塔失火的話？

許多人群居的超高層建築物一旦失火，緊急避難就成了一大問題。在哈里發塔內，每30層就設置了一個防火避難所，在避難所中能阻隔火焰和高溫2個小時。安全梯的交叉設計，可以將煙霧的擴散降到最低。

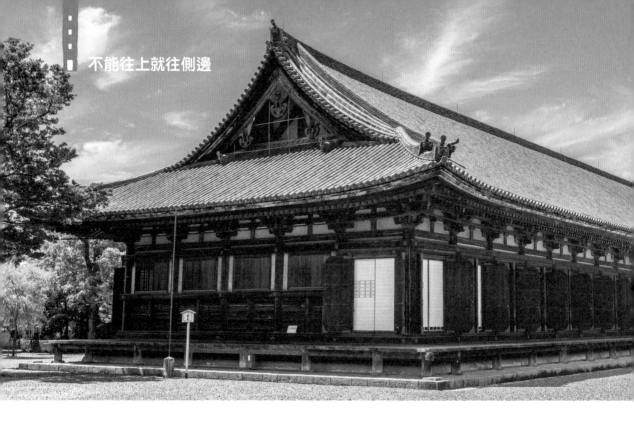

三十三間堂

The Temple of Sanjūsangendō

1164年（1266年重建）

日本

日本

京都

木造建築物的條件

古時候缺乏建造高樓的技術，房子也只能蓋得低矮。建造房屋的材料主要是木頭，木頭的承重能力較差，發生火災的風險較大，所以很難蓋得很高或很大。除了像佛塔這類的特殊建築物之外，過去的木造建築物大部分都是 1 ～ 2 層樓。雖然無法往上蓋，但可以往側邊延伸。

如今，木造建築物不能蓋高的說法也成了過去式。近來由於技術的發展，製造出堅

固防火的木質建材，光用木頭就能建造高樓。

目前世界上最高的木結構建築物是挪威的米約薩塔（Mjösa Tower），為18層的建築物，高85.4公尺。據說如果擴大底面積的話，木造建築的高度還可以超過100公尺。

另外，聽說瑞士也計劃建造超過100公尺的木造建築物。

一般來說，只要主梁柱等核心結構使用木頭，就被認定是木造建築物。為了建築物的安全考量，有些部分用的不是木頭，而是其他建材。

三十三間堂是往側邊延伸的長型建築物

長118.5公尺，共隔成33間。「三十三間堂」這個名稱不僅表示「由33個房間組成的建築物」，也帶有菩薩化成33種不同姿態拯救蒼生的意思。三十三間堂的正式名稱是「蓮華王院」，十二世紀由退位的後白河上皇下令建造。

大殿中央主雕像是一座高3.3公尺的千手觀音坐像，由鎌倉時代的雕刻家湛慶完成。後方兩側有真人大小的觀音像各500座，總計共有觀音像1001座，但面部和手臂的模樣稍有不同，據說可以從中看到自己畢生想見者的神情。觀音像前面有風神、雷神和二十八眾立像。

宗廟正殿

韓國的宗廟正殿是與日本三十三間堂形成鮮明對比的建築物。宗廟的正殿是祭祀朝鮮王朝歷代國王和王后的國家祭典設施。宗廟創建於1395年（朝鮮太祖4年），但於1592年壬辰倭亂時遭到焚毀，現在的建築物是在1608年（光海君元年）時重建。宗廟正殿全長101公尺，即使是供奉諸王牌位的祠堂也長達70公尺，是韓國最長的木造建築物。

宗廟正殿一開始並沒有這麼長，朝鮮太祖李成桂當初興建的時候只有7間房，後來不斷地增建，才有了現在的19間房。這是因為隨著朝鮮王朝的延續，該祭祀的國王愈來愈多的緣故。宗廟正殿向東延伸，因為太祖祠堂所在的西側被視為崇高之地，因此增建時只能向東延伸。宗廟正殿隨著歷史與傳統的累積增建的獨特建築過程受到人們的矚目。

蘋果園區

美國

Apple Park

2017 年完工　**設計**｜諾曼・福斯特

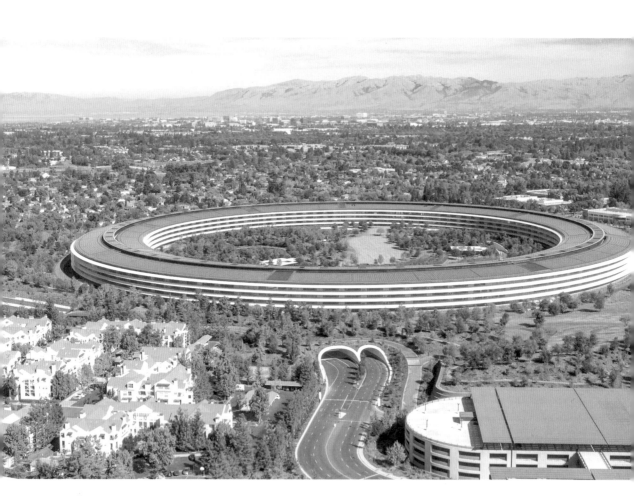

 真的有不明飛行物（UFO）嗎？

近來由於破解技術的發達，可以判斷出照片上的物體是否真的是不明飛行物。雖然智慧型手機、行車記錄器、監視器等拍攝工具愈來愈多，是過去無法比擬的程度，但也並沒有因此拍到更多的不明飛行物，因此有更多的人支持不明飛行物不存在的說法。

取而代之的是，隨著描述虛擬世界的電影系列大受歡迎，包括不明飛行物在內的太空船更為人所熟知，甚至讓人誤以為虛擬世界擁有不亞於現實世界的體系，是真實存在於地球之外的一個新世界。

美國

庫比蒂諾

蘋果園區的造型就像一架肉眼可見的太空飛船

圓盤造型的建築物就像不明飛行物著陸一般坐落在地面上。蘋果園區是以生產iPhone和Mac電腦聞名於世的蘋果公司總部大樓，也是在蘋果公司前執行長史蒂夫・賈伯斯的主導下所計劃興建的。蘋果園區的形狀就像甜甜圈，為地下6層、地上4層的建築物，有多達1萬4千多名員工在此工作。

史蒂夫・賈伯斯在委託建築家諾曼・福斯特時要求他根據四個概念設計，即可以進行團隊作業、讓員工隨時能自在活動、有激發想像力的開放空間、員工們在室內工作時也有如置身大自然的感覺。

蘋果園區直徑464公尺，周長1.6公里，是一座由巨型玻璃帷幕連接而成的玻璃建築物。賈伯斯要求隱藏空調或水管等複雜的因素，就連細節部分也費盡了心思，譬如詳細地指定作為木材使用的楓樹條件、光是決定門把設計就花了幾個月的時間等。

內部是由名為「Pod」的空間串連起來的結構，團隊可以在「Pod」的開放空間裡自由自在地工作。

設計成環保建築物的蘋果園區

由於整體用地的80％是公園，因此圓形建築物的內外兩側大部分都是綠地。停車場和道路隱藏在地下，屋頂上則鋪設了全世界最大的太陽能電池板，可以供應17兆瓦的電力。和一般建築物相比，能源使用量減少了30％，整座建築物的運轉都是依靠再生能源。通風也同樣採取自然的方式，一年有9個月的時間不需要另外使用冷暖空調系統。

世界上的圓形建築物

圓形建築物在世界各地都看得到，但不同於蘋果園區環狀低矮的造型，主要採取直立的型態，譬如奧拉哈海灘酒店（阿拉伯聯合大公國阿布達比）、日出東方凱賓斯基酒店（中國北京）、外型像甜甜圈的廣州圓大廈（中國廣州）、法蘭克福麗笙酒店（德國法蘭克福）等。

海底餐廳

Under

2019 年開業　**設計**｜斯諾赫塔建築事務所

挪威

林德斯內斯

「Under」是一家水下餐廳

位於挪威林德斯內斯海岸的海底餐廳「Under」於2019年開業，是首家在歐洲亮相的水中餐廳。餐廳深入水下5公尺，從陸地延伸到海中。餐廳內部寬11公尺、高3.4公尺，設置有觀景窗，可以時時刻刻或隨季節變化觀賞挪威海底的風光。

Under

海底餐廳展現了當人口增加、陸地不敷使用時，以海岸作為居住地取代陸地的可能性，提示從陸地自然延伸到水下的新居住空間。

水岸、海岸、海岸線、水中

水岸　指海洋、河川、池塘等有水處的邊緣地區。例如海岸就是我們熟知的水岸。

海岸　指從海岸線開始，往陸地方向到有土地的分界線為止的連續空間。

海岸線　指漲潮到最高潮位時，海水面與陸地接觸的分界線。

水中（水下）　指水面以下的水中間部分。

管狀的海底餐廳採用生態環保方式建造

雖然連接著陸地並未深入海中，但是因為被包圍在海岸和水下這麼特別的環境裡，所以在建造時也考慮到各種特殊情況。

林德斯內斯海岸是一個天氣變化多端的地方，海底餐廳為34公尺的長管狀，為了抵抗壓力和撞擊，採用厚0.5公尺的混凝土牆體建造。

雖然設計公司在設計時是模仿潛望鏡的外型，但因為看起來就像海岸邊的一塊岩石或一尾鯨魚，很恰當地與周圍自然環境融為一體。外牆具有人工礁石的功能，可以作為海草生長和海洋生物產卵的場所。為了不讓室內照明或聲音向外擴散影響生態界，也進行了調整。

海底餐廳也具備海洋研究中心的功能

在海底餐廳裡可以近距離觀察天氣變化所引起的流速變化和動植物的動態變化。研究員在外牆裝設了相機和測量設備，以便觀察海洋生物和海底環境。海底餐廳所提供的餐點都是利用周圍的新鮮海產烹煮而成。

水岸城市為什麼會成為未來居住地

以2021年12月為準，地球人口超過79億人，預計2037年將超過90億人，2057年超過100億人。陸地看起來雖然遼闊，但已經沒有多少可供人類居住的土地。人類必須居住在有適當的氣候和水資源豐富的地方，而有此條件的地方早就幾乎開發殆盡。

雖然海洋成為下一個居住的首選之地，但海洋不是那麼容易就能成為居住地。若想建造能承受水壓的房子，就需要新的建材，以及投入高額資金。然而就算房屋落成，也很難確保能源的供給，還要防備海底地殼變動，同時也需要有往來陸地的交通工具。按照目前的技術水準，水下城市就像太空城市一樣不切實際。

雖然很難完全在水面下，但在水岸的可能性還是很大。因為與陸地相連，往來方便，而且不進入水深處，以目前的技術還是可以建造出居住空間的。當有一天陸地上的土地已經不敷使用時，水岸就成了下一個居住空間。即使是現在，雖然也有部分地區在水岸建屋生活，但仍是蓋在水面上的房子，而延伸到水下的房子則是另一個需要開拓的新領域。

©Eldartl

帝國大廈

Empire State

1931年完工　**設計** | 威廉・蘭姆

美國

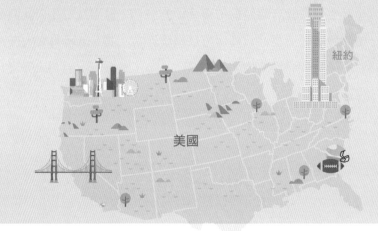

美國

紐約

美國東部代表性的地標

　　帝國大廈於1930年3月17日開始動工，到1931年完工為止，中間花費了1年又45天的時間。這棟龐然大物就在世界經濟大蕭條時代興建完成，因為是世界上第一棟超過100層樓的建築物，也成為了話題焦點。而它不僅是摩天大樓，也是採用裝飾藝術風格、公認的美觀建築物。

　　帝國大廈是一棟102層樓的建築物，高318公尺，包含天線塔在內的話，總高443公尺。內部共有73座電梯、1860級台階和6500扇窗戶。到1973年紐約世貿大樓落成為止的42年期間，帝國大廈一直保持著世界最高建築物的地位。

在撞擊事故中也沒有出現異常

　　1945年發生了一架美軍B-25轟炸機在濃霧飛行途中撞上帝國大廈79層樓的事故。這是一起重大事故，因為建築物的破裂引發大火，造成14人死亡、30餘人受傷，大火很快在40分鐘後被撲滅。這雖然是一起不幸事故，但也被譽為是高樓層成功撲滅大火的案例，而且建築物本身也沒有發生任何重大異常。

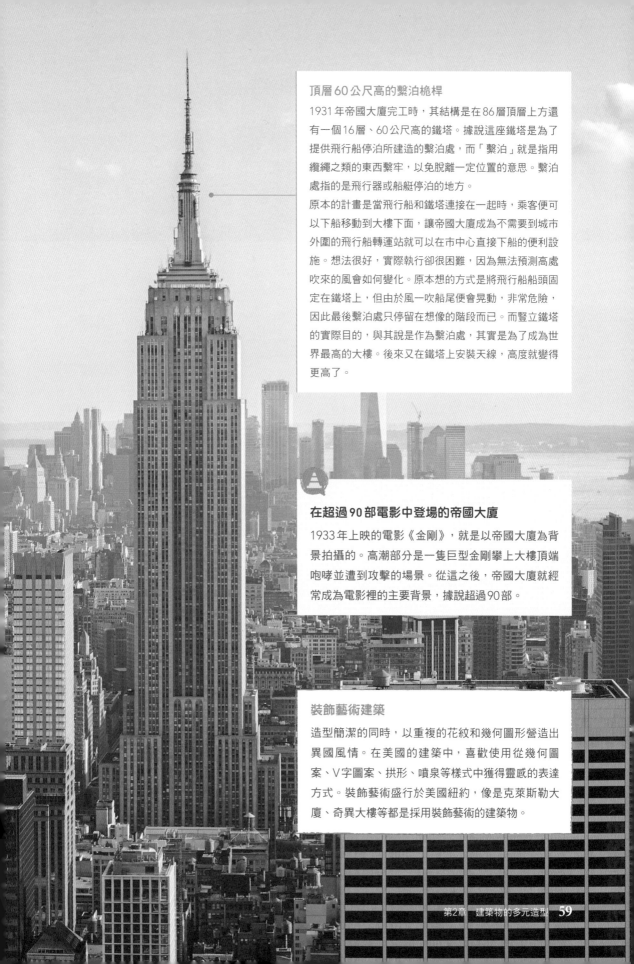

頂層60公尺高的繫泊桅桿

1931年帝國大廈完工時，其結構是在86層頂層上方還有一個16層、60公尺高的鐵塔。據說這座鐵塔是為了提供飛行船停泊所建造的繫泊處，而「繫泊」就是指用纜繩之類的東西繫牢，以免脫離一定位置的意思。繫泊處指的是飛行器或船艇停泊的地方。

原本的計畫是當飛行船和鐵塔連接在一起時，乘客便可以下船移動到大樓下面，讓帝國大廈成為不需要到城市外圍的飛行船轉運站就可以在市中心直接下船的便利設施。想法很好，實際執行卻很困難，因為無法預測高處吹來的風會如何變化。原本想的方式是將飛行船船頭固定在鐵塔上，但由於風一吹船尾便會晃動，非常危險，因此最後繫泊處只停留在想像的階段而已。而豎立鐵塔的實際目的，與其說是作為繫泊處，其實是為了成為世界最高的大樓。後來又在鐵塔上安裝天線，高度就變得更高了。

在超過90部電影中登場的帝國大廈

1933年上映的電影《金剛》，就是以帝國大廈為背景拍攝的。高潮部分是一隻巨型金剛攀上大樓頂端咆哮並遭到攻擊的場景。從這之後，帝國大廈就經常成為電影裡的主要背景，據說超過90部。

裝飾藝術建築

造型簡潔的同時，以重複的花紋和幾何圖形營造出異國風情。在美國的建築中，喜歡使用從幾何圖案、V字圖案、拱形、噴泉等樣式中獲得靈感的表達方式。裝飾藝術盛行於美國紐約，像是克萊斯勒大廈、奇異大樓等都是採用裝飾藝術的建築物。

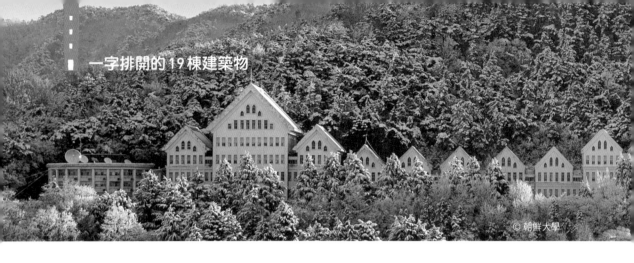

© 朝鮮大學

大韓民國

朝鮮大學主樓

Main Building of Chosun University

1954年完工　**設計** | 李吉誠（音譯）

鱗次櫛比的19棟山形屋頂建築物

　　朝鮮大學主樓是19棟山形屋頂建築物鱗次櫛比的獨特結構，也就是說19棟建築物一字排開。建築物的後方是無等山，中間和兩側尾端的建築物較高，因為外觀是白色，所以看起來就像在山的襯托之下白鶴振翅欲飛的模樣。

　　這些建築物並非同時建成，而是逐漸增加；1947年～1954年建了5棟，1977年開始左、右側各建了3棟，1970年代～1980年代左、右側又各建了4棟。19棟建築物中最早興建的5棟被指定為登錄文化資產第94號，因為這幾棟建築物不僅展現了1950年代韓戰結束後的建築樣式，並且作為韓國光州標誌性的建築物深具歷史價值。

山形屋頂

（人字形屋頂）

房屋的屋頂有各式各樣的形狀，總計超過數十種。根據地區、用途、氣候、文化、建材等各種條件，在建造房屋時採用不同的屋頂樣式。

三角形模樣的屋頂也有許多不同的種類，最有名的就是像一本書攤開覆蓋在上頭的山形屋頂，以及三角形平面和梯形平面兩兩相接的廡殿頂（古代宮殿建築的一種屋頂樣式）。

山形屋頂是指頂面不突出牆外而與牆壁連接的屋頂，想像成牛奶盒就可以理解。山形屋頂因為坡度陡斜，雨雪順坡而下不易堆積，足以抵禦自然災害，而且還能靈活使用屋頂下方的空間，因此廣泛使用於世界各地。山形屋頂也有許多變形，像是中間開了一個鳥屋狀窗戶的老虎窗屋頂，還有屋頂四面斜坡、上面再加一個山形屋頂的荷蘭式山形屋頂等。

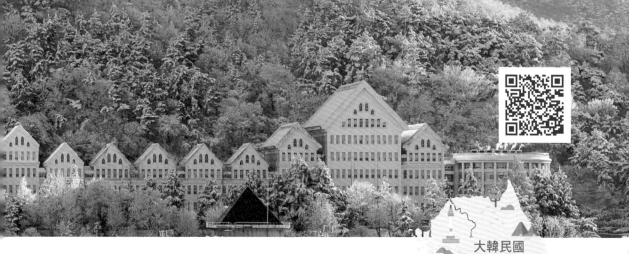

東方最長的建築物

山形屋頂建築物一字排開的型態雖然很特殊，但朝鮮大學主樓的建築長度也備受矚目。從一端到另一端共長375公尺，建築面積6585平方公尺，總樓板面積4萬2065平方公尺，建築面積和總樓地板面積的規模均與位於首爾的韓國國立中央圖書館差不多。主樓內部共有294間教室。下雪時，白色建築物和被雪覆蓋的周圍環境相融合，形成一道美麗的風景。

大韓民國

光州廣域市

世界最長的建築物 ——德國普洛拉度假村

位於呂根島海岸的普洛拉度假村（Prora）是德國納粹時期，即1930年代中後期建造的建築群，為勞工休閒度假的設施。長度足足有4500公尺，擁有1萬個外觀一模一樣的房間，可容納2萬人同時入住。由於納粹的戰敗，這裡還沒有啟用就被棄置。據說二次大戰後，蘇聯原本想炸掉這裡，但因為缺乏足夠的黃色炸藥，只好放棄。2010年代這裡開始進行翻修工程，改建為高層公寓，預計2022年完工。

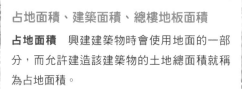

占地面積、建築面積、總樓地板面積

占地面積 興建建築物時會使用地面的一部分，而允許建造該建築物的土地總面積就稱為占地面積。

建築面積 是指建築物實際占用地面的最大水平面積。一般來說，1樓是最寬廣的，所以1樓面積就成為建築面積。

總樓地板面積 是建築物內部所有樓層地板加起來的面積。占地面積和建築面積的認定與土地坡度無關，而是根據從天空向下垂直俯瞰時的形狀為標準來測量。

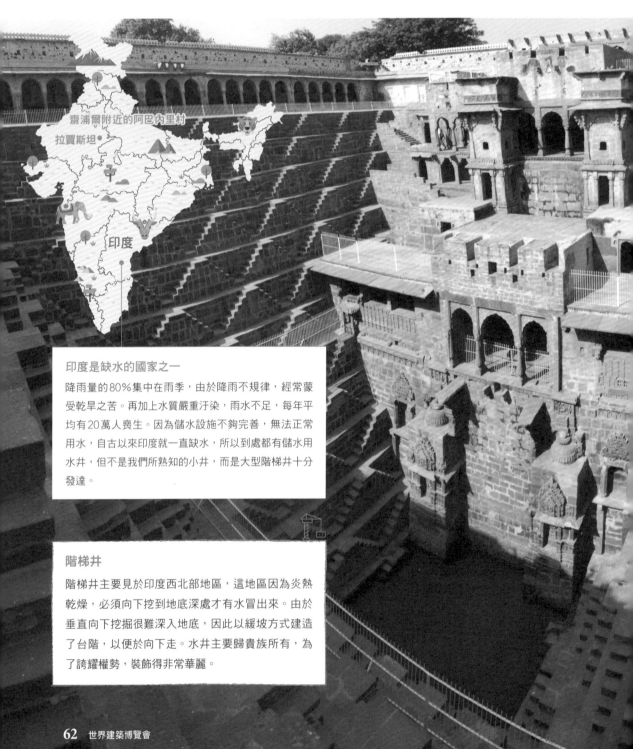

世界上最大的井

月亮井

Chand Bawri

印度

約9世紀

印度是缺水的國家之一

降雨量的80%集中在雨季，由於降雨不規律，經常蒙受乾旱之苦。再加上水質嚴重汙染，雨水不足，每年平均有20萬人喪生。因為儲水設施不夠完善，無法正常用水，自古以來印度就一直缺水，所以到處都有儲水用水井，但不是我們所熟知的小井，而是大型階梯井十分發達。

齋浦爾附近的阿巴內里村

拉賈斯坦

印度

階梯井

階梯井主要見於印度西北部地區，這地區因為炎熱乾燥，必須向下挖到地底深處才有水冒出來。由於垂直向下挖掘很難深入地底，因此以緩坡方式建造了台階，以便於向下走。水井主要歸貴族所有，為了誇耀權勢，裝飾得非常華麗。

月亮井是印度規模最大階梯井

階梯井，印度語稱為「Bawri」或「Baori」、「Baoli」。月亮井是印度階梯井中規模最大的，深入地下19.5公尺，相當於13層樓，光是台階就有3500多級。水深無從得知，但根據推測從水井頂端算起，總深度約有30公尺。

代表「月亮」之意的「Chand（嬋達）」，其實是建造這口井的國王名字。為了在乾燥的阿巴內里地區蓄水，尼昆布（Nikumbha）王朝的嬋達王在約西元九世紀時建造了這座井。下面的溫度比地表溫度低了大約攝氏5度，所以水質新鮮，可以乾淨取用。井裡有排水道，可以維持一定水位。

最多也是最少──水

地表的71%是水，而海洋就占據了地球97.5%的水，海水含有鹽分，不能喝也很難利用。只有2.5%的水可以提供人類飲用和使用，其中約70%來自難以接近的冰川或萬年積雪。剩下的30%，有三分之一是地下水，使用不方便。真正唾手可得的水只有湖水或河水，僅占了淡水的0.4%。地球上的水雖然很多，但能輕易使用的水卻非常少，就連0.4%的水也不是平均分配給每一個地區使用。沒有江河或湖水，或者缺乏規律的降雨、沒有適當蓄水設備的地方，就會出現缺水的現象。

月亮井表現出幾何之美與輪迴思想

在美學方面也費盡心思裝飾成幾何形狀，左右完美對稱，由此可見古代印度人在數學、建築、石頭加工方面擁有卓越的技術。

每上一級台階，左右各分成六級台階，之後又和其他的台階交會，印度生生死死的輪迴思想就體現在建築物上。

是國王的寢宮，也作為沐浴空間、表演場地和會議室使用

月亮井具備各種不同的功能，水井北側有一座5層樓的王宮，是國王的寢宮，也是國王和王妃們沐浴的地方，同樣也充當會議室使用。如果有表演的話，貴族們就會坐在台階上觀賞，也是村莊舉行活動和開會的空間。

幾何學

現在的幾何學屬於數學的一個領域，主要研究空間裡圖形的屬性。據說幾何學最早源自古埃及，尼羅河氾濫之後為了劃分土地必須重新丈量，幾何學就是從這裡開始。古希臘時代甚至將所有的數學都看作是幾何學，可見幾何學與數學有著密不可分的關係。幾何學對建築也有很大的影響，因為圖形的屬性也適用於建築物。建築物的形狀、對稱、比例等各方面都用得到幾何學，而且無論外部或內部的裝飾也畫上或刻上幾何圖案或花紋。

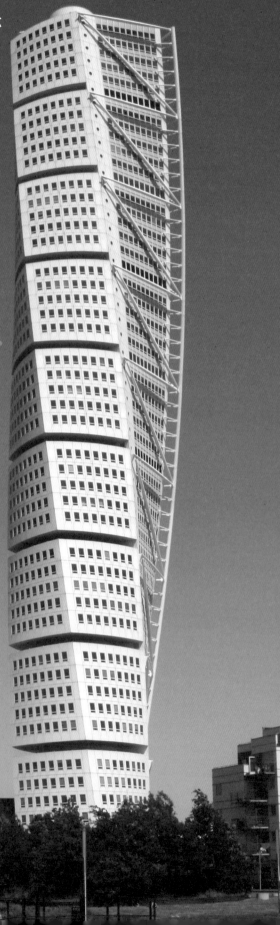

盤旋結構打破建築物筆直而上的固定觀念

HSB 旋轉中心

Turning Torso

2005年完工

設計│聖地牙哥・卡拉特拉瓦

瑞典

HSB 旋轉中心

在造船廠位置上興建的HSB旋轉中心也把建築焦點放在了環保上，大樓所需的能源均使用再生能源，每戶產生的廚餘都會作為生質燃料使用，因此被公認為碳排放量最低、能源效率最高的建築物。旋轉中心代替起重機成為馬爾默的新景點。隨著來自全世界各地遊客的造訪，馬爾默重新開始煥發活力，一棟傑出的建築物創造了拯救一個城市的奇蹟。

瑞典

馬爾默

旋轉中心所在的地方過去是造船廠。隨著造船工業的沒落，造船廠關閉，人們離開之後，這個城市也陷入了停滯。市政當局和市民們為了拯救城市，決定將這裡建設成資訊科技和環保的城市。

扭轉而上結構的HSB旋轉中心

一般認為，建築物必須筆直而上才顯得穩定，所以大多數的建築物都是筆直的四四方方型態。但是位於瑞典馬爾默的HSB旋轉中心，就打破了建築物必須是筆直四方形的刻板印象。這是一種扭轉而上的結構，就像建造了一棟四方形大樓之後，再抓著頂端扭轉一樣。

這棟大樓的設計靈感來自於無頭、無四肢、身體扭曲的軀體雕像（torso），結構上是由9個立方體堆積而成，一個立方體內有5個樓層，每個立方體各扭曲10度，到了最頂端就成了扭曲90度。大樓高190公尺，是北歐最高的建築物。

扭轉而上的結構不僅表現出獨樹一幟的造型，也具有分散風力的作用。因為緊鄰海岸，風力強大，但風會隨著螺旋型外牆自然而然地擴散到旁邊或上方，建築物不至於被風吹得晃動。旋轉中心落成之後，世界上的建築物造型也發生了變化；在這之前，設計的重點一直放在建築高度上，但在旋轉中心出現之後，有愈來愈多的設計師開始重視創意。

拉長旋轉的造型

在HSB旋轉中心落成後，扭轉的大樓多了起來，包括正在興建的大樓在內，全世界目前有超過30棟旋轉大樓。旋轉大樓最大的特徵就是扭轉的程度，目前巴拿馬市的巴拿馬F＆F塔以扭轉角度315度為最大。沙烏地阿拉伯的吉達正在興建中的鑽石塔目標是扭轉360度。

巴拿馬市的巴拿馬F＆F塔

馬爾默的眼淚

HSB旋轉中心所在地原本是造船業者紳寶考庫姆公司（SAAB Kockums）建造船舶的地方。該地原有一座巨型起重機，公司倒閉後連起重機也賣掉了。韓國的現代重工（造船公司）只花了1美元就買下這座造船廠，當時引發了熱議。當這座作為城市象徵，也為經濟發展做出貢獻的起重機被賣掉之後，馬爾默的居民們深感悲傷，瑞典媒體在報導這個事件時稱之為「馬爾默的眼淚」。

■ 世界最高的雙子大樓

國油雙峰塔

Petronas Twin Towers

馬來西亞

1999年完工　**設計**｜西薩·佩里

空橋

顧名思義，就是指「架在天空的橋」。在雙子大樓中間通常會架設一座空橋，目的是為了方便在兩棟大樓之間移動。當其中的一棟大樓發生火災時，另一棟大樓就可以作為緊急避難所使用，也起到固定兩棟建築物不至於晃動的作用。

雙生子

又稱雙胞胎，是指同一胎同時出生的兩個孩子。全世界出生嬰兒每1000名中平均有12對雙生子。雙生子又分為同卵和異卵，同卵雙生子性別相同，外貌也幾乎一模一樣，據說長得非常相像的雙生子，可能連父母也分辨不出來。

然而，即使是長得一模一樣的雙生子也還是有差別，譬如虹膜、唇紋、指紋、靜脈型態等就不一樣。儲存基因資料的DNA也不是100％一致，另外性格、智力和疾病等方面也會隨著成長而有所不同。

雙子大樓的優缺點

人類雙生子即使相似也還是有不同之處，但是機械或大樓等人為製造的物體或構造物就可以做到完全相同。我們的周圍經常可以看到外觀一模一樣的雙子大樓，蓋一棟大樓和分成兩棟來蓋各有優缺點。

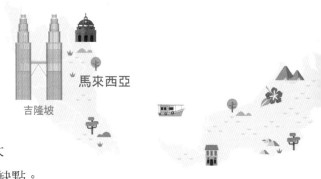
馬來西亞
吉隆坡

蓋成雙子大樓的話，在相同大小的土地上可使用的面積會比只蓋一棟大樓要來得少，而且必須投入更多的設備，工程費用也會增加。但是如果不具備建造超高層大樓的條件時，就只好分成兩棟來蓋。如果因為大樓過高，很有可能引發眺望權的問題時，可以降低高度，分成兩棟來建造。如此一來，由於氣氛獨特頗具宣傳效果，極有可能成為當地的地標。

世界上最高的雙子大樓──國油雙峰塔

國油雙峰塔是451.9公尺高的88層建築物，在2003年台北101大樓落成之前，一直保持著世界最高大樓的地位，即使如此，在雙子大樓中依然是世界最高的。「國油」這個名稱來自於大樓擁有者「馬來西亞國家石油公司」的簡稱，當時摩天大樓主要出現在美國，而國油雙峰塔是百年以來第一個在美國以外地區興建的世界最高的大樓，因此深具意義。

韓國和日本各建一棟

國油雙峰塔的興建有一個趣談，它雖然是雙子大樓，卻是由不同的承造公司建造。這是為了加快興建速度的同時也展開品質上的競爭，才故意交給兩家公司承造。負責工程的公司，一家是韓國公司，另一家是日本公司。隨著兩家公司的競爭，大樓愈蓋愈高，最後晚了35天開工的韓國公司後來居上，提前6天完工。

擬物化的
世界另類建築物1

全世界有很多建築物打破「建築物是四四方方」的
傳統觀念，非但不局限於四方形，而且還模仿某些
特殊物體來建造。有的只表達出象徵性的型態，有
的乾脆按照物體的模樣設計。由此可知建築世界沒
有極限。

泡泡宮 ○

模樣像是一堆肥皂泡擠
在一起，這是由時尚界
大師皮爾·卡登買下的
豪宅，混凝土製作的圓
泡造型令人印象深刻。

丹佛
美國

丹佛國際機場 ○

是美國最大的機場，屋頂採用鐵氟龍
塗層，看起來就像巨大的帳篷，白色
尖頂造型彷彿白雪覆蓋的洛磯山脈。

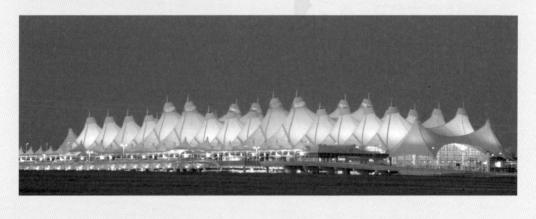

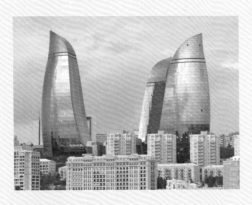

火焰塔

以燃燒的火焰為形象聚集在一起的三棟建築物，象徵泉湧而出的天然氣和原油。

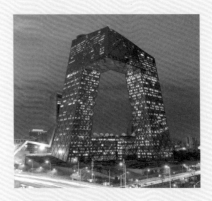

中央電視台總部

中國中央電視台總部大樓，外型就像傾斜的兩座塔交會。因為看起來像褲子，所以被戲稱為「大褲衩」。

法國

巴庫
亞塞拜然

中國　北京

日本

澳門

新葡京酒店

造型獨特，酷似一個金光閃閃的鳳梨或皇冠，據說其實是模仿蓮花的模樣，是澳門象徵性的建築物。

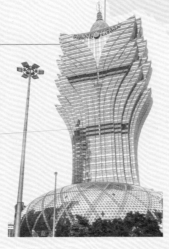

太陽能方舟

日本三洋電機公司建造的太陽能構造物。靈感來自挪亞方舟的太陽能方舟，長315公尺、高37公尺，不僅作為太陽能發電站，同時也是博物館。

第 3 章

人群聚集的空間

建築物基本上屬於人類活動的空間，如果說住宅是一個家庭生活的地方，那麼展覽館和體育場就是群眾聚集的空間。要想讓許多人同時活動，建築物必須很大。而要興建一座大型建築物，就需要大量的技術和經費。當一座大型建築物非常搶眼，而且使用者眾多時，就會發揮地標的作用。這是因為從開始構思時就考慮到地標的作用，才會設計出令人驚豔的造型。

去過機場、體育場或展覽館吧？這些地方很少看到四方形的造型，一眼望去通常是華麗而獨特的結構。建築師會將眾人群聚的建築物特別設計成足以成為城市象徵的造型，這種建築物會改變都市景觀，有時甚至能拯救一個死氣沉沉的都市，由此可知建築物對我們社會的影響有多大。

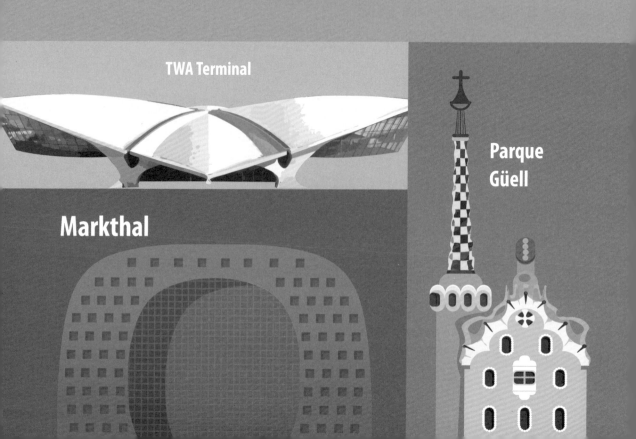

TWA Terminal

Parque Güell

Markthal

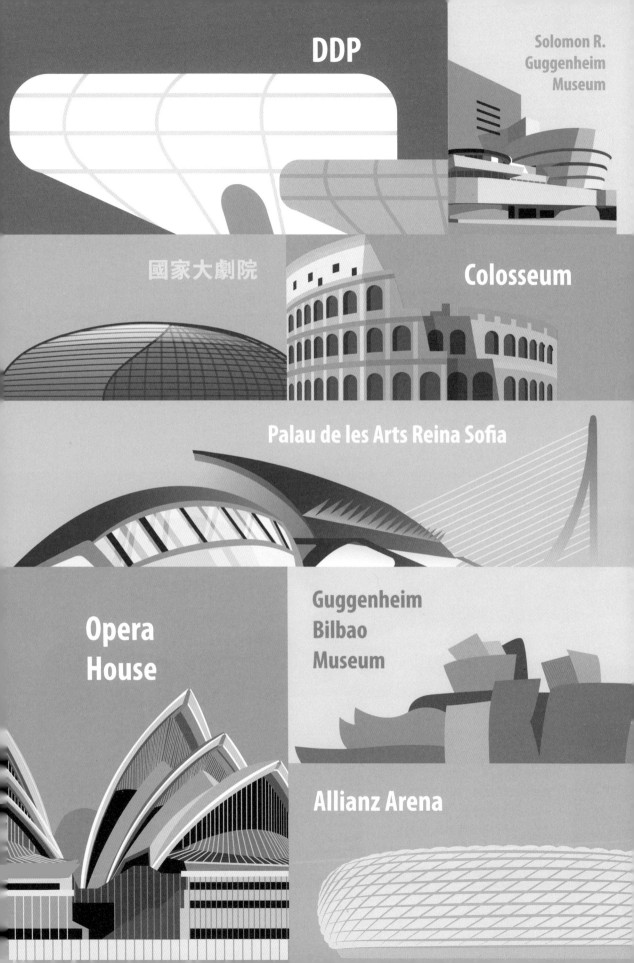

DDP

Solomon R.
Guggenheim
Museum

國家大劇院

Colosseum

Palau de les Arts Reina Sofia

Opera
House

Guggenheim
Bilbao
Museum

Allianz Arena

TWA 航廈

TWA Terminal

美國

1962 年完工　**設計**｜埃羅‧薩里寧

TWA 航廈是一座有機意象建築物

　　TWA 航廈的外觀長得像老鷹，從正面看去，就像一個有著鳥喙的鷹頭，微微拱起兩側的翅膀，彷彿一隻正準備展翅高飛或才剛剛落地的雄鷹，充分表現出飛機起降的機場特性。乍看之下，三角形的造型也很像一架 F-117 或 B2 隱形飛機。來到機場的人看到了這座建築物，就有種自己來到搭機地點的感覺。航廈內部設計同樣以曲線為主，充滿了與眾不同的氣氛，設計這棟建築物的埃羅‧薩里寧希望在航廈中表達旅遊的樂趣。

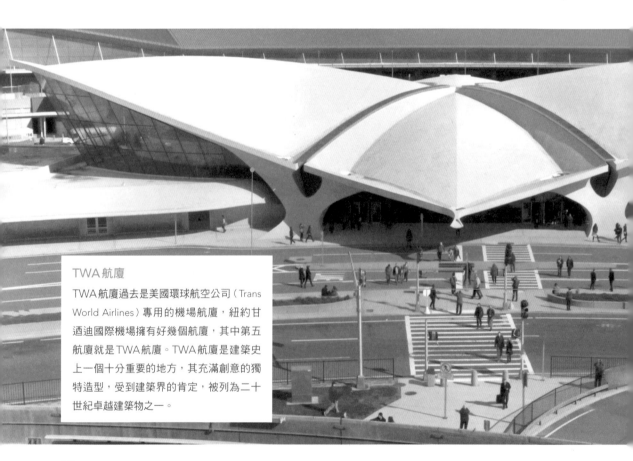

TWA 航廈

TWA 航廈過去是美國環球航空公司（Trans World Airlines）專用的機場航廈，紐約甘迺迪國際機場擁有好幾個航廈，其中第五航廈就是 TWA 航廈。TWA 航廈是建築史上一個十分重要的地方，其充滿創意的獨特造型，受到建築界的肯定，被列為二十世紀卓越建築物之一。

以模仿大自然或生命體來建造建築物的方式，稱為「有機意象」。埃羅·薩里寧將振翅欲飛的大鳥實體化，因為他把飛機看成是雛鳥，而航廈就代表母鳥，提供雛鳥孵化的巢穴。這座建築物是以Y字形柱子支撐屋頂的結構，而用混凝土做成的薄外殼就成了屋頂，這在當時算是走在時代尖端的技術。

為了強調獨創性，反而忽略擴展性

隨著歲月的流逝，第五航廈卻無法逐漸擴展，除了重新建造之外，沒有其他解決的方法。主要使用這棟航廈的環球航空公司在2001年被併購之後，再加上沒有足夠的空間容納最新的大型飛機，因此連航廈的功能也消失了。隨著與第六航廈合併的計畫出現，要求保存歷史建築的呼聲也愈來愈大。最後以保留外型像鳥的部分，代以後方擴建的方式來解決。長久以來一直無人管理被擱置一旁的TWA航廈，終於在2019年搖身一變成為飯店，為了重啟往日盛名，就被命名為「TWA Hotel」。航廈內部也保留了1960年代氣息，讓人彷彿置身在舊日航廈。

有機意象

有機體又稱為生命體或生物體，是指擁有生命的存在。有機意象則是指仿照生命體或自然型態來建造，或者如同生命體一般各部位相互協調構成一個整體的表現方式，也有和大自然或人類融為一體的意思。美國紐約所羅門·R·古根漢美術館的外觀就像一隻蝸牛，雪梨歌劇院的造型則像貝殼。

美國

紐約

奎爾公園

Parque Güell

西班牙

1900～1914年　**設計**｜安東尼・高第

奎爾公園

公園位於可以俯瞰巴塞隆納市區的貝拉達山山麓。

奎爾公園起初並不是公園，而是住宅園區。在經濟上資助高第的奎爾伯爵從英國式花園城市得到了靈感，想要建造一個像公園一樣的花園城市。他希望能在奎爾公園的位置上興建60棟房子供人居住，並以形成一個提供富豪居住的豪宅園區為目標。他打算創建一個與外界徹底隔離的理想城市社區，但這個計畫最後以失敗告終。不僅因為位於海拔高度150公尺的高地，而且造型特殊有別於一般普通的住宅，所以沒人願意買，最後只建造了目前還保留著的設施及兩棟房子就停工。1922年巴塞隆納市政府收購之後，改建成公園。

高第將地中海草木中的元素應用到建築裡

高第把房子蓋得像是大自然的一部分，與周圍環境完美結合。公園依照山勢地形而建，道路也是沿著等高線開闢的。使用86根陶立克式立柱（Doric column）支撐的神殿，原本是一個市場，屋頂上的廣場則是舉辦文化演出和活動的劇場。劇場四周的長椅被譽為是世界上最美、最長的座椅，是用各種顏色和各式各樣的磁磚拼貼而成。入口處岔開的台階和用馬賽克拼成的蜥蜴也是公園的象徵性特色。

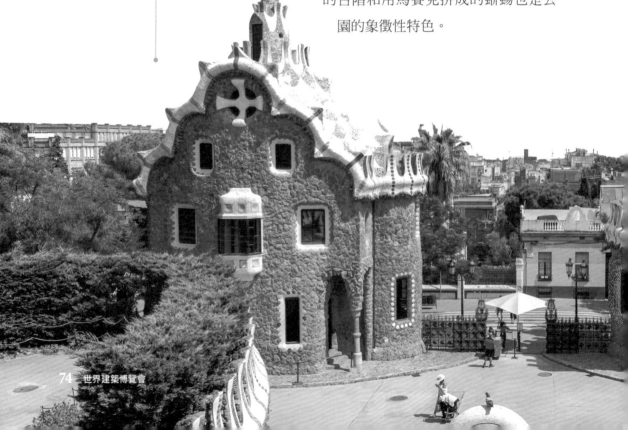

西班牙

巴塞隆納

奎爾公園

公園座椅上布滿小排水孔

雨水進入排水孔後，會沿著水道集中到一個地方。巴塞隆納地區降雨量少，所以水彌足珍貴。公園裡到處都設置了收集雨水再利用的設施。在上層廣場中收集到的雨水，會經由廣場支撐柱裡的水道輸送到別處去。廣場上的水集中後流向柱子的結構，具體表現出雨從天而降的自然現象。立柱象徵雨，天花板就像飄著雲朵的天空一樣。廣場上收集到的雨水會滲過層層堆疊的砂礫淨化之後，再聚集到廣場下方的雲朵狀水池中，這充分反映出高第重視自然的哲學。

高第的建築以自然為特色

在道路密布、高樓林立的冷酷城市裡，有茂盛的花草樹木，還有水的公園就像生命一樣珍貴，不僅能淨化城市裡的空氣，還能讓人們放鬆心情，是令人感恩的存在。面積相當於足球場480倍規模的紐約中央公園，也是城市裡的名勝。

當休閒地不僅僅局限在城市的一角，而是整個城市就是一個休閒地時，那會是什麼模樣呢？那麼公園就會成為人們生活的家園。想像一下，在一個如同大自然一樣的公園裡出現一座城市的光景，安東尼·高第就是擁有這種反向思考的建築家。

海拔高度

玉山高3952公尺，這是以哪裡為標準測量出來的呢？標準就是海平面。在測量高度時會從底部開始算起，而底部的標準有很多種，主要使用海平面。從海平面測量的高度，就稱為海拔高度。玉山的高度，正確來說的話應該是海拔高度。海平面會受到潮汐漲落或自然現象的影響而隨時發生變化，所以是以海平面高度的平均值作為海拔高度的標準。

陶立克式

陶立克式是立柱樣式之一，主要使用在古希臘早期。陶立克式的柱頭部分沒有任何裝飾，十分單純，整根立柱也顯得很簡潔，帕德嫩神殿就是使用陶立克式立柱的代表性建築物。

中國

像顆雞蛋的世界最大劇院

國家大劇院

National Centre for the Performing Arts

2007 年完工　**設計**｜保羅・安德魯

天安門廣場

北京

中國

國家大劇院

國家大劇院位於天安門廣場西側，旁邊的大型建築物是象徵社會主義的人民大會堂，馬路對面則是具有數千年歷史的紫禁城，最新式建築物和具有悠久歷史的建築物完美結合在一起。建築家保羅・安德魯在設計國家大劇院時，目標是讓北京市不再止步於中國歷史上的一個城市，更要具備國際城市的風貌。

倒映在水面上的建築物

建築物如果靠近水或水道的話，就會形成建築物倒映水面的奇景。國家大劇院這類半圓形建築物映照在水面上，看起來就變成了一個完整的橢圓形，展現出獨特的性格。西班牙瓦倫西亞藝術科學城裡的大眼球天文館，倒映在水中的模樣就像人的眼球一般（「藝術科學城」請參考〈索菲亞王后藝術歌劇院〉）。柬埔寨的吳哥窟、印度的泰姬瑪哈陵、韓國景福宮的慶會樓，以及韓國慶州的「東宮和月池」也是以美麗的水中倒影而聞名於世。

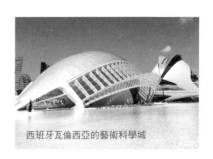

西班牙瓦倫西亞的藝術科學城

充滿創意的表演和地標性的場館

在展現創作和自由發揮創意的藝術裡，有許多不同的領域，像是話劇、歌劇、音樂劇等，都是利用表演的方式呈現在觀眾面前。但表演需要場地，因此表演場館就成了衡量一個國家藝術發展的尺標，場館數量的多寡、建造得是否雄偉就很重要。因為是一個進行創意性表演的地方，所以表演場館的建築就把焦點集中在自由發揮想像上。因為建造得與眾不同，所以在世界地標建築物裡，表演場館特別多。

半球形建築物將象徵復活的蛋化為具體的形象

國家大劇院東西長212公尺、南北長144公尺、高46公尺，深入地層33公尺，整體表面積超過3萬平方公尺，外殼由鈦金屬和玻璃所覆蓋，共使用了1萬8千多片鈦金屬板，模樣相同的只有4片。四周湖水環繞，建築物倒映水中時，半球形就變成一個橢圓形，所以也被比喻為水煮蛋、水珠或湖中明珠。

國家大劇院的造型是將中國古代傳說中的鳳凰鳥破殼而出的故事化為具體的形象。建築大師保羅・安德魯解釋說，蛋的型態象徵著復活。遊客們必須經由水面下80公尺深的水底隧道進入建築物，裡面有歌劇院、音樂廳和戲劇場，共設有5473個座位。

球形和半球形

球形　是指像球一樣的圓形，譬如圓圓的地球。

半球形　就是把一個球分成兩半的模樣，就像把切成兩半的小玉西瓜翻過來放的樣子。半球形也稱為穹頂（dome），在建築中很常見。體育館、寺院、核能發電廠等都採用穹頂結構，國定古蹟監察院的屋頂也是穹頂設計。穹頂是拱（arch）結構的集合體，拱形是指上方彎曲呈圓弧曲線的型態，可以分散壓力，有很強的支撐力。穹頂也像拱一樣，即使承受很大的壓力也不會變形。穹頂結構不需要立柱，正適合像體育館這類需要寬闊空間的地方。

球形

半球形

東大門設計廣場

Dongdaemun Design Plaza

2013年完工　**設計**｜札哈・哈蒂

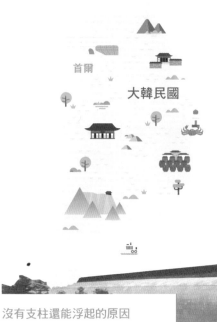

大韓民國

首爾

大韓民國

在東大門運動場舊址上興建

　　老舊的建築物是否應該保存下來，真的很令人煩惱。如果具有歷史價值的話，似乎應該保存，但也可能因為種種原因而拆除，非保存不可的建築物有時會被整棟搬遷到其他地點。東大門設計廣場是在東大門運動場舊址上興建，當初對於是否該保存東大門運動場這處歷史現場，引發了不少爭議，最後決定拆除運動場，原地起造新的建築物。東大門設計廣場一般簡稱「DDP」，也帶有Dream、Design、Play的含意。

沒有支柱還能浮起的原因

仔細看的話，就會發現建築物突出的部分沒有支柱，這是因為採用了懸臂工法。懸臂是將一端固定之後，藉以支撐其他突出部分的結構。（有關「懸臂」請參考＜曼谷大京都大廈＞）

東大門運動場

東大門運動場過去曾經是韓國體育賽事的主要舞台，也是歷史上水流通過的二間水門所在地。這裡有著朝鮮王朝時期負責軍事訓練的訓練都監，也是攤商販賣物品的集散地，日本殖民時代韓國老百姓還曾在這裡高喊獨立萬歲。1925年日本人拆毀原有的城牆，原址建造了京城運動場，理由是為了紀念當時日本皇太子裕仁大婚。韓國獨立之後，京城運動場於1948年改名為首爾運動場，1984年蠶室運動場建成之後，又改名為東大門運動場。在蠶室運動場啟用之前，這裡舉辦過無數體育競賽，為韓國二十世紀代表性的運動場。

世界上最大的三次元非典型建築

不管是四方形還是圓形，建築物向來有固定的型態，但是DDP卻沒有特定的型態，對於這種沒有固定型態的建築物，一般稱為非典型建築物。DDP看起來很像UFO，也像是把液態金屬潑在地上擴散開來的模樣。建築物覆蓋在地面上，就像大地的一部分一樣。DDP所呈現出來的非典型建築物的特徵，就是包裹外牆的鋁板，DDP的個性就表現在這種素材裡。多達4萬5133塊的鋁板，沒有一塊形狀是相同的。因為建築物本身沒有固定框架，所以連鋁板形狀也各不相同。

為了實現札哈·哈蒂所設計的內容，引進了立體3D設計

這是平面方式的2D設計所做不到的，因為必須將外牆鋁板形狀一個一個分別製作出來，如果按照以前的方式，就必須一一採取手工製作，預計將會花上20年的時間，所以最後韓國研發出裝備和切割機，按照原計畫進行。

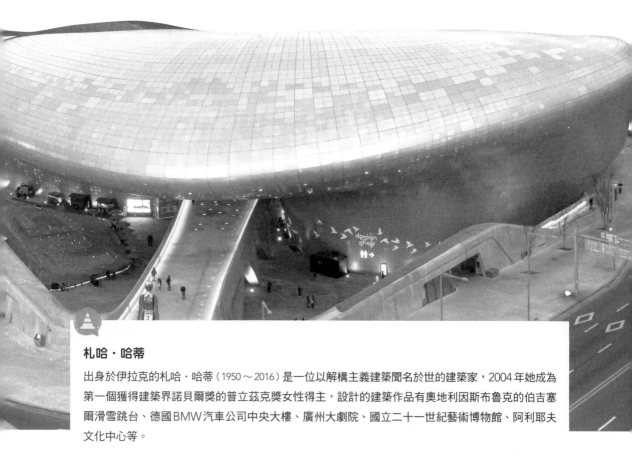

札哈·哈蒂

出身於伊拉克的札哈·哈蒂（1950～2016）是一位以解構主義建築聞名於世的建築家，2004年她成為第一個獲得建築界諾貝爾獎的普立茲克獎女性得主，設計的建築作品有奧地利因斯布魯克的伯吉塞爾滑雪跳台、德國BMW汽車公司中央大樓、廣州大劇院、國立二十一世紀藝術博物館、阿利耶夫文化中心等。

索菲亞王后藝術歌劇院

西班牙

Palau de les Arts Reina Sofía

2005年完工　**設計**｜聖地牙哥‧卡拉特拉瓦

瓦倫西亞

西班牙

藝術科學城

索菲亞王后藝術歌劇院位於「藝術科學城」內，這裡是建造在西班牙瓦倫西亞的文化綜合園區。每棟建築物各具特色，整座園區看起來就像建築競技場一樣，是一個可以同時觀賞及體驗科學、技術、自然、音樂、藝術、教育、設計、娛樂的地方。西班牙瓦倫西亞是一座有著2000年歷史的古城，目前還保存著許多古老的建築物。藝術科學城是建立在歷史悠久的瓦倫西亞裡的一座未來城，展現出過去與未來共存的獨特氣息，由瓦倫西亞出身的建築家聖地牙哥‧卡拉特拉瓦和馬德里出身的建築家費利克斯‧坎德拉共同建造。

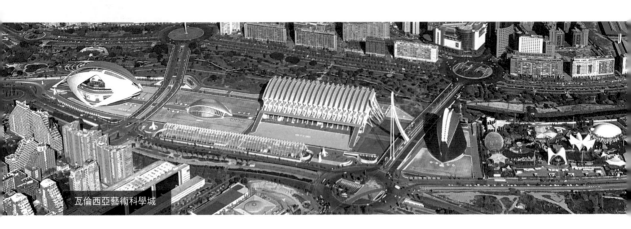

瓦倫西亞藝術科學城

索菲亞王后藝術歌劇院

索菲亞王后藝術歌劇院是一座與雪梨歌劇院形成鮮明對比的建築，以其獨特的造型試圖超越雪梨歌劇院的聲譽。索菲亞王后藝術歌劇院是由出生在瓦倫西亞的建築家聖地牙哥‧卡拉特拉瓦所設計。

由於造型與眾不同，看起來變化多端，有時像頭盔，有時像太空船、遊艇或人眼。再加上建築物採取外殼包覆內部建築的結構，乍看之下既像頭盔也像魚，可說因人而異。建築物的頂端有一個模樣像尾巴的部分，是浮在半空中的結構，讓人不禁好奇是如何抵抗地球的重力浮起來的？仔細看的話會發現一側尾端被牢牢地固定在地面上，中間部分也有一個底座支撐著。

大眼球天文館

造型就像人的眼球，被冠上了「智慧之眼」的稱號，也表現出人類身體用來觀察世間、反應世情的一個部位。

菲利浦王子科學博物館

這棟建築物被建造成鯨魚骨架，白色鋼架排放成像鯨魚骨架一樣。城市廣場體育館是一座多功能建築物，形狀像貝殼一樣。

海洋公園

這裡是一座水族館，看起來就像海星舉起觸手的模樣。這棟建築物長1800公尺，位置彷彿漂浮在水面上一樣。夜晚時，與映在水中的倒影合為一體，形成別具風格的氣氛。

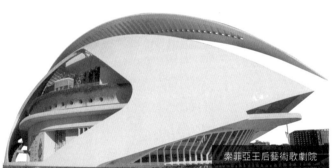
索菲亞王后藝術歌劇院

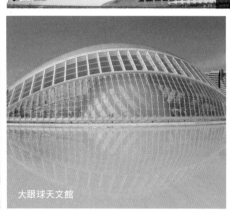
大眼球天文館

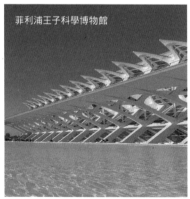
菲利浦王子科學博物館

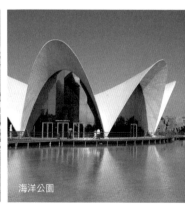
海洋公園

拱廊市場

Markthal

荷蘭

2005 年完工　**設計｜** MVRDV 建築事務所

荷蘭

鹿特丹

拱廊市場

荷蘭鹿特丹有一座奇特的住商混合建築物，造型就像馬蹄鐵或瑞士捲蛋糕，中間為空心，空心的部分用玻璃遮蓋，還能看到裡面華麗的彩繪藝術。正面是玻璃窗，兩側布滿四方形凹槽，看起來也很像飛機機棚或倉庫，這棟建築物的身分就是拱廊市場（或稱市集廣場）。

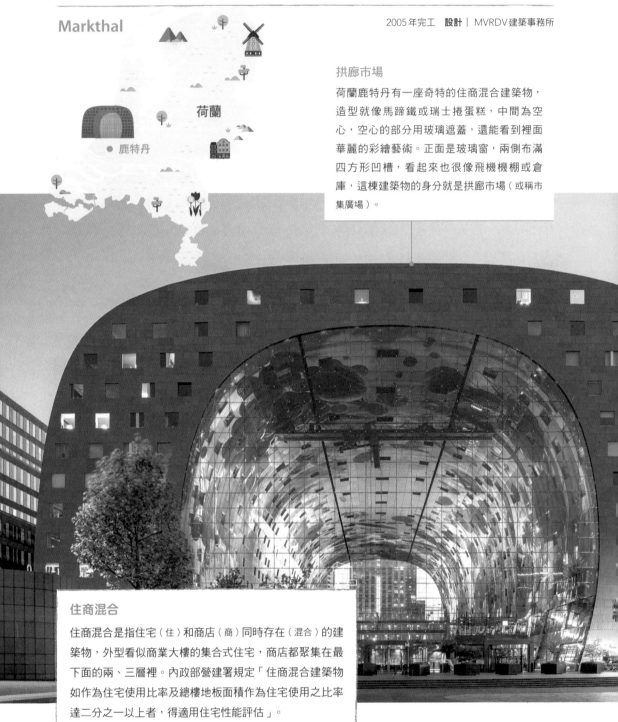

住商混合

住商混合是指住宅（住）和商店（商）同時存在（混合）的建築物，外型看似商業大樓的集合式住宅，商店都聚集在最下面的兩、三層裡。內政部營建署規定「住商混合建築物如作為住宅使用比率及總樓地板面積作為住宅使用之比率達二分之一以上者，得適用住宅性能評估」。

一座結合了傳統市場和住宅的住商混合大樓

拱廊市場和我們所熟知的住商混合大樓完全不同，1、2樓是傳統市場和商店，3～11樓是公寓。自從荷蘭食品衛生法變得更加嚴格之後，規定市場沒有頂蓋就不能營業，因此已經存在的市場就必須安裝頂蓋，新建的市場就得轉為室內型態，拱廊市場則是在舊市場的位置上新建的有頂蓋大樓。

前後以玻璃遮蔽的結構，是考慮到可以藉此不受天氣的影響。比起過去一星期開放兩天的露天市場（只限於在開放地點販售物品的市場），現在一整個星期都可以做生意，是一個在多雨的荷蘭也不用擔心天氣照常營業的地方。地下有一座可容納1200輛車的停車場，方便人們往來傳統市場。

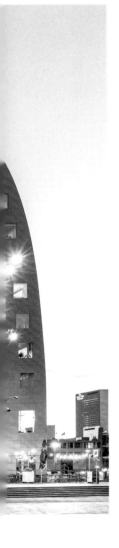

奇特的結構讓整棟大樓看起來就像一件藝術作品

內牆上的彩繪名為〈豐盛的號角〉，是荷蘭最大的藝術作品，先把圖畫的一部分彩繪在鋁板上，然後再一塊一塊拼接完成。馬蹄鐵部分是住宅區，荷蘭建築法規定室內必須有一定的日照量，因此住宅都分布在陽光普照的大樓外側。從住宅內可以看到大樓外或是市場裡的光景，聽說原本在家裡就可以買東西，窗戶開在面向市場的住家，只要把籃子繫在繩子上垂掛下去，在市場買了東西後再拉上來就行。但因為涉及安全問題，所以實際上禁止這麼做。

被暱稱為削鉛筆機

鹿特丹充滿了個性獨特的建築物，譬如伊拉斯謨橋、鹿特丹中央車站、方塊屋等。拱廊市場旁邊有一座外型像鉛筆一樣的鉛筆塔（或稱鉛筆大樓），明明是高層公寓，看起來卻像一支用剩的鉛筆頭。於是鹿特丹人就戲稱在鉛筆塔旁邊的拱廊市場是削鉛筆機，因為它的外型就像一個塞了鉛筆進去轉一轉就能削尖的削鉛筆機，才被冠上這個綽號。

畢爾包古根漢美術館

西班牙

Guggenheim Museum Bilbao

1997 年完工　**設計** | 法蘭克・蓋瑞

畢爾包效應的典範

西班牙的畢爾包雖然在過去是造船業和鋼鐵工業發達的地區,但隨著鋼鐵工業的沒落,城市也失去了活力。為了振興畢爾包,市政當局制定了許多大規模的城市計畫,將舊港口遷移他處,並建造新的公共設施,而畢爾包古根漢美術館也是其中之一。

畢爾包古根漢美術館成為了人口只有35萬人的城市裡,每年卻有超過100萬人造訪的景點。原本籍籍無名的畢爾包搖身一變,成為了著名的觀光城市。說到畢爾包古根漢美術館,就一定會提到它是如何振興一個沒落地區的話題,展現出一棟好的建築物對地區發展有多麼積極的影響,這就稱為「畢爾包效應」。

破窗效應↔畢爾包效應

破窗效應是說,如果放任一個被打破的玻璃窗不管,那個地區的犯罪事件就會增加。也就是說,放任瑣碎的無紀律事件不管,導致逐漸被無紀律同化,最後整個地區的犯罪事件就會增加。我們的周圍也經常看得到因為疏忽小事而造成重大損失的事情。

畢爾包效應可以說是與破窗效應正好相反的現象。即使是小事也不能放過,只要加以重視,或者把每一件事都變好,慢慢地整體都會朝著理想方向發展。

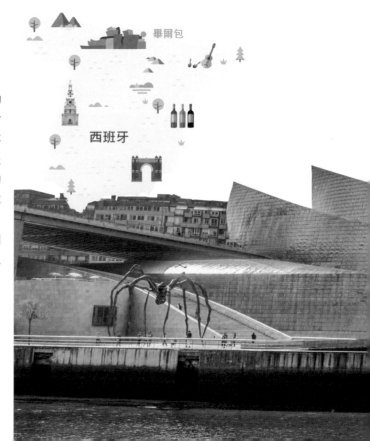

外圍覆蓋著3萬3千片0.38公分的薄鈦板

畢爾包古根漢美術館雖然也以展示的作品而聞名於世，但其建築物本身更是聲名遠揚。這座由法蘭克‧蓋瑞所設計的建築物，看起來就像是一朵花（所以被冠上「金屬花」的暱稱），或者像一艘航空母艦或太空船，激發著觀眾的想像力。法蘭克‧蓋瑞解釋說，他其實是模仿魚的形象設計的，數萬片金屬板看起來就像魚的鱗片，主要使用以石灰岩、玻璃和鈦金屬為材料製作的金屬板拼接而成。總共覆蓋了3萬3千片厚度僅0.38公分的鈦金屬板，才完成了這座美術館。

畢爾包古根漢美術館在建造時使用了鈦金屬建材來提升耐用性。因為美術館就位於河川入海口的旁邊，再加上長年陰天，空氣潮濕，不得不選擇抗腐蝕又耐用的鈦金屬作為主要材料。法蘭克‧蓋瑞原本想使用不鏽鋼，但又擔心看起來不夠活潑。有一天他在辦公室裡偶然看到下雨天也依然閃閃發亮的鈦金屬之後，就決定使用鈦金屬。而且鈦金屬重量輕，加工成曲面也很容易。

鈦

在建造建築物的時候，會使用金屬、玻璃、塑膠、木頭等各式各樣的材料。鈦是一種重量輕、強度高、耐腐蝕的金屬。1950年代才正式開始使用，主要用於航太工業和軍事用途上。現在則廣泛地使用在造船、汽車、高爾夫球棒、登山用品等各式各樣的地方。在建築方面，主要用來覆蓋大樓外牆，不僅不易鏽蝕、重量輕巧，而且耐火燒，非常適合作為建材使用。最重要的是，還能呈現出各種光澤，可以將建築物裝飾得美輪美奐。

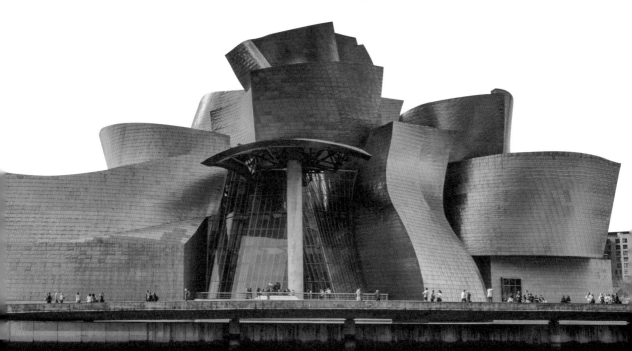

所羅門・R・古根漢美術館

Solomon R. Guggenheim Museum 　1959年完工　設計｜法蘭克・洛伊・萊特

美國

脫離四方形展示空間的設計
令人驚豔

參觀規模大的美術館或博物館時，一不小心就會迷路。不僅樓層多，每一層的展廳也很多，簡直就像迷宮一樣。雖然館方會以箭頭標示動線，但還是很容易搞混，走到反方向去。萬一觀賞一件展品的時間較長或暫時分心的話，就很容易脫隊。尋找先走的隊友，也是一件麻煩事。

如果去參觀位於美國紐約的古根漢美術館的話，就不必有這種顧慮。內部採取從地面貫通到頂部的結構，螺旋式斜坡步道沿著牆壁盤旋而上。動線非常簡單，只要沿著走道從最底層往上走，就能邊走邊觀賞美術作品。雖然是六層樓的建築物，但因為沒有階梯，走起來很輕鬆。

這座美術館是由建築大師法蘭克・洛伊・萊特所設計的，1943年就開始了這項方案，工程卻一直拖延到1956年才動工。美術界以牆壁不適合懸掛美術作品，以及建築物比館藏更引人注目為由提出抗議，所以才拖延了開工時間。

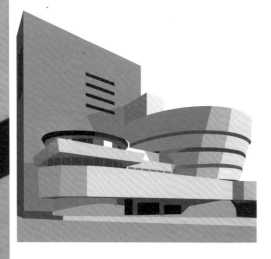

藝術價值受到肯定，被聯合國教科文組織列為世界文化遺產

　　白色外牆的建築物看起來像一個罈子，也讓人聯想到蝸牛。這座建築物因為本身的藝術價值受到肯定，在2019年被聯合國教科文組織列為世界文化遺產。

　　古根漢美術館是屬於古根漢家族的私人美術館，為了展示古根漢家族成員，也是財閥及慈善家的所羅門‧R‧古根漢的收藏品，才建造了這座美術館。

紐約

美國

現代建築的三位大師

法蘭克‧洛伊‧萊特（1867～1959）

出身於美國的現代主義建築大師，秉持建築應融入自然的理念，嘗試建造天時地利人和的建築物。喜愛使用天然材料，追求與自然環境相結合的建築。賓夕法尼亞州匹茲堡的「落水山莊（Fallingwater）」就是他的傑作。這是一棟建造在河岸岩石上的樓房，沿著台階走下去就可以看到瀑布，結構非常獨特，被公認為二十世紀最卓越的建築物之一。

勒‧柯比意（1887～1965）

是一名法裔瑞士籍建築家，被稱為「現代建築之父」。不僅是二十世紀最具影響力的建築大師，也是公認的建築理論家。他推動使用鋼筋混凝土的現代建築模式，並且建立了近代建築的五大原則，引領二十世紀建築的發展。聯合國教科文組織將勒‧柯比意在7個國家所設計的17座建築作品列為世界文化遺產。

密斯‧凡德羅（1886～1969）

被公認為近代建築的先驅者，他留下了一句名言：「less is more（少即是多）」，並將這句話應用在建築物中。為了建造單純簡潔的建築物，他使用了鋼鐵和玻璃，這種結構也成了現代建築模式的開端。

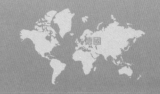

■ 用光線交流的球場

安聯球場

Allianz Arena

2005年完工　**設計**│赫爾佐格＆德梅隆

環狀造型新穎獨特

　　安聯球場外觀看起來像一個甜甜圈，也讓人聯想到橡膠管或日光燈，在當地被稱為「Schlauchboot（橡皮艇）」。外牆表面是由2800多個像氣球一樣膨脹的白色菱形氣墊拼接而成，這是氟塑膜（ETFE）板，一種透光性強的建材。

德國

慕尼黑

為2006年德國世界盃足球賽所興建的足球競賽場

　　安聯球場是一座專門為觀看足球賽事而設計的足球比賽專用建築物，在結構上連觀眾席上方都被籠罩在建築物裡，所以即使下雨，觀眾們也不會淋到雨。球場與觀眾席之間的距離也很近，可以更清楚地觀賞賽事。這座建築物不僅在熱愛足球的

德國，甚至聞名全世界，球場規模最多可容納7萬5千名觀眾，每逢舉行比賽的日子，氣氛熱烈到幾乎座無虛席的程度。安聯（Allianz）是德國一家保險公司的名稱，他們負擔了一部分的建築費用，代價就是球場在30年期間冠上自家公司的名稱。

利用燈光中的1600萬種顏色進行多樣化的交流

安聯球場的外牆具有利用照明來表現色彩的功能，可以標示出競賽隊伍的代表色或德國國旗的顏色。原本只能標示包括主隊在內的幾種顏色而已，因為球場由拜仁慕尼黑足球俱樂部和1860慕尼黑體育俱樂部主導建造，這兩隊的代表色分別是紅色和藍色。所以當國家代表隊參賽時，就會打出白色燈光，拜仁慕尼黑隊則打出紅色、1860慕尼黑隊打出藍色燈光。如果兩隊對戰時，燈光顏色各半。

自2015年開始替換成LED（發光二極體）照明，可以表現的顏色就增加到1600萬種。而且不再只是表現單一色彩，還能組合各種色彩表現出來。球場外牆的燈光非常明亮，據說從75公里外的地方都看得到。

氟塑膜（ETFE）
氟塑膜是一種用氟物質製作的塑膠膜，質量輕、性質柔軟、熔點高，也十分耐用。而且透光性強，可以任意塑形。氟塑膜用途廣泛，可以用作電線包皮、溫室、隔音牆、建築物外牆的材料。中國北京奧運游泳館、世界最大溫室植物園的英國伊甸園計畫、世界最大帳篷的哈薩克大汗帳篷娛樂中心等處都使用氟塑膜。

媒體立面（Media Facade）
展現影像或照明的建築物愈來愈多，媒體立面是指利用照明將建築物外牆當成大型螢幕使用的方式。媒體是指傳達影像等資訊的某種手段，立面則是指第一個映入眼中的建築物外牆，媒體立面就是懸掛在建築物外牆上的數位螢幕。

雪梨歌劇院

澳洲

Opera House　　　　　　　　　　　　1973年完工　**設計**｜約恩・烏松

貝殼形屋頂的靈感來自切開的柳橙

　　貝殼形屋頂仔細觀察的話，會發現曲面的弧度相同，因為這是從同一個球裡切割出來的。據說建築師約恩・烏松為了參加設計比賽正苦思冥想的時候，看到妻子為他切開的柳橙，從中得到了啟發。屋頂沒有支柱，是一種非常不利於承重和抗風的結構。經過四年的電腦計算之後，透過以鋼纜取代鋼筋，外包混凝土表面的方式解決了這個問題。

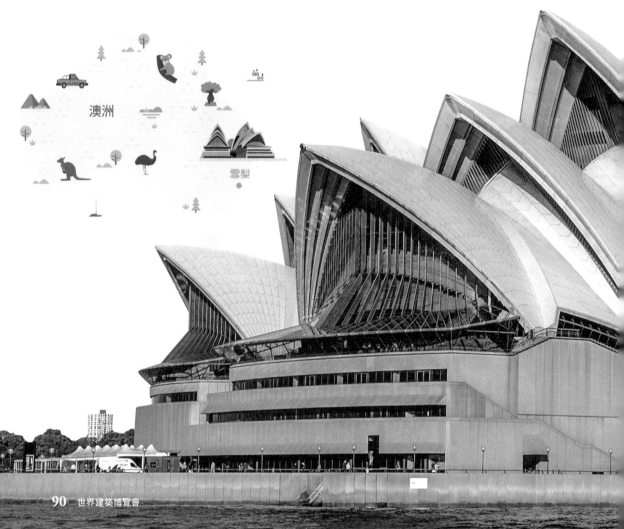

屋頂貼了 100 萬片的陶瓷磚

雪梨歌劇院已經不限於雪梨，成了象徵澳洲的公認代表性建築物。這棟建築物是由好幾個尖尖的屋頂重疊而成，形狀就像攏聚在一起的貝殼一樣，也像遊艇上揚起的風帆，觀賞的角度不同，可以看到包括白雲在內的各種不同模樣。

外牆是白色瓷磚，由長寬各12公分的白色和金色瓷磚約100萬片拼貼而成。根據光線的角度和多寡會出現不同的色彩，這是為了建造一個可以和雪梨的大海和天空相輝映的屋頂，才想出的辦法。為了尋找可以保持光澤的適合材料，花了很長的時間，最後才決定使用陶瓷。

2007年被聯合國教科文組織列為世界文化遺產

雪梨歌劇院的設計是在1956年舉辦設計大賽之後確定。當時全世界有超過200名建築師參加了這項挑戰，最後丹麥出身的建築家約恩·烏松的作品入選。約恩·烏松在設計大賽時只提出了簡單的概念，但其創意獲得了肯定，才得以拔得頭籌。然而約恩·烏松的設計原本就很奇特，是一種前所未有的方式，所以在建築物實際建造時，可說是困難重重。原先預計四年的施工時間延長到十四年，歷經千辛萬苦才完工的雪梨歌劇院，其本身建築物的價值獲得了肯定，在2007年被聯合國教科文組織列入世界文化遺產名單中，作為當代建築物，這是很罕見的情形。

> **陶瓷**
>
> 陶瓷是指非金屬的無機質材料。與生命體相關的物質稱為有機質，無機質則是指非有機物的物質。無機質中的非金屬物質就是陶瓷，水泥、玻璃、陶瓷器、瓷磚和磚塊都屬於陶瓷。陶瓷具有硬度高、耐高溫、耐腐蝕，熔點高，隔熱效果佳的特性。建築物也使用陶瓷，不僅抗汙、耐髒，日曬下也不會變色，而且隔音效果好，很適合作為建築材料。

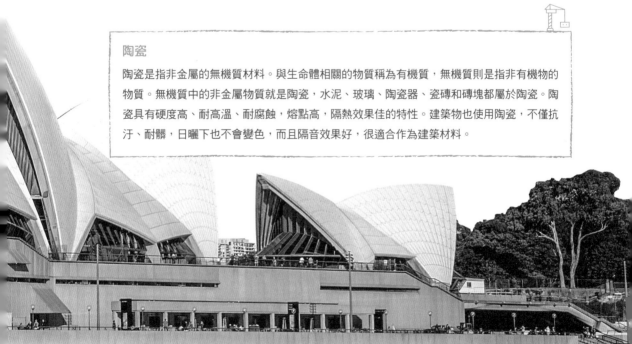

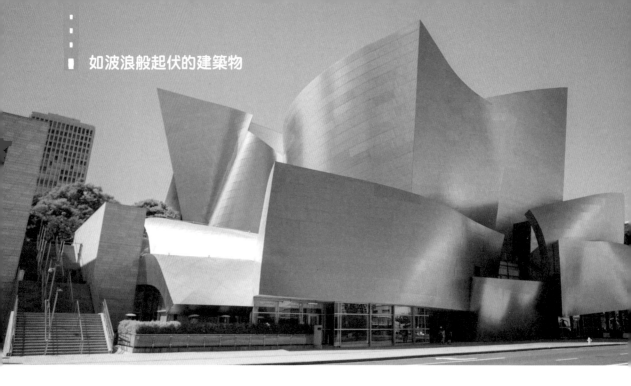

華特・迪士尼音樂廳

Walt Disney Concert Hall

美國

2003年完工　**設計** | 法蘭克・蓋瑞

為了紀念華特・迪士尼而建造

華特・迪士尼的遺孀莉莉安女士為了提供洛杉磯市民一個文化空間，於1987年啟動了這個計畫。首先舉辦了一場設計大賽，徵求設計作品，共有73人報名，最後由洛杉磯出身的法蘭克・蓋瑞獲選。法蘭克・蓋瑞是解構主義的巨匠。解構主義擺脫了過去建築物的固定模式，以扭曲、彎折等方式展現出打破傳統的面貌。

法蘭克・蓋瑞

藝術家不會歸咎工具或環境，他們會將幼兒畫得歪七扭八的圖畫重新潤色之後，變成一幅精彩的作品；也會利用毫無意義的汙漬，創造出一件傑出的藝術作品。建築家法蘭克・蓋瑞（1929～）之所以聞名，就是因為他建造了以不鏽鋼作成波浪形狀覆蓋的建築物。他從一張揉皺的紙得到靈感，設計了這棟建築物。換句話說，他將揉皺的紙這種不起眼的素材形狀，化作偉大的建築物。

華特・迪士尼音樂廳

華特・迪士尼音樂廳與雪梨歌劇院、畢爾包古根漢美術館並稱現代三大建築物。

華特・迪士尼音樂廳由於建築費用增加，而且又碰上洛杉磯暴動、地震、經濟蕭條等原因，才開工沒多久就不得不停工。後來看到一度沒落的畢爾包得益於古根漢美術館獨特的造型受到眾人矚目，一躍成為觀光城市重新找回活力，在此影響之下，華特・迪士尼音樂廳也在相隔13年後完工。

七座附屬建築物圍繞著音樂廳

華特・迪士尼音樂廳看起來就像迎著風的船帆，也像一朵玫瑰花，還像一艘航行在波濤中的船。實際上，這座建築物就是以「航海」為主題設計的。造型愈隨性，設計難度就愈高，因此法蘭克・蓋瑞將法國公司為航太用途製造的CATIA設計軟體使用在建築上。畢爾包古根漢美術館、東大門設計廣場也是使用這款軟體設計的建築物。

觀眾環繞演奏者的特殊結構

大部分的音樂廳都是採取演奏者在前方，觀眾呈扇形包圍的型態。但是華特・迪士尼音樂廳卻是採用觀眾環繞演奏者的型態（也稱為「葡萄園式」結構），目的是為了實現任何人都可以享受藝術和文化的平等、和諧關係。建築物本身也沒有明確的入口，不管從哪個地方都可以進入，會如此建造是為了讓每一個人都能毫無負擔且不受差別對待地造訪這裡。

不鏽鋼

不鏽鋼是在鐵中加入鉻含量12%的金屬，因為鐵接觸空氣或水的話，會起反應生鏽。鉻（Cr）是化學元素之一，是一種散發銀白光澤的金屬，雖然很容易斷裂，但不易變色。在鐵裡混入鉻，就會在表面產生一層薄膜，不易生鏽，所以取名叫「不鏽鋼」。因為不會生鏽，所以常使用在機器、餐具、建築等許多領域中。不鏽鋼是英國科學家亨利・布雷爾利發明的，1912年他在英國布朗－弗思研究所擔任研究員，有一天在工廠散步時發現一片閃閃發亮的鐵片，是有人在研究耐高溫鋼材時丟棄的。雖然過了很長的時間，而且還淋過雨，鐵片卻沒有生鏽。布雷爾利對這一點感到驚奇就開始探究，發現是鐵和鉻混合的結果。最後他將鐵和鉻以一定的比例混合，製造出不會生鏽的不鏽鋼。

化為大自然一部分的博物館

全谷史前博物館

Jeongok Prehistory Museum

2011年開幕　**設計** | X-TU

大韓民國

全谷里

大韓民國

全谷里史前遺址（編號第268號）

亞洲最早出土的阿舍利石斧就是在這裡被發現的，
那是30萬年前人類使用的工具。遺址裡還找到了很
多足以提供舊石器時代人類生活樣貌的重要資料，
在韓國及東亞舊石器文化的研究上發揮了很大的作
用。舊石器時代人類捕食動物或採摘野生植物食
用，並沒有另外建造房屋居住，而是滯留在岩石陰
影下，或藏身在自然生成的洞穴裡。而洞穴除了是
藏身處之外，也是舉行宗教儀式的場所。

© 全谷史前博物館

這是一座展示史前文物的博物館

動植物與必須刻意偽裝的人類不同，本身就是大自然的一部分，不用另外偽裝也不會引人注目。但是一座孤零零聳立在大自然中的建築物就會顯得格外引人注目，能融入大自然中最好，但如果人為的感覺太濃厚，就會破壞自然景觀。

韓國京畿道漣川郡全谷里是一個舊石器文物大量出土的歷史重鎮，以橋梁連接兩座山丘的博物館，弧形設計的造型，完美地融入景觀中。這雖然是一棟散發著銀色光澤的時尚建築物，但與大自然相結合，從側面看過去，就像一條細長的蛇爬行而過。

設計公司是從深受韓國人推崇的「龍」身上得到了靈感，所以嘗試將建築物的外牆造得看起來就像龍的鱗片一般，從上面俯瞰的話，就像是一塊正好可以嵌進地形結構裡的拼圖碎片。而且造型也很像史前文物，乍看之下彷彿是一架外太空來的飛行體在進行地球探險之前，先藏匿在大自然中的景象。

洞穴般的管狀空間反映出史前時代的環境

最特別的一點就是沒有窗戶，這點也反映出博物館以展示為主，不需要有窗戶的特性。外牆使用不鏽鋼材質，設置了小孔洞，夜裡光線可以藉由小孔洞透出牆外，展現出獨特的氣氛。展廳如洞穴般相連在一起，由於是史前文物的展示空間，也打造出符合當時的環境。（「不鏽鋼」請參考＜華特‧迪士尼音樂廳＞）

偽裝（camouflage）

想讓自己不引人注目便需要偽裝。而偽裝就是將個人、武器或設施適當地隱藏在自然環境或地形中。偽裝時會使用各種不同的方法，譬如插上樹葉或綠草、覆蓋偽裝網或不規則地塗上各種顏色等。軍人的軍服也具有偽裝的效果，一旦進入草叢中就一點也看不出來，還可以在臉上塗抹偽裝油彩。戰機或坦克機體上也會根據作戰區域的特性塗上偽裝漆，樹林多的地方，就偽裝成斑駁的顏色，沙漠地帶就偽裝成沙子顏色，雪地裡就偽裝成白色。

羅馬競技場

Colosseum

約西元80年完工（古羅馬時代）

義大利

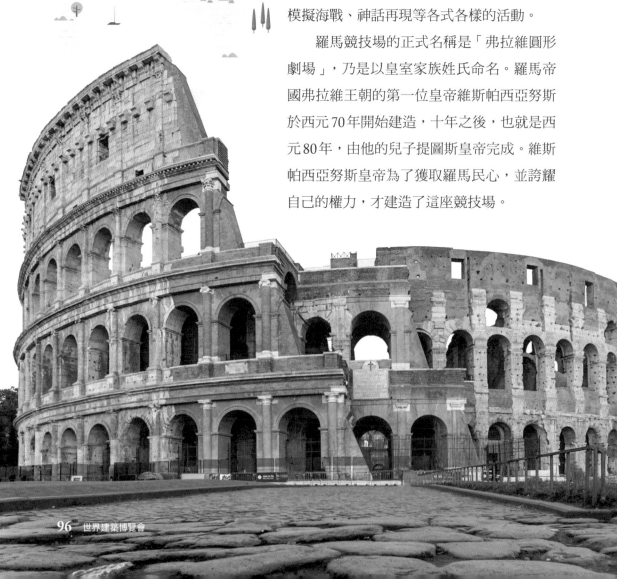

義大利

羅馬

可以容納5萬名觀眾的古羅馬時代競技場

2000多年前竟然就有這麼大的設施，可見當時體育競技火熱到了什麼程度。競技項目和現在不同，在羅馬競技場中格鬥士冒著生命危險相互較量，也舉辦像是動物狩獵、模擬海戰、神話再現等各式各樣的活動。

羅馬競技場的正式名稱是「弗拉維圓形劇場」，乃是以皇室家族姓氏命名。羅馬帝國弗拉維王朝的第一位皇帝維斯帕西亞努斯於西元70年開始建造，十年之後，也就是西元80年，由他的兒子提圖斯皇帝完成。維斯帕西亞努斯皇帝為了獲取羅馬民心，並誇耀自己的權力，才建造了這座競技場。

採用能承受重壓的拱形和螺旋形結構

羅馬競技場是一座直徑188公尺、周長527公尺、高57公尺的四層建築物。場內面積長87公尺、寬55公尺，因為是石材建築，必須足夠堅固才能承受沉重的壓力。而且一次有大約5萬名觀眾入場，所以不允許發生倒塌事件。能夠承受重壓的結構，就是可以分散力量的拱結構。競技場每層各建造了80個拱門，總共有240個拱門。在觀眾席底下還使用了從拱形發展出來的螺旋形結構，可說是一座十分堅固的巨型建築物。

天棚和排水系統

體育場每次一下雨就很難觀看比賽，所以最近都是將構造物建造得能籠罩住觀眾席上方，即使下雨也不會往下滴落，或者乾脆就像巨蛋球場一樣罩上一個屋頂。羅馬競技場裡設置了用織品吊掛在樹木上連接而成的遮陽棚，叫做「天棚」。還有與天棚相對的，為因應下雨的情況設計了精密的排水系統，以便積水能快速排除。

為了確保觀眾的視野，調整了座位的角度

羅馬競技場的二樓傾斜30度角、三樓傾斜35度角，這樣三樓的觀眾席就不會擋住二樓。

主要建材是磚塊和混凝土

由於大型建築物不能只用磚塊來建造，因此積極使用混凝土。混凝土早在羅馬時代以前就有使用，羅馬競技場使用羅馬特有的混凝土，是將火山灰和石灰石混合之後加水製造而成。

拱形和螺旋形

拱形　是一種圓弧狀的結構，比起直線結構更能平均地分散力量，承重力更強。在堆砌拱門時即使不使用黏著劑拼接也不會倒塌。只要支撐拱門的柱子足夠堅固，就能建造起又大又高的建築物。

螺旋形　如果說拱形是二次元的話，那麼螺旋形就是三次元，以曲面方式處理較大的面積，藉此分散壓力。拱形結構多用於橋梁或水渠，螺旋形結構則主要用於面積大、體積大的建築物。螺旋形結構的優點是不需要太多的材料就能加大承重力。

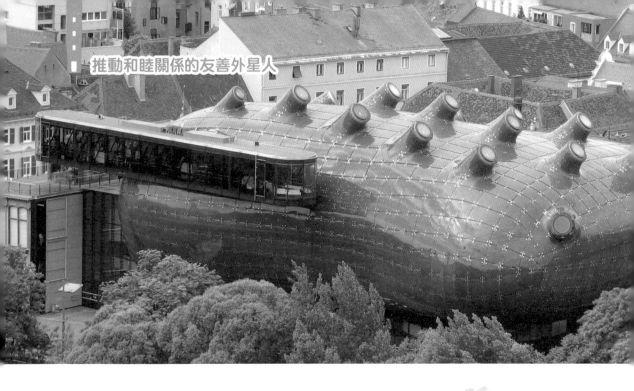
推動和睦關係的友善外星人

格拉茲美術館

Kunsthaus Graz

2003 年完工　**設計** | 彼得・庫克、科林・傅里涅

奧地利

以舉辦展覽和活動為主的文化空間

　　動畫或電影中經常出現巨人、體型變大的動物或怪物攻擊人類居住地的場景。看到他們用大腳踩著人類、搗毀房屋前進的場面，讓人感到心驚肉跳。幸好現實中沒有那種巨大的生命體會威脅到人類生存的地方。然而，萬一現實中真有這種事情發生的話呢？有一個地方，就將這樣的想像化為了現實，那就是位於奧地利格拉茲的格拉茲美術館。

　　格拉茲美術館是格拉茲市為了紀念獲選為歐洲文化之都而建造。圓滾滾的身體上有著顆粒狀的突起，這模樣一見就讓人想起了海參，也像來歷不明的外星生物，而且顏色還發青，怎麼看都有點噁心。緊緊黏貼在其他建築物旁邊的模樣，就像活物蠕動到一半暫時停下來休息似的。外觀雖然奇怪，當地人卻暱稱它為「友善的外星人」。

奧地利

施泰爾馬克邦

格拉茲

格拉茲美術館位於奧地利一個名為格拉茲的城市，人口約有25萬人，是奧地利的第二大城市，穆爾河穿城而過。以南北流向的穆爾河為界，東區生活水準高，西區主要是低收入者居住，兩個地區在社會和經濟上差距懸殊。為了消弭這樣的差距，市政府就在西區建造了美術館，隨著格拉茲美術館成為城市景點，西區也開始有了發展。

鑲嵌了多達1300多片半透明有機玻璃面板

面板內側安裝了930支環形螢光燈，組成媒體立面。螢光燈亮起時，就可以在建築物外牆顯示訊息和圖像。奇特的是，這樣的螢光燈只是一般的普通產品，所以無論照明技術如何發展，都可以輕鬆維護。取而代之的是，亮度採用了在0.05秒內就可以從0變亮到100％的技術，因此能夠自由地以各式各樣的方式上演燈光秀。在圓圓的光點慢慢變亮的過程中，散發出一種彷彿真實生命體的氣息。這棟大樓從建造之初，就是以如活物般變化多端兼傳達訊息的媒體建築物為目標。外牆照明用於藝術創作，不允許作為廣告使用。（「媒體立面」請參考＜安聯球場＞）

不只用照明，還能用聲音來交流

從早上7點到晚上10點，每小時10分鐘前都會發出長達5分鐘的超低頻震顫聲，就像生命體發出聲音彰顯自己存在一般。頂部的吸盤狀噴嘴是陽光照入建築物內的通道。

有機玻璃

有機玻璃也稱為壓克力，是一種代替玻璃使用的塑膠。有機玻璃比玻璃透明，也更堅硬，但破掉時不會碎裂。譬如戰鬥機駕駛艙透明罩、飛機窗戶、水族館水箱、溫室等各種必須使用玻璃的地方，都可以使用有機玻璃替代。有機玻璃還可以著色，所以也大量用在建築材料上。有機玻璃雖然比玻璃透明，但也可以根據用途製成半透明或不透明的。所謂「透明」是指所有光線都可以穿過的狀態，代表性的透明物體就是玻璃，通過透明物體可以清楚地看到其他物體。「半透明」譬如像太陽眼鏡，只有一部分的光線可以穿過；「不透明」譬如像木頭，光線完全無法穿透。

透明、半透明、不透明（左起）

泰特現代美術館

英國

Tate Modern Museum

2000年開館　**設計**｜雅克‧赫爾佐格、皮耶‧德‧梅隆

從廢棄的火力發電廠變身為美術館，成為倫敦和當代美術史的一部分

1990年代泰特集團決定建造一座以當代美術為主的美術館。在土地價格昂貴的倫敦，很難找到合適的美術館建址，於是1984年退役後被放置不管的火力發電廠受到了關注，泰特集團決定在該地建造美術館。當時舉辦設計大賽時，多達150多組著名建築師團隊蜂擁而來，最後瑞士建築家雅克‧赫爾佐格和皮耶‧德‧梅隆的設計方案脫穎而出。他們的計畫是直接利用火力發電廠而不另建新的建築物，也就是將1947年建造的火力發電廠當作倫敦歷史的一部分，並決定延續這段歷史。

將一座與美術館毫不相稱的發電廠改成藝術空間，可說是一次實驗性的嘗試。這項新的嘗試成功之後，泰特現代美術館成了每年有500萬人造訪的世界上最吸引人的美術館。泰特現代美術館的成功，造就了倫敦升格為繼美國紐約之後的當代美術重鎮。泰特現代美術館是將工業建築物改變成美術館的首次嘗試，也成為了在不破壞建築物的情況下，改造為其他用途的成功案例。

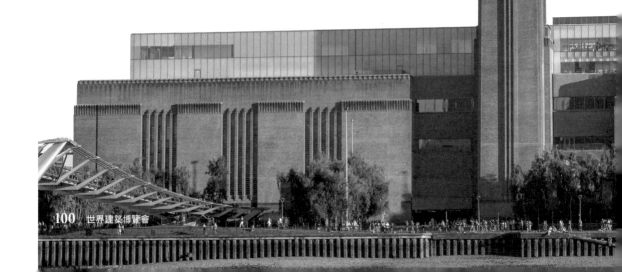

包括99公尺高的煙囪在內，建築物的大部分都原樣改造

利用半透明面板裝飾的煙囪，夜間會像燈塔一樣發出光芒。曾經是發電廠渦輪機所在的位置，則改造成美術館入口。這裡被稱為渦輪大廳，天花板改換成玻璃板，自然光線可以直接照亮室內。這裡空間寬敞，每年都會舉辦大型雕刻展或裝置藝術展。

英國

倫敦

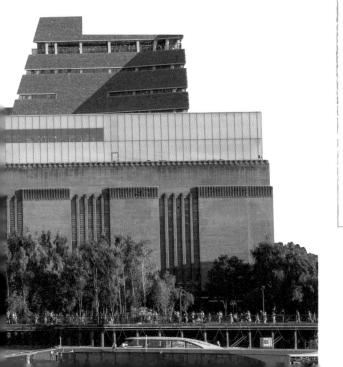

火力發電廠和紅色電話亭都是同一個人設計的

泰特現代美術館的前身——河岸火力發電廠是在二次大戰結束後，為了提供倫敦市民用電而興建的。設計河岸火力發電廠的人，就是設計英國風物紅色電話亭的建築師賈爾斯‧吉伯特‧史考特爵士，而設計的重點在於和對岸的聖保羅大教堂剛柔並濟。這座使用了4千萬塊磚興建的火力發電廠，與聖保羅大教堂遙遙相對，被戲稱為「工業大教堂」。1973年和1978年經歷了兩次石油危機，造成石油價格飆升，全世界以石油為原料的火力發電廠都面臨了嚴重的困境，河岸火力發電廠也不例外。再加上機械老舊，很難再營運下去，最後於1981年關廠。

火力發電廠

火力是指物體燃燒時所產生的熱力，火力發電廠利用燃燒煤炭、石油、天然氣的火力產生電流來分配或供給電力。經歷了1970年代石油危機之後，利用核分裂的核能發電廠大幅增加。

渦輪機簡單說就是風車

發電廠會利用鍋爐把水煮沸產生蒸氣，再用蒸氣的力量驅動渦輪機。渦輪機運轉的同時，就可以將機械能轉化為電能。無論是火力發電還是核能發電，差別只在於把水煮沸時的燃料，而利用水蒸氣驅動渦輪的原理則是相同。

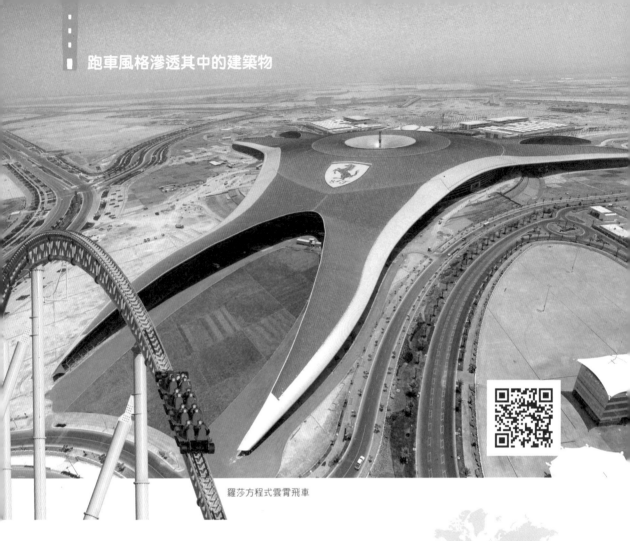

羅莎方程式雲霄飛車

法拉利世界

Ferrari World

阿拉伯聯合大公國

2010年完工　**設計**｜貝諾設計團隊

以法拉利汽車品牌為主題的遊樂園

　　因為是以法拉利為主題，所以園內所有東西都和法拉利相關。法拉利世界是全球最大的室內遊樂園，可以在建築物裡享受大部分的遊樂設施。除了遊樂設施之外，還展示了法拉利銷售車款和F1賽車。仿照法拉利F1製造的「羅莎方程式（Formula Rossa）」雲霄飛車，高度有62公尺，以只要4.9秒就可以達到時速240公里的超快速度向前奔馳。因為速度太快，所以乘坐時必須戴上護目鏡。

阿布達比

阿拉伯聯合大公國

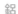

單一主題的遊樂園

位於美國的「六旗魔法山」是以雲霄飛車類型設施為主的遊樂園。除了極度恐怖的遊樂設施之外，還有許多在其他遊樂園中難得一見的乘坐設施。

環球影城則是設置了許多電影內容相關的主題和場景。

光是屋頂面積就相當於7座足球場

法拉利世界最大的特點在於其獨特的外觀，紅色的屋頂看起來像海星或有著長長觸角的外星生物，光是屋頂面積就相當於7座足球場。支撐屋頂的柱子數量減少到最低限度，大都藏在裡側，因此看起來就像是一整片的屋頂趴伏在建築物上。

這片屋頂是仿照法拉利美麗的車身建造，採用鋁質建材，數量足以製造1萬7千多輛法拉利跑車。屋頂上印有一個縱長66公尺世界上最大的法拉利標誌。

> **鋁**
>
> 鋁是一種銀白色金屬，產量僅次於鐵，質地柔軟且延展性強，可以輕易拉成薄片或細線。鋁的用途很廣泛，譬如汽車、機械零件、包裝材料、電線、廚房器具、家電用品、飲料罐等。由於鋁不會生鏽，所以也經常作為建材使用，譬如窗框或屋頂材料等。

建築物和汽車的共同點

建築物是靜靜佇立的構造物，而汽車是移動的機械。從大小來看，建築物顯然大得多，但在建築物和汽車之間卻存在共同點。

兩者最重要的都是結構和基礎，建築物要把地基夯實才不會晃動，接著用鋼骨或混凝土搭建結構，最後添加牆壁或裝飾。汽車的基礎被稱為底盤平台，只要在汽車結構上罩上外殼，車體就算完成。

建築物和汽車有很多相同的使用材料，譬如鐵、鋁、塑膠、玻璃等。另外，為了防腐蝕或美觀裝飾，兩者也都會上漆。

載著跑車的太空船

保時捷博物館

Porsche Museum

2008 年完工　**設計**｜德盧根・梅斯爾建築事務所

德國

楚芬豪森

司徒加特

一次可以展出80多輛車

汽車公司非常重視歷史，想成為一家公認的優良企業，悠久的歷史和傳統是不可或缺的條件。年代久遠的汽車模型可以為現代車型帶來靈感，或者乾脆在復古造型上疊加現代元素重新問世，也同樣會受到歡迎。在守護歷史的同時也作為一種宣傳，汽車公司精心成立博物館，享譽國際的汽車公司大部分都有自己的博物館。

德國汽車保時捷是以跑車為主的品牌，成立於1948年，已經有70多年的歷史。透過製造獨具個性的跑車，累積出令人津津樂道的歷史。2008年開幕的保時捷博物館，展示了作為公司歷史主角的保時捷汽車模型。1976年開幕的博物館因為規模太小，因此在2008年重新建造，新的博物館展示空間一次放得下80多輛車，因此可以週期性地輪番展示全部400多種的車型。

保時捷博物館的特徵是其結構彷彿懸浮在空中

建築物由V字形柱子三根支撐，由於沒有對稱或共同的部分，因此很難明確地定義形狀，而它的模樣和結構象徵性地表現出空氣進出汽車引擎的過程。流線型面板和線條不規則地組合在一起，給人一種如跑車般的速度感，不同的角度有不一樣的感受。

建築物的側面和上面使用鋁合金，底面覆蓋拋光不鏽鋼。這部位在陽光的照耀下，散發出濃厚的藝術氣息。北側正面是一整牆高23公尺的玻璃帷幕。

隨著角度的不同，看起來像太空船，又像貨輪

從某個特定的角度看過去的話，會覺得像一艘著陸後暫時停下的太空船，裡面載滿了保時捷車種，正準備飛往太空。

而從另一個角度看，又像一艘運送保時捷車種的尖頭貨輪。

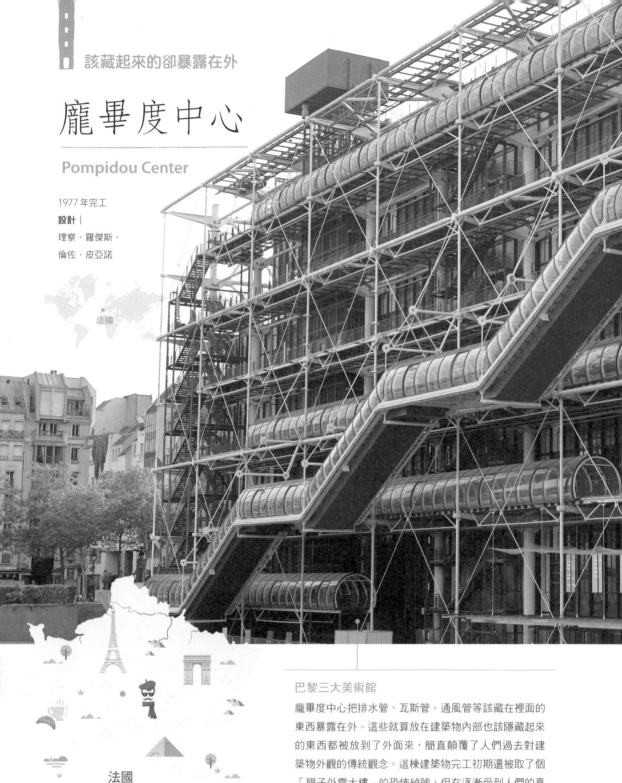

龐畢度中心

Pompidou Center

1977 年完工

設計 |
理察・羅傑斯、
倫佐・皮亞諾

法國

法國

巴黎三大美術館

龐畢度中心把排水管、瓦斯管、通風管等該藏在裡面的
東西暴露在外。這些就算放在建築物內部也該隱藏起來
的東西都被放到了外面來，簡直顛覆了人們過去對建
築物外觀的傳統觀念。這棟建築物完工初期還被取了個
「腸子外露大樓」的恐怖綽號，但在逐漸受到人們的喜
愛和藝術性獲得肯定之後，成為了現代建築物的象徵，
如今和羅浮宮、奧賽美術館並稱巴黎三大美術館。

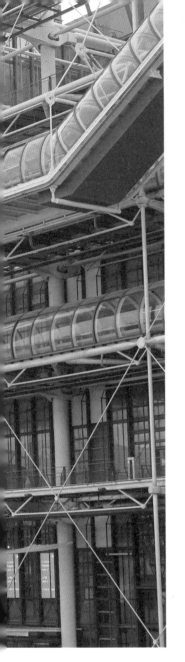

管線外露是功能與藝術結合的成果

管線外露的同時，也產生出如同複雜高端機器的效果。被漆成五顏六色的管線，散發出如藝術作品般的獨特風情。

漆在管線上的顏色，還具有區分功能的作用。升降電梯和電扶梯是紅色，自來水管道是綠色，通風管道是藍色，電氣管道是黃色。

看似微不足道的管線，也可以將藝術與功能融為一體。之所以將管線移到建築物外面，是為了盡可能地確保室內空間的寬敞。

室內空間的面積相當於兩個足球場，打造成可以自由規劃的空間。隨時可以根據需要，利用天花板上的鋼質構造物自由發揮。

龐畢度中心的「龐畢度」是法國總統的名字

法國總統喬治・龐畢度（1911～1974）在1969年當選之後就決心將巴黎建設成藝術之都。巴黎雖然早就擁有了藝術之都的名聲，但已經被美國紐約和英國倫敦超越，評價大不如前。龐畢度總統想要重新奪回巴黎作為藝術之都的美譽。

高科技建築風格
龐畢度中心的建築物外側看得到垂直分布的密密麻麻管線，看起來就像正準備發射太空船的發射台一樣。這種利用金屬架構和玻璃建材營造高科技氣息的方式，稱為高科技建築風格。

眾人齊聚的
世界另類建築物

美術館、展覽館、表演廳、博物館、體育館、機場、公園是眾人群聚和出入的場所。通常是配合特殊目的而建造的大型建築物，因此非常顯眼。既然是一個引人注目的地方，大多會建造得非常獨特，以彰顯建築物的個性。

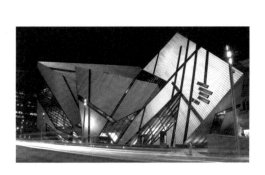

加拿大

蒙特婁
多倫多

皇家安大略博物館

這是1914年開幕的一座自然歷史博物館。2007年進行擴建工程的同時，也增建了一座尖形建築物。彷彿是過去與現代的交會一般，在古老的建築物旁邊添加如寶石般的新建築物，兩者相映成趣。幾何狀建築物白天反射陽光，夜晚熠熠生輝，展現特殊風情。

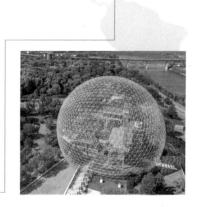

蒙特婁水文館

這棟建築物是作為1967年蒙特婁世界博覽會美國館而興建，現在則改造成環境博物館。建築家巴克敏斯特・富勒是將「地球號太空船」實體化建造而成。仔細觀察的話，會發現這棟建築物是由三角形連接在一起形成的一個球體，直徑76公尺，原本覆蓋有壓克力板，現在只剩下框架。

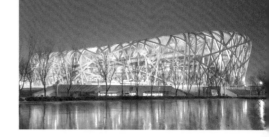

河濱博物館

位於英國的交通博物館，是由設計韓國東大門設計廣場的札哈·哈蒂所建造的。入口看起來像一間簡化的工廠，從上方俯瞰的話，巨大的管道組合體就像一個將城市與河川連接起來的通道一般，這座建築物充分展現出格拉斯哥自古就是一個工業城市的特色。

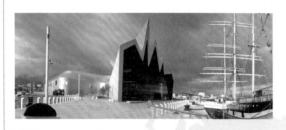

北京國家體育場

這是2008年為了主辦北京奧運而興建的綜合體育場，外型別具風格，就像鳥用樹枝編織而成的鳥巢一般。也因為如此特殊的造型，一般俗稱其為「鳥巢」。七層樓高的建築，東西寬296公尺，南北長333公尺，是中國最大的體育場。

英國 格拉斯哥

馬德里
西班牙

中國
北京

新加坡

藝術科學博物館

造型如一朵蓮花，也像微微縮起的手掌，藝術科學博物館是根據新加坡當局計畫在濱海灣地區建設文化設施而興建的建築物，由蓮花狀的上半部和埋在地面裡的下半部所組成。從上往下看的話，形狀就像盤子，一旦下雨，水會積聚到中間，在博物館內流下來形成一道瀑布。

巴拉哈斯國際機場

有人說，去巴拉哈斯國際機場的話，一定要先看看天花板。波浪形屋頂由樹枝狀鋼架支撐，天花板的設計採用竹片搭建，自然光線可以直接照射進來，讓人彷彿有一種置身在大自然中的溫馨感受。

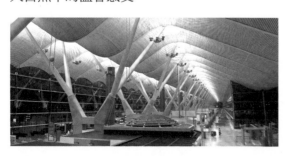

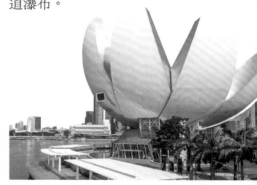

教會 / 聖堂 / 神殿 / 宮殿 / 寺廟 / 陵墓

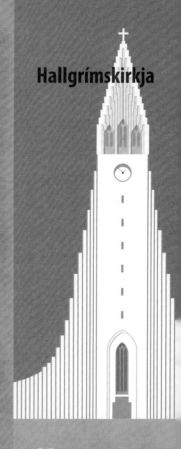
Hallgrímskirkja

第4章

眾神與諸王的殿堂

自古以來，人類一直敬奉神靈，而統治國家的國王也是被崇拜的對象。凡是與被視為全知全能的神或國王有關的建築物，都被人們懷著敬畏之心建造得更加宏偉雄壯。敬奉眾神與諸王的建築物不僅規模宏大，而且裝飾得格外華麗，目的是為了將人類對神或國王權威的敬仰表現在建築物上，因此會展現出和一般建築物不同層次的面貌。

與眾神和諸王有關的建築物也具體呈現了該時代的建築文化和技術水準。因為要建造一座巨大、雄偉、華麗的建築，必須動員最頂尖的技術和人才，從埃及金字塔、印度泰姬瑪哈陵、西藏布達拉宮就可以看出在興建過程中耗盡了多少心力。甚至有些建築物在現今這個時代也難以建造，所以當時是如何興建完成至今仍是個謎。

Meteora

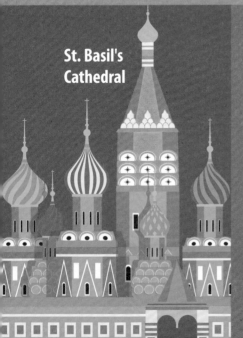
St. Basil's Cathedral

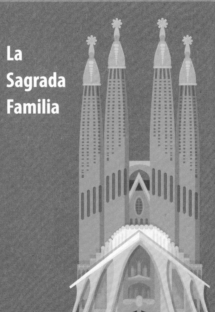
La Sagrada Familia

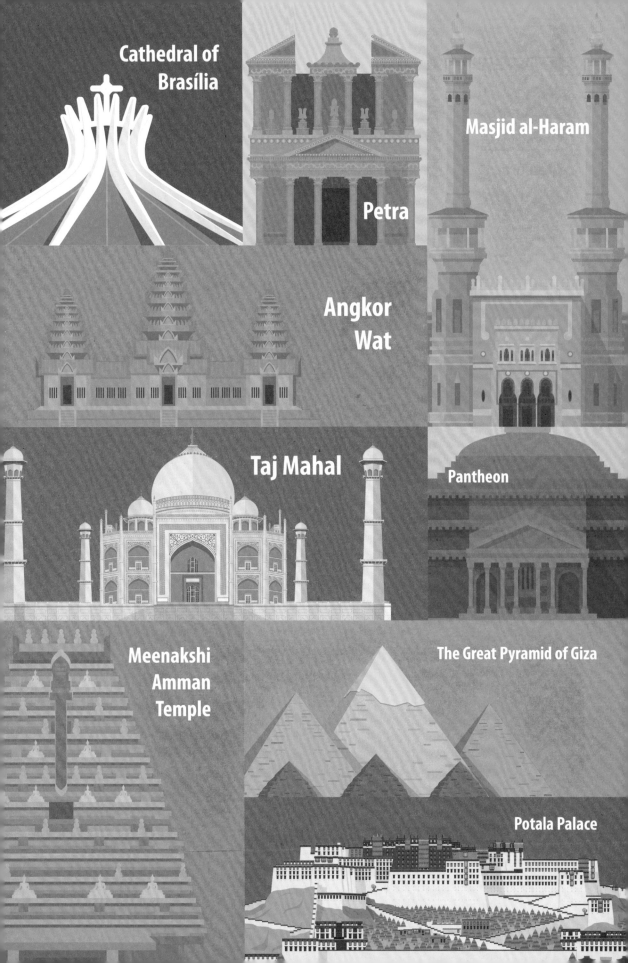

天空之城

Meteora

15世紀

天空之城

天空之城在2010年被《時代》雜誌評選為世界十大險峻建築物，1988年被聯合國教科文組織列入世界文化遺產名單。

天空之城原名「Meteora」，意為浮在空中

天空之城修道院是一座位於砂岩峰頂的建築物，修士們為了逃離不承認希臘正教的伊斯蘭突厥部族的入侵和宗教迫害，避居來此。十一世紀修士們開始在這裡定居，到了十五世紀，已經建造了24座修道院。沒有道路可以通往天空之城，也很難接近這個地方。朝聖者或生活必需品都得利用連接著繩索的魚網吊上373公尺高的地方。這樣的地方是如何將建築材料搬運上去，又是如何興建的呢？確實是很神奇。一直到1920年才有了與外界相通的階梯，而目前修道院也只剩下6座。

這裡的地形雖然足以抵擋外敵的入侵，但也無法倖免第一次、第二次世界大戰。希臘軍隊利用天空之城的地形，在山上對抗德國和義大利軍隊。聽說他們將大砲、彈藥和補給品運到山上來，在這裡開戰。

塞薩利平原

希臘塞薩利平原上巨大的山岩拔地而起，就像石林一樣。這些山岩平均高度 300 公尺，最高的超過 500 公尺以上，是砂岩和礫岩經過漫長歲月的斷層和侵蝕作用所形成的。這地區原本就是既偏僻、地勢又高的地方，因此被稱為「天柱」。

砂岩

砂岩是砂粒膠結後形成的岩石，組成砂岩的礦物有石英、長石、岩石碎片等，粒度約為 1.16mm ～ 2mm。砂岩是由物質堆積後硬化形成的沉積岩的一種，占所有沉積岩的 25%。（「砂岩」請參考＜吳哥窟＞）

斷層

地球表面是由土壤、沙子和石頭等沉積物層層堆積硬化的地層所組成的。當壓力作用於地球內部或發生地震、火山活動時，地層就會變形。地層扭曲出現褶皺或斷裂的情況時，就稱為斷層。

侵蝕作用

地球表面會隨著時間而改變形狀。形成地球表面的岩石、石頭和土壤受到水、風和波浪的影響會出現被切割的現象，這就稱為侵蝕作用。

希臘

混凝土製作的荊棘冠冕

巴西利亞主教座堂

Cathedral of Brasília

巴西

1970 年完工 　**設計**｜奧斯卡‧尼邁耶

建築師偏愛允許他們自由設計的教會或天主堂建案

　　一般的建築物通常外觀都差不多，為了有效地利用空間，大多採取方形結構。但是教會和天主堂的造型就非常多樣化，因為目的是固定的，所以不需要顧慮到其他的用途，在寬廣的土地上建造時，可以更加隨心所欲地設計，也能輕而易舉地就在建築中表現宗教象徵。在這樣的背景下，也難怪教會和天主堂裡有許多漂亮又氣派的建築物。

展現十字架從耶穌的荊棘冠冕中升起的模樣

　　哥德式建築向來以高聳的建築物、尖塔，以及光線可以透過彩繪玻璃照亮室內的大型窗戶為特徵，最適合建造華麗雄偉的天主堂或教會，不僅象徵了基督教的權威，也深具向人們宣傳宗教的效果，因此天主堂和教會主要採取哥德式的建築風格。持續到十六世紀為止的

巴西利亞試點計畫

　　巴西利亞是一座二十世紀才建造完成的新市鎮，從 1956 年開始動工，到 1960 年完工之後，就成為巴西的首都。巴西利亞位於海拔 1100 公尺的高原上，距離 1960 年之前一直是首都的里約熱內盧 900 公里遠。巴西的發達城市主要位於海岸邊，當局為了開發落後的內陸地區，決定遷都，並將此舉稱為「巴西利亞試點計畫（Brasilia Pilot Plan）」。「Pilot」是試驗性質的意思，「Plan」是計畫。「巴西利亞試點計畫」代表這是興建一個名為巴西利亞新市鎮的試驗性計畫。因為「Pilot」也有「駕駛飛機」的意思，所以也可以將這個計畫視為興建一個飛機狀市鎮的計畫。

　　這座城市是按照飛機模樣建造的，機身是一條寬闊的馬路，機翼部分有住宅和商店。飛機的機首部分由政府機構占據。奧斯卡‧尼邁耶建造了包括巴西利亞主教座堂在內的好幾棟建築物，填滿了整座城市。巴西利亞雖然沒有歷史，但其按照規畫建造的城市結構和多元化的建築型態，價值受到肯定，所以在 1987 年被聯合國教科文組織列為世界文化遺產。

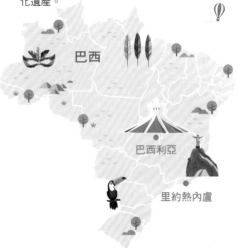
巴西

巴西利亞

里約熱內盧

哥德式建築，在十八世紀再度流行起來，一直延續到二十世紀。

即使到了二十世紀，教會依然無法擺脫哥德式風格的影響。設計巴西利亞主教座堂的奧斯卡·尼邁耶就嘗試以非哥德式建築的方式建造這座天主堂。16根弧形柱子向中央聚攏的結構，看起來就像冠冕、王冠或伸向天空的手。柱子上端托著一支十字架，這是尼邁耶把從耶穌荊棘冠冕中升起的十字架實體化的結果。底部直徑為60公尺，高36公尺，柱與柱之間鑲嵌了玻璃，內部寬敞，可同時容納4000多人。

來此禮拜的人可以經由地下狹窄低矮的通道進入明亮的禮拜堂。從黑暗走到光明，意味著禮拜者在宗教上重獲新生的意思。奧斯卡·尼邁耶愛用弧線造型，擅長隨心所欲地塑造混凝土，巴西利亞主教座堂也如實展現了尼邁耶的作風。

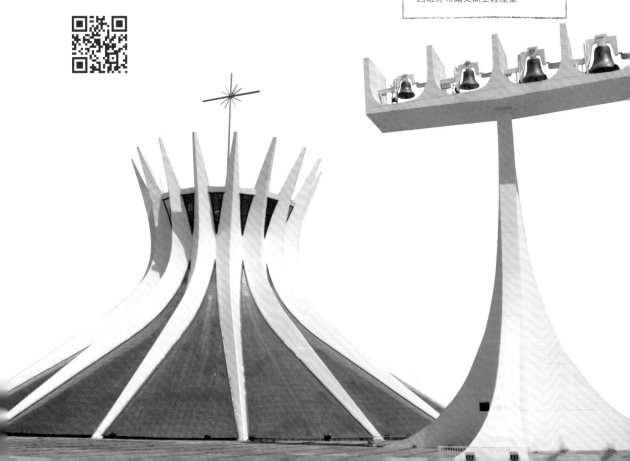

聖家堂

西班牙

La Sagrada Familia

1882年動工，預計2026年完工

設計｜建築大師安東尼·高第

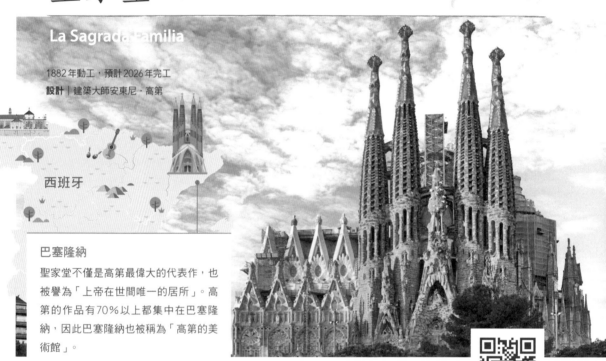

西班牙

巴塞隆納

聖家堂不僅是高第最偉大的代表作，也被譽為「上帝在世間唯一的居所」。高第的作品有70%以上都集中在巴塞隆納，因此巴塞隆納也被稱為「高第的美術館」。

以2022年為準，已經建造了140年

你會相信有一棟從十九世紀就開始動工的建築物，到了二十一世紀的今天還在繼續建造中嗎？正在西班牙巴塞隆納建造的聖家堂，以2022年為準，從1882年動工至今已經持續建造了140年，預計將在設計這座建築物的安東尼·高第死後100周年，也就是2026年完工。工程費用大部分由販賣入場券和捐款來填補，工程花費了相當長的時間。

哥德式風格與新藝術風格完美結合

聖家堂從一開始並不是一個規模宏偉的天主堂，1882年一位名叫約瑟普·瑪麗亞·博卡貝拉的出版社社長委託高第的老師法蘭西斯科·德·保拉·德爾·維拉建造一座小型天主堂。由於出現了各種問題，維拉忍痛放棄，翌年將建案轉交給高

第。高第改變計畫，擴大規模，融合哥德式風格（「哥德式」請參考＜巴西利亞主教座堂＞）與新藝術風格，開始重新建造。

由三個立面所組成

聖家堂的三個立面分別象徵對基督誕生的喜悅、基督受難的痛苦和基督的榮耀。每一個立面上方都會矗立玉米狀鐘塔，十二座鐘塔代表十二門徒。象徵基督的尖塔完工之後，將高達172公尺，屆時將成為全世界最高的天主堂。雖然沒有超過巴塞隆納最高地點蒙特惠奇山的173公尺，但這也反映了高第的信念——人不可以超越神所創造的自然。內部的柱子和天花板仿照杉樹和椰子樹等七種樹木形象，創造出類似森林的氣氛。高第偏好自然的曲線，所以幾乎不使用直線。（「安東尼・高第」請參考＜奎爾公園＞）

高第共有七件作品被聯合國教科文組織列為世界文化遺產

安東尼・高第是將建築昇華到藝術境界的建築界巨匠，被譽為「天才建築家」。高第從17歲就開始學習建築，向來有自己獨創的堅持，當他從巴塞隆納建築學院畢業時，當時學院院長埃萊斯・羅根特就說：「真不知道這張畢業證書是頒給天才還是瘋子！」從高第的名言「一切都出自大自然這本偉大的書」這句話中就可以得知，他積極利用來自大自然的靈感元素。高第留下了許多夢幻成真般的建築物，其中有七件作品被聯合國教科文組織列為世界文化遺產，即聖家堂、奎爾公園、米拉之家、巴特略之家、維森斯之家、科洛尼亞奎爾教堂、奎爾宮。1926年聖家堂興建工程正熱之際，高第前往市中心的教堂望彌撒途中被電車撞上，傷重不治，就此離世。

立面（facade）

「facade」是法語，指建築物的正面或臉面的意思，代表建築物中最重要或印象最深刻的那一面。一般會將出入口所在的正面視為立面，但隨著型態各異的建築物逐漸增加，非正面的地方也能成為立面。

新藝術風格（Art Nouveau）

「Art Nouveau」是法語「新藝術」的意思，指十九世紀末期開始於英國的一項藝術運動。當時正值一個世紀即將結束的時期，因此出現了各種尋找新風格的嘗試。隨著工業革命的出現，製造方法獲得了提升，素材變得多樣化，在表現藝術的方法上也有了改變。新藝術風格是從自然元素中汲取靈感來創造新形態的一種表現方式。最早開始於建築和美術的新藝術運動，後來擴散到繪畫、雕刻、日常用品等多元領域，在建築上的特徵就是將從藤蔓或花卉中汲取的曲線圖案用在裝飾上。

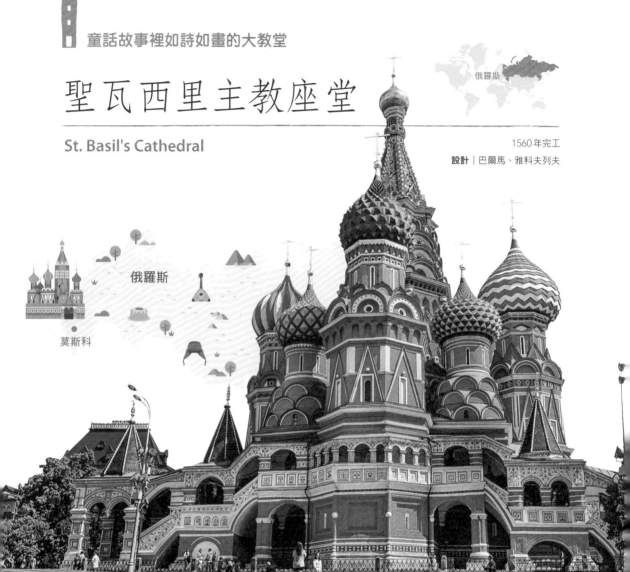

童話故事裡如詩如畫的大教堂

聖瓦西里主教座堂

St. Basil's Cathedral

俄羅斯

1560 年完工
設計｜巴爾馬、雅科夫列夫

俄羅斯

莫斯科

色彩繽紛的外觀，看起來就像童話故事裡的房子

結合了俄羅斯風格和拜占庭風格的聖瓦西里主教座堂，擁有世界上絕無僅有的獨特外觀。正中央的尖塔高47公尺，旁邊圍繞著八個小塔。塔上為穹頂結構，造型與眾不同，看起來就像洋蔥或包頭巾，顏色也十分鮮豔。穹頂採用金屬框架，再包覆加工後的白鐵皮（鍍鋅板），然後漆上顏色就算完成。

穹頂和小塔起初並沒有這麼華麗，是從十七世紀初期才開始上色，經過長期的歲月之後終於完成。白鐵皮很容易生鏽，每十年必須修補一次，1969年改用銅板

後，就不需要再維護。隨著俄羅斯帝國瓦解，不承認宗教信仰的蘇聯成立之後，聖瓦西里主教座堂於1928年改為歷史博物館。

這是1560年建造的俄羅斯正教會天主堂

這座教堂是為了紀念莫斯科公國完全脫離蒙古影響力，在沙皇伊凡四世的命令下建造。

聖瓦西里是一位受人尊敬的修道士，雖然他一直批評伊凡四世，但伊凡四世依然很尊敬他，將他的墓地安置在天主堂旁邊。聖瓦西里教堂與傳統的禮拜堂不同，每天都舉辦講評會，所以「聖瓦西里主教座堂」的名稱比原本的「聖母代禱主教座堂」之名更為人所熟悉，每座塔底各有一座禮拜堂。1588年在聖瓦西里墓地上又增建了一座小教堂，全部加起來共有十座禮拜堂。

俄羅斯風格

俄羅斯土地廣袤，從西伯利亞橫跨到歐洲。建築文化受到歐洲影響的同時，也發展出俄羅斯特有的風格，而俄羅斯正教會風格是其中之一。俄羅斯正教會屬於基督教的一支，有超過四分之三的俄羅斯人信仰這個宗教。俄羅斯正教會風格是拜占庭風格的變形，最大的特徵是中央的穹頂由小穹頂環繞而成。穹頂約在十四世紀發展成洋蔥狀，更強調俄羅斯的傳統特色。具有明顯俄羅斯正教會風格的建築物，有聖索菲亞大教堂和聖瓦西里亞主教座堂等。

拜占庭風格

羅馬帝國在西元395年分裂為東、西兩個帝國，東羅馬帝國又稱為拜占庭帝國。拜占庭風格是拜占庭帝國的建築樣式，其特徵是在羅馬建築的結構中混合東方建築的元素，主要用於宮殿和教會。位於土耳其伊斯坦堡的聖索菲亞大教堂和義大利威尼斯的聖馬可大教堂，都是最具代表性的拜占庭風格建築物，可以看到西方成排立柱和東方的穹頂相結合的結構。

黃銅不怕生鏽

我們通常知道的是鐵會生鏽，空氣中的氧如果附著在鐵的表面上，就會產生紅色的鏽。鐵原子結構緊密，但如果有氧氣附著，結構便會變得鬆散，不僅會生鏽，也很容易碎裂。但是，鏽並不一定只會造成金屬碎裂的不良結果，對於鋁和銅來說，鏽反而會發揮阻隔外界物質的保護膜作用，只有表面會生鏽，鏽不會蔓延到裡面，所以能維持金屬原本的狀態。

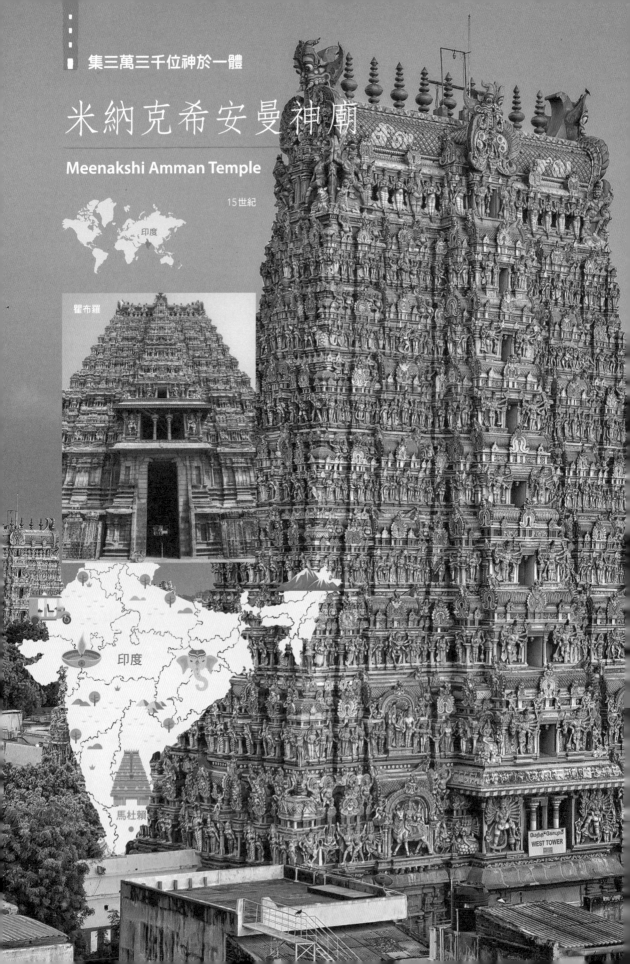

■ 集三萬三千位神於一體

米納克希安曼神廟

Meenakshi Amman Temple

15世紀

印度

瞿布羅

印度

馬杜賴

WEST TOWER

世界各地的朝聖地

有宗教信仰的人通過造訪與神相關的遺跡來堅定信仰，以色列、西藏、沙烏地阿拉伯等許多國家都是著名的朝聖地。印度教是一種基於印度神話的宗教，印度各地都有印度教朝聖地。

顧名思義，這座寺廟供奉的是
女神米納克希和桑達雷什瓦拉（濕婆神）

這座寺廟是十七世紀納亞克王朝的國王為供奉濕婆神的妻子米納克希女神和濕婆神所建造，所以也被稱為「米納克希－桑達雷什瓦拉神廟」。聽說早在2500多年前的潘地亞王朝時期就已經有了這座寺廟。寺廟曾經多次擴建，現已擴大到東西寬238公尺、南北長260公尺，最著名的是以印度廟塔作為主要出入口的門塔（Gopuram）。包括入口四座大門塔在內，這座寺廟共有14座門塔，最大的廟塔高達52公尺。

廟塔上雕刻有神、惡魔、動物，以及印度教神話中出現的人物，共三萬三千多尊。最上方放置了一個拱形錫卡拉（Shikhara，頂部），屬於達羅毗荼建築風格（又稱南印度寺廟風格）。米納克希安曼神廟色彩繽紛豔麗，每12年會重新上色修繕一次。寺廟裡面布滿了雕刻、繪畫和圖案，描述神與人之間的愛情。作為印度著名的聖地，有「北印度泰姬瑪哈、南印度米納克希－桑達雷什瓦拉」的說法。

濕婆神

米納克希和桑達雷什瓦拉的傳說

女神帕爾瓦蒂是濕婆的妻子，也被稱為雪山神女，是雪山神的女兒。帕爾瓦蒂化身為米納克希下凡人間，有魚眼般的眼睛和三個乳房。出生的時候，天空裡傳來聲音說，當她碰到未來丈夫時她的一個乳房就會自動消失。米納克希遠征喜馬拉雅山時遇見了濕婆，她中間的那個乳房忽然消失，胸部恢復正常。米納克希向濕婆求婚，但濕婆神表示要等待修行結束後再去找她。八年之後，濕婆神化身桑達雷什瓦拉去找米納克希，有情人終成眷屬。

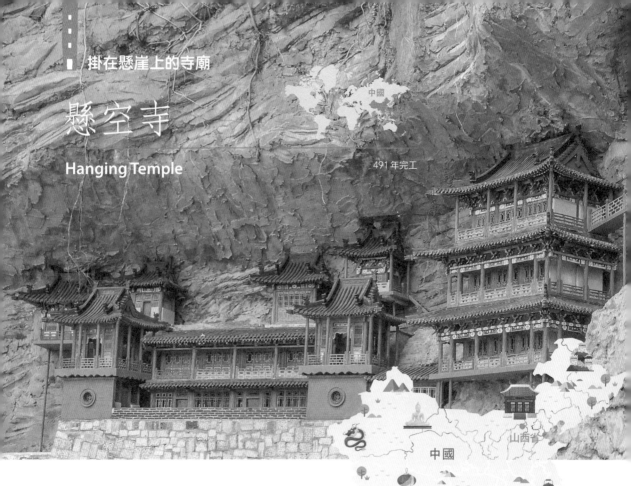

掛在懸崖上的寺廟

懸空寺

Hanging Temple

中國

491 年完工

山西省

中國

建築物必須蓋在堅固的地基上

如果蓋在土石鬆軟的地面上，建築物就會傾斜或下沉，嚴重時，建築物可能會倒塌。一棟建築物的地基有多重要，從四字成語「空中樓閣」便能看出，意思是脫離現實的幻想，不能實現，沒有意義。建造建築物的時候，一定要找地盤堅固的地方，或牢牢夯實之後再動工。

懸空寺是一座蓋在懸崖上的寺廟

懸空寺據說是一位名叫了然的法師建造的，目的是為了振興佛教。因為是一座接近垂直的懸崖，所以幾乎沒有足以作為建築物地基的地面。懸空寺是由木頭柱子支撐，光看外觀就令人提心吊膽，所以有很多人不敢進入寺廟。懸空寺雖然看起來岌岌可危，其實相當堅固，完工後至今過了 1500 多年也沒有出現任何問題。

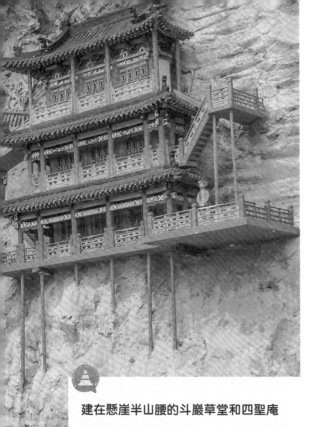

建在懸崖半山腰的斗巖草堂和四聖庵

在懸崖上建造的房子很多，但建在半山腰的則很罕見。由此可知，懸崖的環境很難建造屋舍。韓國也有建在懸崖半山腰的建築物，位於全羅北道高敞郡的斗巖草堂就是建在懸崖上的亭子，在結構上建築物約有一半的程度凹進山壁裡。這裡是朝鮮時代儒學家壺巖卞成溫、仁川卞成振兄弟度過晚年的地方。

位於全羅南道求禮郡的四聖庵裡，有一處建在20公尺崖壁上的琉璃光殿，也就是藥師殿，藥師殿是供奉治眾生疾病的藥師如來的地方。這裡是為了供奉新羅時代的元曉大師用指甲刻的摩崖如來立像而建造的佛殿，以巨柱支撐崖壁上的建築物。

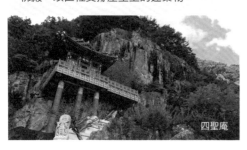

四聖庵

雖然建在懸崖上，但過了1500多年仍舊很安全的理由

實際上架在懸崖上的部分更多，是在崖壁上鑽孔，孔中插入木頭立柱，以此支撐建築物其餘部分的底部。令人驚訝的是，有些柱子不是用來支撐重量，而是用來保持平衡的。這是通過對整體重量和平衡的精密計算之後建造，不是單單只靠木柱來支撐底部。

崖壁上有以水平方向打入的鐵杉橫梁，這種以橫木為梁的叫做「鐵扁擔」，是一種方形木材，浸泡過桐油之後，既不腐爛也不怕蟲蛀。懸崖抵擋了風雨，讓懸空寺能矗立得更穩固。

雖然矗立在懸崖上，但設施齊全，也有其優點

因為建在離地面60公尺高的懸崖上，寺廟規模雖小，但該有的設施全都有。小小的空間裡有40個房間，山門、鐘鼓樓、主殿、配殿等精巧的配置技術受到高度評價。

因為位於高處，雖然不易接近，但噪音也傳不上來，很適合冥想。即使發生洪災，江水氾濫，也不至於受災。有懸崖的遮擋，極少受到雨雪的侵蝕，夏天也很涼爽。

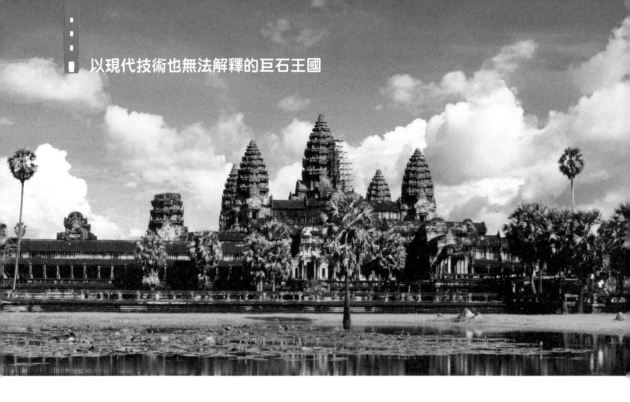

吳哥窟

Angkor Wat

至今成謎的建造技術

　　技術的發展是有階段性的，從簡單的技術開始，慢慢變得複雜且功能愈來愈多。過去作夢也想像不到的高層建築物，但是現在建築物的高度甚至上升了數百公尺，就連巨型建築物也是想建就建。然而，古時候也有以現代技術無法解釋的規模大、技術精巧的建築物，譬如埃及的金字塔和祕魯的馬丘比丘印加公園等。這些遺跡究竟採用了何種技術建造，至今成謎，柬埔寨的吳哥窟也一樣。如果當時的技術流傳到現在的話，人類的建築技術應該會有更快速的發展。

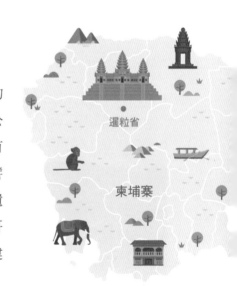

暹粒省

柬埔寨

吳哥窟遺址的總面積約為400平方公里，共有100多座寺廟

整座遺址中最具代表性的就是吳哥窟、巴戎寺所在的大吳哥城、塔普倫寺、女王宮。吳哥窟是建立高棉帝國的蘇利耶跋摩二世為了獻給印度教毗濕奴神而建造的。吳哥窟由重達7公噸的立柱1800根支撐，使用了5百萬～1千萬塊磚石，用石頭建造了260多間房屋。在十二世紀那個時代只花了37年就建造完成，而且沒有使用黏著劑，而是在石頭上挖槽結合在一起，並且利用拱原理堆積石頭。到目前為止石頭縫隙間還沒有滲過水，由此可見其精湛的技術。

1866年才為世人所知

第一個在叢林中發現吳哥窟的人是法國人布意孚神父，那是在1850年代。布意孚神父將有一座比凡爾賽宮更大的寺廟藏在叢林裡的消息傳回了法國，但誰也不相信他。1860年，法國生物學家亨利·穆奧在叢林探險時偶然發現了這處遺址，神父的話才被證實，但當時人們也不相信亨利·穆奧。最後是看了亨利·穆奧的著作後，於1866年沿著湄公河探險的海軍軍官路易·德拉波特證明了吳哥窟的存在才為世人所知。

吳哥窟周邊200公尺寬人工湖的作用

吳哥窟面積南北長1.3公里、東西寬1.5公里，呈現左右對稱的結構。總高三層，以65公尺高的中央塔為中心，共豎立有五座塔。寺廟四周的湖水代表神界與人界的分隔線。柬埔寨乾季和濕季顯著，對建築物會產生不良影響，因此湖水也發揮了調節水分、防止龜裂的作用。

吳哥窟所使用的建材大部分是砂岩和磚紅壤

由於吳哥窟周圍都是叢林和平地，因此石頭究竟是從哪裡運來的，成了一個不解之謎。據推測應該是由距離暹粒省30公里外的庫楞山，把岩石敲碎之後，用大象和木排搬運過來的。最近發現了運河遺跡，應該是為了縮短搬運距離而開鑿。

砂岩
砂岩是砂粒膠結而成的岩石，帶有紅、灰、綠等各種顏色。砂岩易於雕刻，可以把花紋雕刻得很精細，在吳哥窟裡主要用來製作精雕細琢的門框等。
（「砂岩」請參考＜天空之城＞）

磚紅壤
是一種含鐵成分多的黏土，在陽光下曬乾會變得像石頭一樣堅硬。因為是紅黃色澤的石材，所以又稱為紅土或紅土石。在吳哥窟裡主要用於鋪設地面或牆壁內側等不顯眼的空間。

泰姬瑪哈陵

Taj Mahal　　　17世紀中葉

印度

阿格拉

印度

泰姬瑪哈陵的特徵

泰姬瑪哈陵的塔最高部分有65公尺,而矗立於東西南北各角落的尖塔「宣禮塔」的高度為40公尺。宣禮塔由下而上逐漸加寬,這是因為按照遠近法由下往上看的時候,上面看起來會比較小,為了視覺上的上下一致,所以愈往上就愈寬。宣禮塔朝向陵墓外側傾斜5度,對此有兩種說法,一種是為了看起來筆直,另一種是地震發生時讓塔身朝外側坍塌,以免損毀陵墓。

建材使用大理石,整體外觀一片雪白,並且使用鑲嵌技法,將砂岩嵌在大理石上形成幾何圖案作為裝飾。大理石上到處都有呈蜂窩狀或幾何花紋的孔洞,可以讓光線透進建築物內部。

不管從東西南北哪個方位看,泰姬瑪哈陵都完全對稱。庭院的花園採用幾何學方式組成,巨大的正方形花園沿著水道和步道又分為四個部分。在庭院中央,也就是水道和步道交錯的部分,有一個水池。庭園裡的每個空間又被分割成四個部分,庭園在結構上內部共有16個正方形。

泰姬瑪哈陵有一個巨大的穹頂,不是半球形,而是中間突起,愈往上流線型弧度愈大的型態,看起來就像洋蔥一樣。

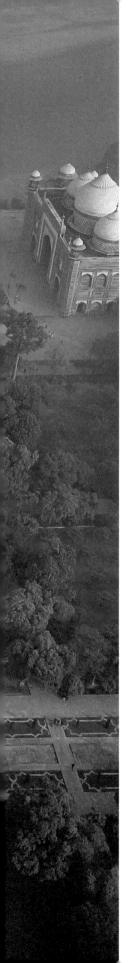

為死者建造的建築物起到了促進建築發展的作用

俗話說，人生不帶來死不帶去，意思是即使一個人一生富貴榮華，但死的時候什麼也帶不走。然而，這世上卻經常有死後備受禮遇的事情發生。皇室成員死的時候，通常會建造華麗的陵墓以供祭祀，這是基於對死者的靈魂會留下來或重新復活的信念才如此大興土木。從古代建築物中就可以發現華麗的陵墓比比皆是。

泰姬瑪哈陵外觀看似宮殿，其實是墳墓

可以把這裡看成是蓋成一棟建築物的陵墓。這是蒙兀兒帝國皇帝沙迦罕為了紀念他的妻子慕塔芝・瑪哈而興建的陵墓，沙迦罕想在現實中建造一處伊斯蘭教可蘭經裡的天國。蒙兀兒帝國是一個伊斯蘭教國家，統治著現在的印度、巴基斯坦、阿富汗地區。雖然伊斯蘭教是國教，但與印度一帶的印度教文化結合，形成了印度伊斯蘭文化。泰姬瑪哈陵就反映了蒙兀兒帝國的這種文化特徵，將印度的印度教元素和伊朗／中亞的建築元素融合在一起，成為印度伊斯蘭建築風格的代表性建築物。

流線型
是指將水或空氣的阻力降到最低的一種型態。就像落下的水滴一樣，通常前面是圓的，愈往後面愈尖。流線型也適用在建築物上，其特徵是圓形的邊角和光滑的表面。穹頂也屬於流線型的一種，最大的優點是能減少風的阻力。

鑲嵌技法
在文化遺產中，你可能聽說過鑲嵌瓷器吧，這是指將表面略微鑿空，放入其他物質形成圖案的陶瓷器。與此類似，鑲嵌是一種通過將另一種材料嵌入某種物質的凹陷之處作為裝飾的技法。鑲嵌技法也被用來裝飾建築物的圖案，泰姬瑪哈陵就是利用鑲嵌技法在白色大理石上裝飾紅色砂岩。

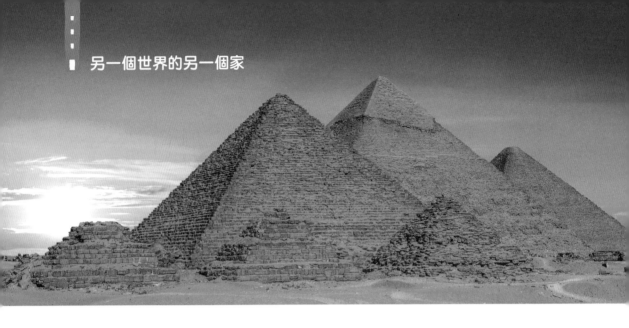

吉薩大金字塔

埃及

The Great Pyramid of Giza

西元前2560年

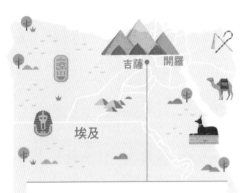

吉薩 ● 開羅

埃及

埃及現存金字塔
約有70多座

埃及第一座金字塔是左塞爾法老（西元前2665年～西元前2645年）的金字塔，外型呈階梯狀。而最有名的金字塔是位於開羅近郊吉薩地區的古夫法老金字塔，高147公尺，在1889年法國巴黎的艾菲爾鐵塔建成之前，一直是地球上最高的構造物。

讓死者復活後永生居住而建造

　　埃及人相信人死之後會去死後世界旅行，旅程結束就會回到死過的身體裡重新復活。因此他們將屍體製作成精緻的木乃伊，也建造了死者復活後可以生活的金字塔。埃及的國王稱為「法老」，只要成了法老就開始修建金字塔。金字塔因為是死者復活後的永居之地，所以裡面放了法老在世時穿過的衣服或用過的家具等物品，還畫了壁畫讓法老可以認出自己的面貌。

金字塔的建造方法至今依舊成謎

　　大金字塔高147公尺，是在邊長230公尺的四方形土地上以230萬塊巨石堆積而

成。光是一塊巨石的重量平均就有2.5公噸，整座金字塔的重量達到700萬公噸。最下方的磚塊就有1.5公尺高，頂部的磚塊也有53公分高。在那麼古老的時代，是如何建造出如此雄偉的構造物呢？真的很神奇。當時連機械都沒有，全都是靠人力來建造，推測應該是先開挖石頭，利用河川搬運，然後再整修道路拖過來。

金字塔是四角錐型態的建築物

大家都應該堆過硬幣吧，雖然看起來很簡單，但堆得愈高，就有可能因為歪斜或重心不穩而倒塌。看起來很容易，但要排列得非常緊密，才能堆得高。硬幣平放著堆就很不容易了，看到有人竟然豎著堆起好幾個硬幣，真的很厲害。

金字塔是四角錐型態的建築物，造型看似簡單，但如果要配合方向、水平和高度來建造，就不是那麼容易的事情了。令人驚訝的是，古代竟然就已經有了這樣的建築物，這個四角錐是由一個方形和四個三角形所組成的，三角形的夾角為51度52分。三角形和方形不同，要將物體堆成三角形模樣並不容易，很有可能在向上堆砌的過程中，一不小心就整個倒塌或滑落下去。在調整角度的時候，會發現開始向下滑落的角度正好是51度52分。令人感到不可思議的是，當時就已經計算出這個角度來。而要堆得筆直向上的話，底部就必須平坦。底部是邊長230公尺的正方形，東南角和西北角的誤差只有不到20公分，據說地面是開鑿運河後澆水平整。

金字塔的建造不僅是為了國王的陵墓，也負起了百姓生計的責任

尼羅河每年固定有3～4個月的氾濫期，建造金字塔的目的之一，就是為了救濟這時期面臨飢荒的農民。動員民工建造金字塔的代價，就是以糧食作為回報，而糧食的數量足以讓農民養活家人，等到尼羅河水退去之後，民工們再回去耕種。法老不僅建造了自己的陵墓，也為百姓生計負起了責任，可謂一舉兩得。

金字塔＝角錐

金字塔（pyramid）一詞的來源有各種說法，其中之一是這個詞來自於希臘文「pyramis」，意思是四角錐或四角錐形麵包，從語源上就可以推測出金字塔的模樣。角椎是指底部為多角形、側面呈三角形的錐形體，而其名稱則按照底部的形狀命名，金字塔的底部為四角形，所以是四角錐。

萬神殿

Pantheon

約西元前20年　**設計**｜馬庫斯・阿格里帕

義大利

義大利

羅馬

穹頂之眼

萬神殿的穹頂正中央開了一個直徑9.1公尺的洞，稱為
「眼（oculus）」。穹頂象徵宇宙、眼象徵太陽。眼在沒
有窗戶的萬神殿建築內，就充當了傳送自然光線的通
道，隨著陽光照射的角度，依序照亮在室內的銅像。
眼也是室內熱空氣外流的孔洞，雨小時，雨水不會滴
進去；雨大時，雨水雖然會從孔洞裡流進去，但建築
物底部有排水口，可以排出積水。

是第一座巨型穹頂建築物，也是現存最古老的穹頂建築

在古老的建築物中，經常存在建造成謎的神奇建築物，即使用現代技術也無法解釋其過程。然而，也有些建築物看起來雖然很神奇，但卻完全按照基本的工法建造，萬神殿就是其中之一，完全採用當時所熟知的建築技術。在萬神殿之前就存在穹頂建築物，但萬神殿是第一個擁有這麼巨大穹頂的建築物，同時也是世界上最大的純混凝土穹頂建築物。

羅馬遺址中唯一一座仍舊保持原貌，且繼續使用中的建築物

萬神殿的原文「Pantheon」，意思是「眾神的神殿」，西元前27年由奧古斯都皇帝的女婿兼副手的瑪爾庫斯·阿格里帕所建造。百年之後慘遭祝融之災，直到哈德良皇帝即位才於西元118～125年之間重建，採取長方形門廊和圓形主體合併的造型。

門廊共有16根高12.5公尺的廊柱。圓形主體內部有窗戶和柱子，屋頂是呈半球形的穹頂結構。整座建築物從地板到頂部的高度，以及穹頂本身的直徑都是43.3公尺，可以想成是一個直徑43.3公尺的球掉進了建築物，正好和屋頂嚴絲合縫。

展現羅馬人工學技術的建築物

這座建築物的技術的核心在於拱形結構，半圓的拱形結構可以分散力量，屹立不倒。不只是穹頂，建築物處處都是由拱形結構所組成，穩穩地向上堆砌。支撐門廊的廊柱是一整塊巨石的石柱，高12.5公尺、直徑1.5公尺、重60公噸，與帕德嫩神殿等其他地方堆砌石頭造柱的方式不一樣，這些巨大且沉重的石柱是從埃及搬運過來。

萬神殿的穹頂沒有鋼筋支撐，是利用石頭、磚塊、羅馬式混凝土建造而成。因為必須把重量超過4500公噸的穹頂安裝到屋頂上，所以如何減輕重量就成了關注的焦點。穹頂根部支撐重量的牆體厚達6.2公尺，愈往上逐漸變薄，到了穹頂頂端就只有1.2公尺厚。穹頂內側共有140個格子圖案的裝飾都挖成了凹槽狀，挖出多少，重量就減輕多少。最頂端的「眼」也沒有使用任何材料，藉此減輕重量。下面使用沉重的材料，愈往上使用愈輕的材料，這樣上面就不會太重。

佩特拉古城

Petra

西元前6世紀

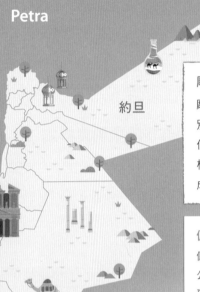

約旦

雕刻和建築的差異

雕刻和建築雖然都是表現三次元的立體型態，但基本上的差別就在於有沒有內在，建築的內部有著生活的空間。雕刻只使用了一種物質，而建築則結合了各種物質。如果像雕刻一樣蓋房子的話，那會怎麼樣呢？那就不是建和築的結合，而成了像雕刻一樣，仿照房屋的模樣雕鑿罷了。

佩特拉古城

佩特拉古城是位於海拔950公尺高的一座山城，周圍有最高300公尺的岩石環繞。佩特拉古城就是利用這種自然環境雕鑿岩石，建造成一座城市。

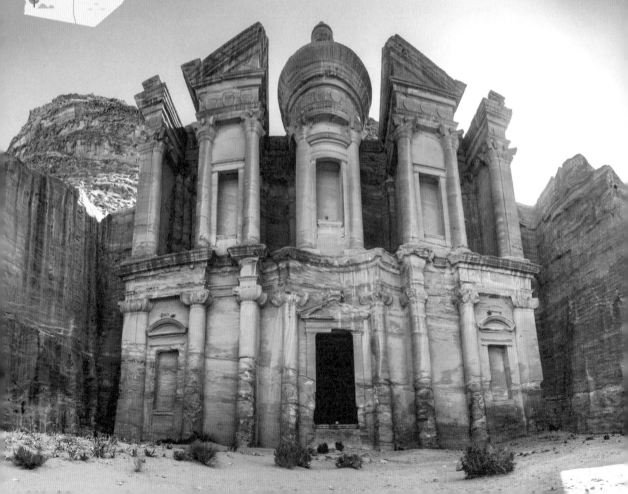

雕鑿石頭製作的一種方法——雕刻

蠟像能逼真到和真人難以區分。包括人類在內的動物或事物的外表，都可以靠揉捏黏土之類的物質比照模樣做出來，雕鑿石頭也能做得很逼真。在美國拉什莫爾山上就有刻了美國四位總統臉部的雕像。埃及金字塔前面的獅身人面像不是用石頭堆砌而成的構造物，雖然前腳是用石頭堆起來的，但上身和頭部卻是用一整塊的巨石雕刻而成。所以想仿製什麼東西的時候，也可以利用雕刻的方法。

佩特拉的藏寶庫，卡茲尼神殿

在佩特拉古城中有一座用石頭雕刻的神殿，就連「佩特拉」這個名稱也是岩石的意思。佩特拉是阿拉伯裔納巴泰人於西元前600年～西元前100年期間建造的城市。八世紀的一場大地震之後被埋沒，直到1812年才被瑞士探險家發現。

卡茲尼神殿是一座被視為約旦象徵的建築物，其結構是在六根受希臘風格影響的石柱上，有一個三角形屋頂，屋頂上又安放了另一個構造物。這座建築物看起來像是用石頭堆砌，但其實是雕鑿岩石而成。裡面也有空間，但什麼東西都沒有。

佩特拉的岩石是砂岩

砂岩是由砂粒膠結而成的，相對來說較容易加工。卡茲尼神殿必須削鑿岩石，所以一定是由不容許任何失誤的手藝精湛老手雕鑿。由於工具和作業方式無從得知，所以正確的製作方法至今成謎，但可以推測到幾點。卡茲尼神殿很可能是從上往下在岩壁上直接雕鑿而成，從沒有完成的部分來看，應該是由上往下雕鑿途中停了下來。從岩山上開鑿大石的時候，有可能是利用將樹木插入岩石縫隙裡再澆水的方法，這種利用樹木膨脹產生的壓力使岩石破裂的方法自古以來就很常用。（「砂岩」請參考＜天空之城＞和＜吳哥窟＞）

希臘風格

希臘建築大部分是神殿，根據柱子和屋頂的樣式，大致可以分為陶立克式、愛奧尼式、柯林斯式三種。陶立克式沒有任何裝飾，樣式十分簡單；愛奧尼式柱頭有漩渦紋裝飾；柯林斯式柱頭則以多刺、鋸齒狀的莨苕葉紋裝飾得很華麗。卡茲尼神殿一樓矗立了六根柯林斯式柱。

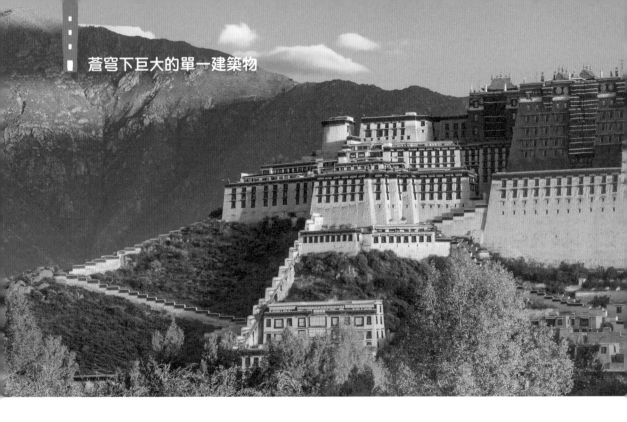

布達拉宮

西藏

Potala Palace

7世紀

美麗又堅固的布達拉宮

布達拉宮是西元七世紀松贊干布國王建造的，後來因戰亂而被摧毀，十七世紀第五代達賴喇嘛著手重建，歷經幾個世紀才完成。

布達拉宮的牆壁採取下寬上窄的結構，愈往上愈窄。這是西藏古老建築物的特徵，從下往上看的時候，會讓建築物顯得更加巍峨。

布達拉宮分為白宮和紅宮，白宮用於達賴喇嘛生活起居和辦公、紅宮是歷代達賴喇嘛的靈塔殿。牆壁的顏色也依照白宮和紅宮的區分，分別是白色和紅色。白牆上的窗戶漆了黑色窗框，這也是西藏寺廟的主要建築特徵。

部分外牆材料是用檉柳的樹枝搗碎後混合泥土揉製而成，具有空氣流通、防潮、減重和減少地震災害等多重效果。

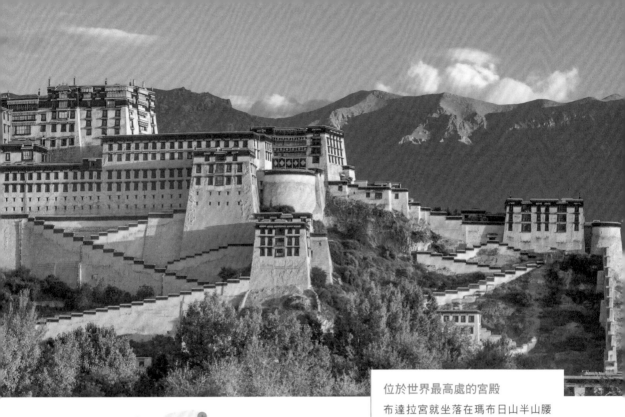

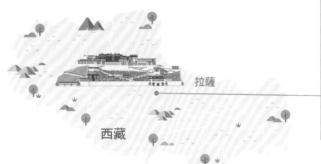

拉薩

西藏

位於世界最高處的宮殿

布達拉宮就坐落在瑪布日山半山腰上，一眼就可以俯瞰拉薩市區，是倚山而建的結構。東西長360公尺、南北寬270公尺，整體高度117公尺，總面積超過10萬平方公尺，是非常龐大的建築物。拉薩的平均海拔高度為3650公尺。

據說有1000多個房間

現在的公寓房子通常房間有3～6個左右，如果一間公寓像韓國傳統韓屋一樣擁有99個房間的話，會是什麼模樣？聽說一座宮殿可以建造99個以上的房間，很難想像這會有多複雜、房間有多麼地多。據說13層樓高的布達拉宮共有1000多個房間，因為實在太多了，沒有人知道正確的數量，走在裡面說不定會迷路。

韓國傳統韓屋的大小
以房間數量來計算

韓文中計算房間數量的單位稱為「kan（칸）」，源自漢字「間（간）」，「間」以顯示太陽的「日」進入「門」中的字型來表達門裡面的隔間，一間就是指四根柱子內的空間。「kan」的寬度沒有具體規定，比起面積大小，更強調空間組合的概念。朝鮮王朝時代，房屋的規模有房間數量的限制，除了國王以外，禁止建造超過99個房間以上的房屋。

麥加大清真寺

Masjid al-Haram

完工時間不詳，推測是伊斯蘭寺院中最古老的一座

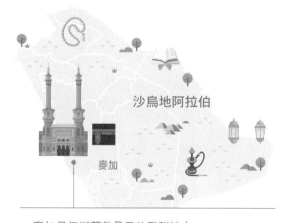

沙烏地阿拉伯

麥加

麥加是伊斯蘭教最早的發祥地之一

說起朝聖之旅就不能不提到沙烏地阿拉伯，伊斯蘭教徒朝聖終點的麥加大清真寺（禁寺）就位在沙烏地阿拉伯的宗教城市麥加。以麥加為中心方圓30公里地區，除了伊斯蘭教徒之外禁止出入。

一次可以容納50萬人

如今，雖然聖地的含意已經擴大，但只要一提到「聖地」這兩個字，就一定會想到宗教。朝聖的信徒們也依然絡繹不絕。

麥加大清真寺的規模無與倫比，面積達18萬平方公里，共有六個出入口。因為前來朝聖的信徒眾多，沙烏地阿拉伯政府便限制了各國前來造訪的人數。

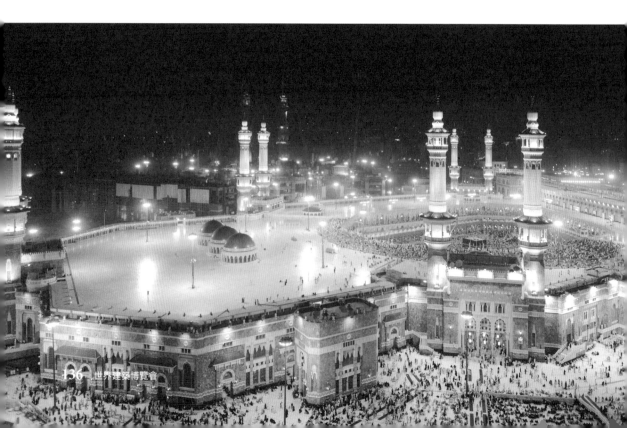

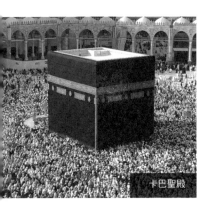
卡巴聖殿

麥加大清真寺中央有卡巴聖殿

卡巴聖殿（又譯卡巴天房）是第一座為了膜拜伊斯蘭教的神而建造的寺院，外型為正立方體，「卡巴」就是阿拉伯語「立方體」的意思。因為有了卡巴聖殿，使得大清真寺比其他寺院顯得更神聖，這裡也是伊斯蘭朝觀儀式的大朝觀或小朝觀時必經之地。到麥加朝聖是伊斯蘭教徒的義務，有能力者死前至少要造訪一次。

麥加大清真寺屬於薩拉森式風格

尖塔（宣禮塔）有兩個功能，一個功能是宣禮員會爬上尖塔，提醒一天五次的禮拜時間，另一個功能則是為了讓外地人能輕易找到清真寺所在位置。

清真寺的內部很簡單，中間一根柱子也沒有，空間十分寬闊。清真寺的共同特徵是一側壁面有拱形壁龕「米哈拉布」，其作用是指出沙烏地阿拉伯麥加的方向，以供教徒禮拜。全世界的清真寺都面向麥加，而且因為伊斯蘭教禁止崇拜偶像，所以在裝飾上只使用阿拉伯紋樣或阿拉伯文書法圖案。

聖地

聖地的意思是「神聖的地方」，指的是宗教發祥地或在宗教上深具意義的場所。

但近來「朝聖」這個詞經常被使用到，卻不一定帶有宗教意義。譬如像美食餐廳或東西賣得特別便宜的商店等人們很想去的特定場所，或是網路上發的文章準確預測了某人的未來而引來群眾都被稱為「朝聖」。只要是人們為了體驗或確認真相而源源不斷蜂擁而至的地方，都算是聖地。

阿拉伯紋樣（Arabesque）

這是阿拉伯人自創的裝飾花紋，以重複的華麗花卉和植物紋樣表現。伊斯蘭文化圈中認為只有造物主才能創造人類和動物，所以從不描繪人類和動物的形象。取而代之的是用植物或文字創造出難以理解的抽象紋飾。阿拉伯紋樣在伊斯蘭建築隨處可見，例如伊朗伊斯法罕的伊瑪目清真寺（原名沙阿清真寺）等。

清真寺（mosque）

伊斯蘭教的宗教建築稱為清真寺，其特點是圓圓的穹頂和尖塔（minaret，宣禮塔），這種造型大致分為三種風格，分別有如下的特徵：

薩拉森式 有一座高大的尖塔。

鄂圖曼式 有巨大的穹頂。

波斯式 有洋蔥狀尖尖的穹頂和覆蓋其上的磁磚。

哈爾格林姆教堂

Hallgrímskirkja

1986年完工　**設計**｜居尼奧·薩德努松

冰島

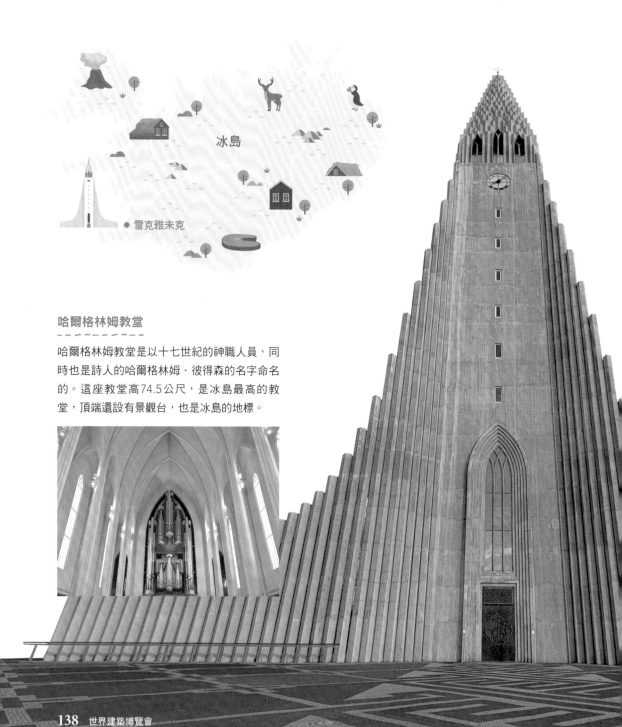

冰島

雷克雅未克

哈爾格林姆教堂

哈爾格林姆教堂是以十七世紀的神職人員，同時也是詩人的哈爾格林姆·彼得森的名字命名的。這座教堂高74.5公尺，是冰島最高的教堂，頂端還設有景觀台，也是冰島的地標。

仿照冰島的自然環境建造而成

　　哈爾格林姆教堂是一座造型奇特的教堂，乍看之下就像太空梭或飛機。由於這是一所教堂，或許也會讓人聯想到管風琴或一雙祈禱的手，觀眾可以自由發揮想像力。設計這棟建築物的居尼奧·薩德努松是受冰島爆發的火山啟發，朝著兩旁延伸的混凝土柱子乃是仿效冰島著名的柱狀節理瀑布——斯瓦蒂佛斯瀑布的模樣。

　　灰白色的外牆象徵冰雪，冰島最具代表性的自然環境就是火山、熔岩和雪，薩德努松是仿效大自然來建造這所教會。室外的垂直元素延伸到室內，因此壁面、柱子、管風琴等所有元素也都呈垂直狀。

清水混凝土

從哈爾格林姆教堂的外觀來看，混凝土牆面上無任何裝飾，也沒有拼貼其他建材。像這種在建築物表面保留混凝土原色和質感的工法，稱為清水混凝土工法，不僅可以原樣保留混凝土的感覺，還能散發堅固雄偉的氣氛。混凝土的顏色會隨著天氣和陽光產生變化，表現出獨特高雅的個性美。

柱狀節理

當地底的熔岩噴出地表冷卻後，表面收縮造成岩石破裂。「節理」指的是岩石上產生的裂縫，一般呈六邊形，也有四邊形或五邊形；「柱狀」是柱子形狀的意思。柱狀節理是因為破裂面呈多邊形柱子模樣而得名。在台灣澎湖群島、韓國濟州島、日本北海道層雲峽、美國加州魔鬼柱樁等世界各地都可以看到柱狀節理。

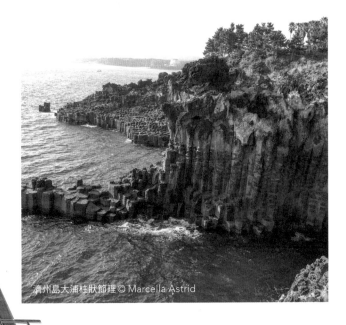

濟州島大浦柱狀節理© Marcella Astrid

世界另類宗教建築物

是為了表達對神的信仰嗎？宗教建築中有許多造型奇特的建築物。

學員禮拜堂 Cadet Chapel

學員禮拜堂是一座位於美國空軍軍官學院科羅拉多州泉北部的禮拜堂，造型十分獨特，是在鋼製框架上用薄鋁板包裹做成像手風琴一樣折疊的樣式，共有17座形狀像豎起的戰鬥機結構排成一排。現代主義結構和古典主義室內裝飾相結合，在建築中完美呈現空軍士官學院的特色——飛機。

科羅拉多州
美國

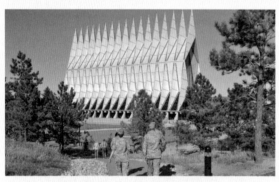

格倫特維教堂 Grundtvig Church

這是一座使用了600萬塊磚砌成的教堂建築，目的是為了紀念丹麥人尊敬的格倫特維牧師。格倫特維牧師是一位對丹麥近代教育和社會制度有深遠影響的人，因此丹麥全國百姓捐款興建了這座教堂。從外觀上來看，教堂酷似管風琴造型，因此又稱為管風琴教堂。實際上教堂內真的有一架大型管風琴，管數達4052根，號稱北歐最大的管風琴。

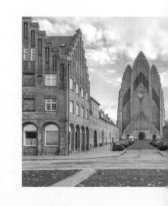

方舟教會 Bangju Church

這座教會是由世界知名的韓裔日籍建築師伊丹潤（庾東龍）所設計，靈感來自於聖經裡的挪亞方舟。挪亞方舟是為了躲避大洪水、搭載地面上所有動物所建造的一條船，因此在教會建築物四周造了人工水池，凸顯出方舟浮在水面上的感覺。搭配周圍的自然風景，看起來就像真的是為大洪水而準備的方舟一樣。

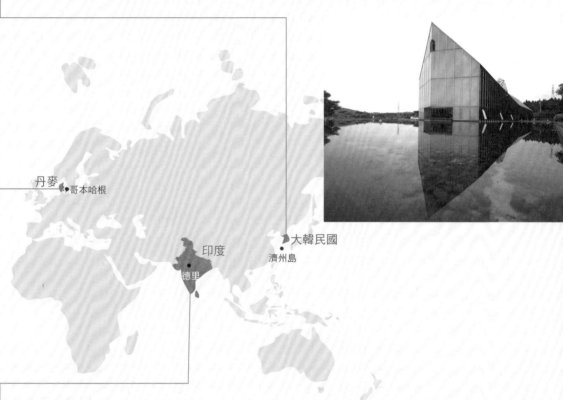

丹麥
哥本哈根

印度
德里

大韓民國
濟州島

巴哈伊靈曦堂 The Baha'I Temple or Lotus Temple

巴哈伊信仰是伊斯蘭教的一個分支，巴哈伊靈曦堂分布在全世界各地，印度的靈曦堂外型像蓮花，所以又名蓮花寺。1986年落成的印度巴哈伊靈曦堂，外觀是由27片白色大理石裝飾而成的蓮瓣向九個方向展開的模樣，高35公尺，看起來就像才剛綻放的蓮花一般，也像把兩個雪梨歌劇院黏在一起的樣子。這棟建築物共有九個入口，室內呈拱形圓頂，既是宗教設施，也是許多人探訪的旅遊景點。

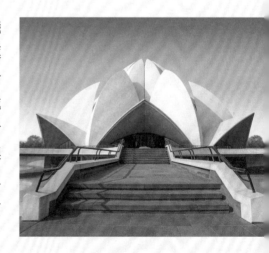

第5章

表達象徵和意義的建築物

建築物的用途無窮無盡,即使不是人們活動的空間,也有各式各樣的用途。例如為了將電波傳送全國而建造的高塔、為了眺望遠方景色而建的觀景台、為了紀念歷史事件而設置的特別構造物、為了致敬某位人物而製作的人形銅像等,將特殊的功能或象徵性意義融入建築物本身。

由於這種建築物不須具備人們活動的空間,大多數的外觀都獨具一格,可以讓建築師自由發揮想像力。譬如A字形的艾菲爾鐵塔、相框模樣的杜拜之框、將耶穌實體化的救世基督像、以陰刻呈現黃龍寺九層木塔的慶州塔等,獨特創新的結構令人印象深刻。

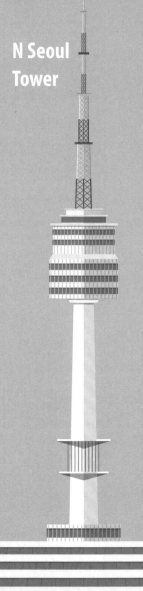

N Seoul Tower

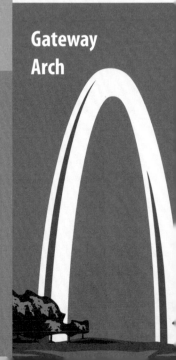

Gateway Arch

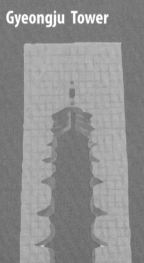

Gyeongju Tower

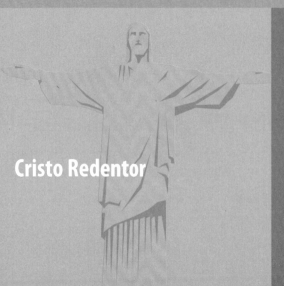

Cristo Redentor

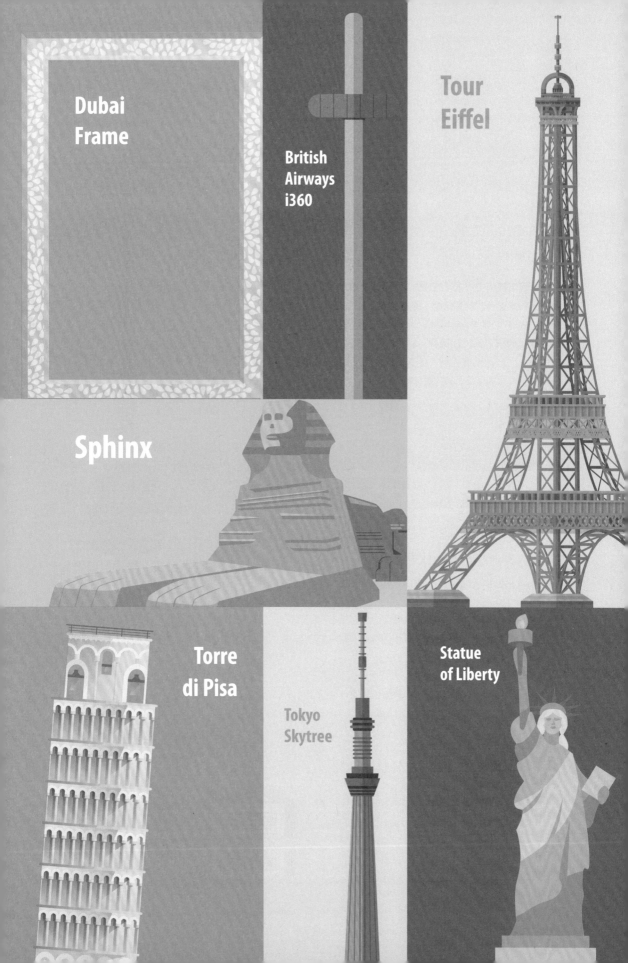

Dubai Frame

British Airways i360

Tour Eiffel

Sphinx

Torre di Pisa

Tokyo Skytree

Statue of Liberty

N 首爾塔

N Seoul Tower

大韓民國

1975年完工　**設計**｜張宗律（音譯）

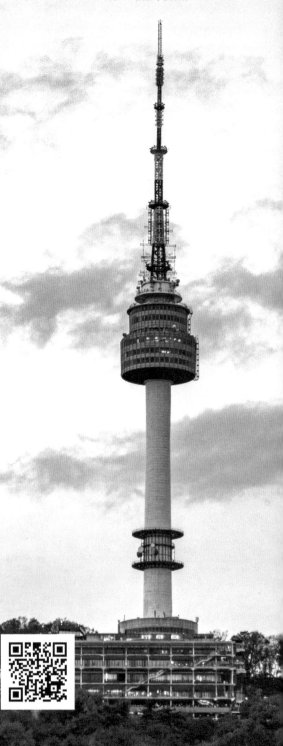

N 首爾塔

N 首爾塔在南山山頂，高 236.7 公尺，如果連同南山的高度一起計算的話，整體高度為 479.7 公尺。在 2017 年樂天世界塔（555 公尺）開幕前，一直是韓國最高的建築物。細長的塔身矗立在山頂上，一眼就看得到。在首爾只要看到南山塔，就大致知道自己的位置在哪裡。

N 首爾塔是首爾的象徵

韓國有句俗話說「只要能走到京城，哪怕斜著走也行」，比喻「目的只有一個，但達到目的的方法卻有很多種」，或者「不管用什麼手段，只要結果是好的就行」等，可以有很多不同的解釋，當作「首爾作為首都，人口眾多，設施發達，只要去了首爾就可以做任何事情」的意思就可以。想去首爾，先要知道方向。南邊的人只知道先朝北走，北邊的人只知道先朝南走，之後再找首爾的方向。然而，要怎麼知道首爾的正確方向和位置呢？如果大老遠就能看到什麼東西的話，那找起來就方便多了。

以燈光色彩指示霧霾濃度

N首爾塔原名為「南山塔」，在2005年改建之後，取「南山（Namsan）」和「新穎（New）」的字首N，稱為「N首爾塔」。乘坐纜車上南山，再登上N首爾塔觀景台的這條路線，是首爾觀光旅遊體驗的首選，在N首爾塔上看到的首爾夜景如夢似幻。

N首爾塔也以照明裝飾來突顯自身挺拔的外觀，而N首爾塔的照明還具有傳遞訊息的作用，以燈光色彩指示霧霾濃度，按照藍、綠、黃、紅的順序顯示霧霾的程度。利用居高處顯眼的特性，發揮傳遞訊息的功能。

N首爾塔是電波塔

N首爾塔面向首都圈地區發射廣播電波，紅白交錯的部分就是廣播用發射塔。其他國家的高塔一般是鐵塔短、支撐鐵塔的塔身長，但N首爾塔不一樣，鐵塔部分特別長，比例也很獨特，展現出N首爾塔別具一格的特色。支撐鐵塔的塔身是用鋼筋混凝土建造，據說建造當時由於鐵的產量和組裝技術都不足，而且鐵價過高，最後只好使用鋼筋混凝土結構。

N首爾塔相當於現代版烽火台

南山有烽火台，烽火台是古代沒有通訊手段時傳遞訊息的一種方法，當烽火台升起烽火時，就表示發生了什麼事情，信號會從一個烽火台接力傳送到下一個烽火台。「京烽燧」因位於南山而得名，是全國烽火匯集之處，不管在全國哪個地方，信號都會在12個小時內傳送到這裡。

南山烽火台（復原品）
木覓山烽火台址 © 文化財廳

電波塔也具有類似烽火台的作用，能向全國發射廣播電波，讓人們得以觀看電視。無論是烽火台還是電波塔都必須位於高處才夠顯眼，可以不受遮擋地傳遞訊息，所以南山上有烽火台和電波塔也是其來有自。

聖路易拱門

Gateway Arch

1965 年完工　**設計** | 埃羅 · 薩里寧

美國

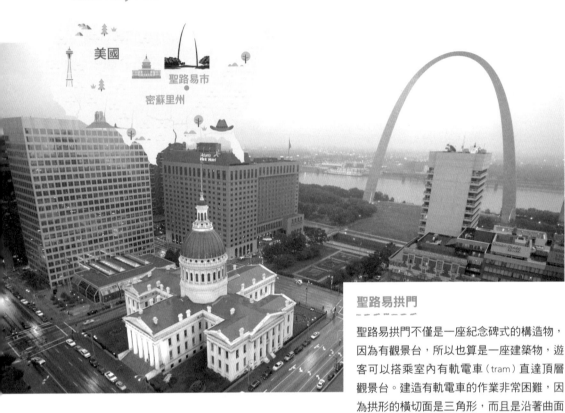

美國

聖路易市

密蘇里州

聖路易拱門

聖路易拱門不僅是一座紀念碑式的構造物，因為有觀景台，所以也算是一座建築物，遊客可以搭乘室內有軌電車（tram）直達頂層觀景台。建造有軌電車的作業非常困難，因為拱形的橫切面是三角形，而且是沿著曲面上行的結構，所以最後是結合摩天輪和升降電梯的概念建造而成。

拱形是拋物線的一種

想把球拋得遠，就必須稍微往上拋。想用大砲射擊，砲口也必須稍微往上才能準確擊中目標。如果直線拋球或發射砲彈的話，就會因為地球的重力而下垂，無法飛得很遠，也不會正確擊中目標。

稍微往上拋的時候，物體移動所畫出的弧線就稱為拋物線，形狀接近半圓形。在建築物上也經常可以看到這種拋物線，講到建築物結構時經常出現的拱形，也是拋物線的一種。在結構上以曲線來代替直線的話，壓力會被均勻分散，構造物便能保持穩固。

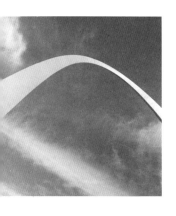

拱心石（keystone）

是一塊位於拱頂正中央的石頭。拱門一般是用石頭堆砌而成的，先用木頭做成拱形框架，從兩端開始把石頭一塊一塊堆上去，到了頂端才塞進最後一塊石頭，這塊石頭就稱為拱心石，英文是keystone。拱心石的作用是連接兩邊的石頭，將從上往下壓的力量分散到兩邊去。有了拱心石，才能鞏固拱門，不至於坍塌。

為了紀念美國西部拓荒時代的起點

聖路易拱門是美國傑弗遜紀念館的一部分，拱門本身就是一個獨立結構的建築物。入眼就是一座銀色巨型拱門的聖路易拱門，是為了紀念歷史性事件而建造。1803年湯瑪斯・傑弗遜總統買下了曾經是法國領地的路易斯安那。當時的路易斯安那非常大，幾乎占據了現在美國整個中部地區。買了土地之後，因為實在太大了，根本不知道是一塊什麼樣的土地，因此傑弗遜總統便將探險任務交給了梅里韋瑟・路易斯上校和威廉・克拉克少尉。兩個人從1804年到1806年期間在路易斯安那地區探險，範圍甚至遠達西部太平洋沿岸。他們探險回來之後，美國也正式開啟西部拓荒時代。聖路易拱門就矗立在探險起點──密蘇里州聖路易市的密西西比河畔上。

聖路易拱門高192公尺，是美國最高的紀念碑

由於兩端支點距離也是192公尺，因此保持了完美的均衡。這座大拱門是芬蘭籍建築家埃羅・薩里寧參考懸鏈線設計的，從用繩索支撐橋面的懸索橋就可以看到懸鏈線。懸鏈線是指將鏈繩的兩端固定，讓鏈繩自然懸垂下來所形成的曲線，形狀類似拋物線。聖路易拱門使用不鏽鋼建材，橫切面是正三角形，愈往上三角形的尺寸就愈小。由於工程必須從兩端開始，到頂部會合，因此最重要的是施工必須精準。和一般的拱門一樣，拱頂塞進了一塊用來支撐兩側的拱心石。（「不鏽鋼」請參考＜華特・迪士尼音樂廳＞）

以現代風格重建的九層木塔

慶州塔 Gyeongju Tower

大韓民國

2007 年完工　**設計**｜原著作權人伊丹潤（庾東龍）

大韓民國

慶州

慶州曾經是過去新羅時代的首都，所以城市裡處處可見文化遺產。有原樣重建的文化遺產，也有目前仍在挖掘中的遺址，整個城市都致力於延續歷史。

皇龍寺九層木塔

新羅時代矗立在慶州皇龍寺的木塔。據說是新羅善德女王（在位時間780～785年）時期，在留學唐朝歸國的慈藏法師勸說下建造，建造了九層是因為想藉此防止新羅周圍九個國家的侵略。塔的高度超過80公尺，過去只使用木材就建造了這樣的建築物，真是令人驚訝，可惜這座木塔於1238年蒙古入侵時遭到焚毀。

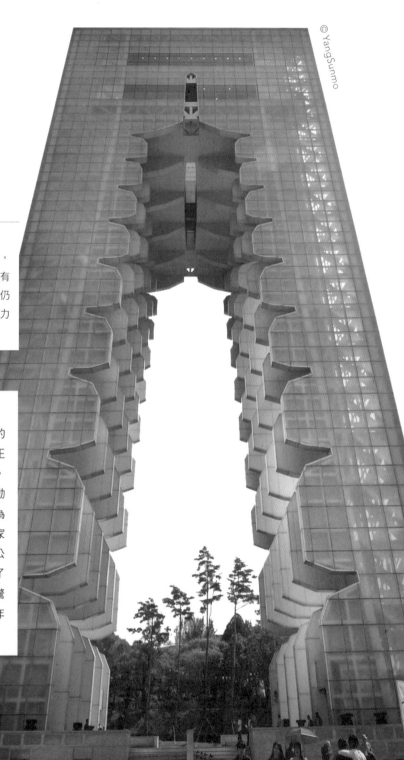

©YangSunmo

有很多方法可以重溫舊夢

以汽車為例，第一種是保留古董車原貌，再找到該車生產時使用的零件裝上去。第二種是雖然恢復了舊貌，但使用的是現代的零件或材料。第三種是外觀是古董車，但引擎或其他重要裝置卻是全新改造。第四種是只保留古董車的主要特徵，製造一款全新的汽車。不只是汽車，在許多領域都是以這種方式重現昔日風華。文化遺產也一樣，雖然可以原封不動地復原，但也可以保留特徵重新創造。

以現代方式重新詮釋皇龍寺九層木塔

在現代化的建築物上，用陰刻表現出皇龍寺九層木塔的模樣。慶州塔為了配合皇龍寺九層木塔，同樣高82公尺。外牆利用尖端影像技術，可以播放3D畫面，進行多元化的表現。

皇龍寺九層木塔沒有留下足以復原的具體材料，無法得知其正確的模樣，只能從現代的視角重新詮釋這座只存在於古籍中的木塔，利用最新素材來建造。慶州塔不是住宅用大樓，外觀雖然是大樓的樣子，但裡面空無一物，是和頂層有景觀台的高塔類似的構造物。由於是韓國前所未有的新式構造物，因此更引入注目。慶州塔的特殊價值受到肯定，也成為了慶州的地標。

慶州塔設計的原著作權人是建築大師伊丹潤

慶州塔的設計是經過公開徵選決定，但是最後並沒有按照原定計畫以第一名的作品為基礎建造，實際建造時是按照第二名伊丹潤的設計，而且沒有得到伊丹潤同意。最後，慶州塔設計的原著作權歸伊丹潤所有。

伊丹潤（1937～2011）是韓裔日本人，韓國名字為庾東龍，一直致力於建造充滿地區特色、與人類生活融合在一起的建築物，遺作有韓國濟州島的葡萄酒店、方舟教會、水風石博物館等。（「方舟教會」請參考＜世界另類宗教建築物＞）

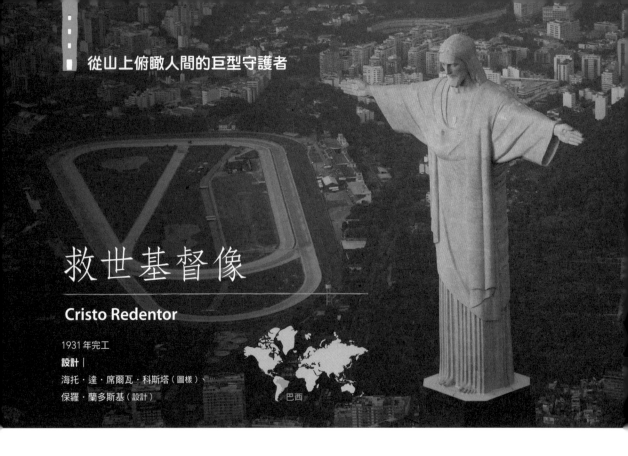

救世基督像

Cristo Redentor

1931 年完工

設計｜

海托・達・席爾瓦・科斯塔（圖樣）、
保羅・蘭多斯基（設計）

巴西

里約熱內盧

救世基督像位於里約熱內
盧蒂茹卡國家森林公園的
駝背山山頂（700公尺）上。

反映出巴西以天主教聞名的宗教特色

在世界各地都可以看到統治者或神被實體化塑造成大型銅像或雕像，其中最著名的就是巴西里約熱內盧的救世基督像。巴西以足球和天主教聞名於世，救世基督像是一座反映巴西宗教特色的建築物，張開的雙臂代表十字架的神聖形象。基督張開雙臂站立的模樣，與里約熱內盧市、周圍海岸、高山構成了一幅美妙的風景。

救世基督像的構想最早開始於1850年代，天主教神父佩德羅・博斯向巴西公主建議興建一座大型宗教紀念雕像，可惜他的意見未獲得採納。之後又經過了幾個人的提議，終於在1922年決定興建，以作為巴西從葡萄牙獨立一百周年的紀念。正式動工是在1926年，並於1931年完工。

鋼筋混凝土結構，
具有強耐壓力和高張力

　　救世基督像是用鋼筋混凝土先搭好基礎架構，外面再貼上皂石雕刻而成。包括底座在內總高38公尺，雙臂張開長28公尺，重635公噸，規模宏偉。身體的部分採用裝飾藝術風格，是當時代表性的藝術樣式。

經常遭受雷擊的救世基督像

　　閃電是雲層放電所產生的一種現象，雲層中存在電荷，是一種帶電微粒。電荷分為正電荷和負電荷，兩種電荷為了保持平衡在移動時摩擦產生熱量和閃光。這時產生的光就是閃電，閃電快速穿越空氣發出的聲音就是雷聲。閃電會先尋找可以最快到達地面的地方，而落到地面的閃電就叫落雷（霹靂）。高處或尖頂被落雷擊中的危險性最大，所以需要安裝避雷針。避雷針是一種尖頭金屬導體，具有將電流引到地面的作用，可以代替承受雷擊。

　　救世基督像位於高高的山頂上，而且是尖頭形狀，最容易遭落雷擊中。雖然安裝了避雷針，但還是經常蒙受落雷的傷害，甚至發生過手指頭被雷劈掉的事情。

裝飾藝術風格

這是流行於1920～1930年代的藝術風格，名稱來自1925年巴黎國際藝術裝飾與現代工業展。其特徵是色彩繽紛，採用重複、同心圓、鋸齒形等幾何型態，並且將工業生產方式與藝術結合在一起。（「裝飾藝術建築」請參考＜帝國大廈＞）

皂石

是一種灰綠色或灰色的變質岩。變質岩是一般普通的岩石受到高熱或壓力產生變化所形成的岩石。皂石質地柔軟，易於加工，常用作圖章或雕刻的材料。因為穩定性強、耐高熱，也適合作為建築物外牆材料使用。

鋼筋混凝土

鋼筋是細長的鐵，混凝土是混合了水和細沙、碎石的水泥，兩種材料結合在一起就變得堅固無比。混凝土雖然耐高壓，但張力不足。鋼筋則正好相反，能承受高張力卻無法耐高壓。兩者結合正好又耐高壓、又能承受高張力，可以建造出堅固的建築物。張力是拉扯兩端所產生的力量，相反地，壓力是推擠兩端所產生的力量。

壓力和張力（左起）

杜拜之框

Dubai Frame

2018年完工　**設計**｜費爾南多‧多尼斯

從上方連接雙子大樓的結構

這是為了紀念2020杜拜世界博覽會而建造。杜拜之框顧名思義是一個巨型框架，但這座構造物並非虛有其表，而是擁有可以利用的空間。一樓是展示杜拜過去和現在的博物館，以及由銀幕構成的廊道。

在48樓高的頂層觀景台上，杜拜市區360度美景盡收眼底。

杜拜之框可說是世界上最大的相框，實際高度150公尺，寬度93公尺，非常壯觀，總共耗費了2000公噸的鋼材、9900立方公尺的鋼筋混凝土、2900平方公尺的玻璃興建而成。外牆覆蓋環形金色不鏽鋼，散發出與眾不同的氣氛。

相框似的結構雖然很獨特，但仔細看的話，其實就是把兩棟大樓連接起來。將雙子大樓或相鄰的兩棟大樓用空橋連接的結構很常見，杜拜之框也是將外觀一模一樣的兩棟大樓從上方連接起來的結構，實際工程也按照這個順序進行。

雖然外型龐大，但運用了黃金比例，看起來很自然

黃金比例是指人類眼中最美的比例。將一線段分為兩部分時，如果較短部分和較長部分的比例是5:8的話，就稱為黃金比例，算出來的比率為1.618。線段是連接兩點的直線，由於是一條兩端封閉的直線，所以可以測量出長度。金字塔底邊的一半除以斜面長度得出的數字也是1.618，杜拜之框也運用了黃金比例。夜晚當大樓被照明點亮時，便呈現出五光十色的精彩夜景。

黃金比例

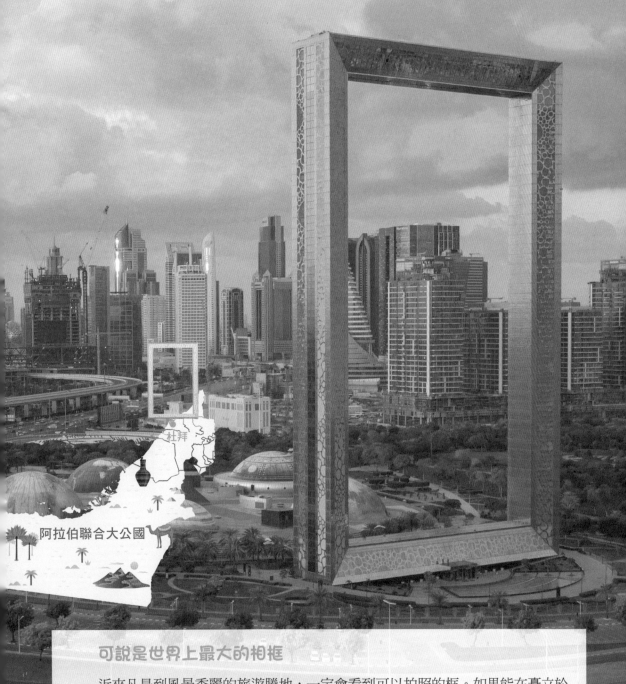

阿拉伯聯合大公國

可說是世界上最大的相框

　　近來凡是到風景秀麗的旅遊勝地，一定會看到可以拍照的框。如果能在矗立於美景之前的相框裡拍照，很自然地看起來就像放在相框裡的照片一樣。可以當場擺拍，也可以幾個人一起合照，隨心所欲想怎麼拍就怎麼拍。

　　要說杜拜之框有什麼缺點的話，那就是太大了，很難讓人就近在框裡拍照，必須跑到遙遠的高處，才能以這棟建築物為背景拍下美照。只要能找到適合拍照的地點，就能將杜拜的美景裝進更酷炫的相框裡。

英國航空 i360

British Airways i360 　　2016年完工　**設計**｜大衛・馬克斯、茉莉亞・巴菲爾

位能和重力的魔法——遊樂設施

　　每次去遊樂園都能享受特殊的體驗，譬如從高處突然墜落的自由落體、倒掛著快速穿過蜿蜒小徑的雲霄飛車、從高處到低處來回擺動的海盜船、坐在椅子上360度垂直旋轉的宇宙迴旋等，各種遊樂設施應有盡有。雖然光看就讓人感到害怕，但因為想有個驚險又刺激的體驗，所以還是會去嘗試。只要體驗過平時無法感受的速度感和恐怖感之後，自信感和快感便會油然而生。

　　遊樂園裡有各式各樣的遊樂設施，但大多是從高處往低處墜落的方式。爬升到高處獲得位能之後，不需要額外的動力，就可以靠著重力作用加速下墜。抵達高處時，即使不落下來，也會因為不知道何時會往下掉的不安而感到焦躁和恐懼。

　　即使本身不是遊樂園，但在建築物頂樓加裝遊樂器材增添樂趣的地方也時而可見，譬如拉斯維加斯的主題公園「極限尖叫（X Scream）」或高空遊樂設施「瘋狂（Insanity）」，都是從建築物頂部向外延伸懸掛在高空中，萬分恐怖的遊樂設施。

英國

布萊頓

結合觀景台和遊樂設施的
獨特建築物

英國航空i360也是利用高度的遊樂設施，整體高度162公尺，可以乘坐外型像甜甜圈一樣圍繞支柱的環形玻璃纜車，直達138公尺的高處。纜車直徑為18公尺，除了地板之外整個都是玻璃做的，大海和城市風光盡收眼底。

因為兼具觀景台的功能，所以玻璃纜車和一般遊樂設施不同，爬升速度很緩慢。垂直上升到頂層需要花費25分鐘的時間，一次可以同時容納200人搭乘，乘客不用繫上安全帶，可以在裡面自由走動。通常在摩天大樓裡會設置觀景電梯，有玻璃窗戶，可以看到外面的景象。而英國航空i360與觀景電梯不同，帶來更寬廣、刺激的體驗。

獲得金氏世界紀錄認證的
世界最細長建築物

在細長的高架支柱上懸掛環形纜車的外觀，彷彿未來城市的建築物，看起來就像一根戴著戒指的手指，或是西洋劍、棒棒糖等，刺激觀眾的想像力。支柱直徑4公尺，是世界上最細長的建築物，已獲得金氏世界紀錄的認證。支柱是用罐頭狀的鋼製圓筒一個一個堆疊而成的，高層構造物容易受到風力和震動的影響，i360安裝了阻尼器以減緩震動，又在鋁合金表面鑽了許多小孔以分散風力。

位能

指物體在距離某個基準點以外的特定位置時所具有的能量。位能分為好幾種，通常我們周遭主要看到的是依重力所產生的位能。當我們放開握在手上的石頭時，石頭會因為重力的吸引落到地面上。物體離開地面上升到高處時，重力吸引的力量就會轉變成位能。如果在石頭掉落的位置放一塊玻璃的話，玻璃就會被砸碎。這是因為隨著石頭的掉落啟動位能，砸碎了玻璃。

重力

是地球吸引物體的力量，重力的方向恆朝向地心。當我們放下手上的東西時，東西之所以會掉落，是因為地球的重力所造成。從地面愈往上，重力愈小。地球上的重力不適用於宇宙（太空），太空船裡因為沒有重力，人和物體都飄浮在半空中。

阻尼器

是一種減緩衝擊或震動的裝置，利用彈簧或橡膠等有彈性的物體來緩減衝擊和震動。彈力是物體受力變形時想恢復原狀的力量，彈簧用手一按再鬆開的話，就會回到原來的樣子。如果我要維持按壓的狀態，手就必須一直用力，因為彈力會把手推擠開來。手按彈簧的動作就像一種衝擊，彈力會推擠這股衝擊的力量，於是就產生了減緩衝擊的效果。

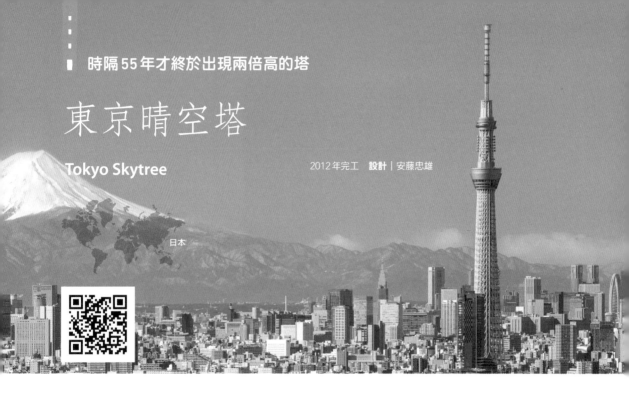

東京晴空塔

Tokyo Skytree

2012年完工　**設計**│安藤忠雄

日本

建築物各有各的用途

有些建築物會讓人有用途不明或使用度過低的感覺，譬如高塔，沒有供人居住的地方，只是高高地矗立在那裡。雖然也可以建造觀景台作為旅遊景點，但總覺得比起投入的心力，似乎沒有得到充分的利用。建造高塔真的是一種浪費嗎？高塔其實也具備著眼睛看不到的無形用途。

是電波塔也是觀光景點，350公尺和450公尺處各設有觀景台

如果去晴空塔的話，晴天時從450公尺高的觀景台上可以看到75公里外的地方。聽說天氣好的時候，甚至連富士山都看得到。在345樓觀景台裡還設有餐廳，可以一邊用餐一邊欣賞東京美景。

無論從哪個角度來看，晴空塔都像一座觀光塔，其實原來的用途並非如此。晴空塔是一座電波塔，將廣播電視所需要的電波發送到全國各地去。目前廣播電視大多採取數位方式，如果中間有障礙物，電波就無法發送得很遠。以前有一座東京鐵塔負責這項任務，但隨著摩天大樓數量的增加，障礙物也愈來愈多，便需要在更高的地方發送電波，東京晴空塔因此應運而生。東京鐵塔高333公尺，晴空塔幾乎是它的兩倍高。

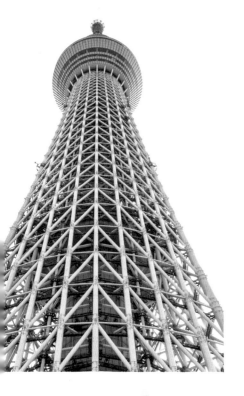

由鋼製主體和中央支柱所組成

鋼鐵使用量超過4萬公噸,並且採用耐強風的高強度玻璃。由於是世界上第二高的建築物,因此在建造時非常注重安全,即使發生規模九級的地震也能屹立不倒。工程團隊還開發了所謂「心柱制震」的防震系統,應用在晴空塔的建造上。萬一發生地震的時候,名為「心柱」的這根中央支柱就會和外面構造物錯開時間晃動,以抵銷地震帶來的搖晃。所謂「抵銷」是指兩種事物的影響力因為相反而互相失去作用的現象。聽說這套系統仿效日本有1300年歷史的木造建築物——法隆寺五層寶塔的結構原理,支柱和外面塔身被固定在地面下深達125公尺處,再連接到上面的阻尼器,當地震發生時,這部分會發揮減緩搖晃的效果。(「阻尼器」請參考<英國航空i360>)

日本

東京

東京鐵塔

是1958年建造的電波塔,高333公尺。東京鐵塔統合其他小塔所發射的電波後集中由一個地方發射,為日本開啟電視時代做出了巨大貢獻。除了電波塔的功能之外,東京鐵塔也是象徵日本的代表性建築物,長期受到日本國民的喜愛。

高度定為634公尺的理由

東京晴空塔的高度為634公尺,是世界上最高的電波塔,如果連同大樓一起計算的話,則是繼杜拜哈里發塔之後的第二高,2012年完工的晴空塔成為了日本的新地標。東京晴空塔又譯作「東京天空樹(Skytree)」,這個名稱就有「向天空伸展的大樹」之意。在設計上兼具日本武士刀的彎曲形狀和神社或寺院中被稱為「mukuri(むくり)」的向上凸起的部分等傳統元素。

原本的高度為610公尺,在中國604公尺的廣州塔完工後,晴空塔計畫被修改為高度增加24公尺。東京首都圈在古代屬於「武藏國」,因此便將高度定為日語發音和「武藏」相似的「634」公尺。

法國

從怪物變名勝

艾菲爾鐵塔

Tour Eiffel　　　　　　　　　1889年完工　**設計**｜古斯塔夫・艾菲爾

全世界最有名的塔

　　一個個三角形向上堆疊的造型，令人倍感親切。艾菲爾鐵塔剛完工時，被認為是與城市格格不入的怪物，因為不符合巴黎的古典氣息，從建造之初就遭到強烈反對。艾菲爾鐵塔是作為博覽會入口所建造的建築物，因為只是紀念暫時性博覽會的建築物，因此也不具備特殊的功能，只打算聳立20年就拆除，並在20年後面臨解體的命運。

　　由於古斯塔夫・艾菲爾堅持高塔具有科學上的作用，因此艾菲爾鐵塔從1899年起，就開始承擔氣象觀測和航空研究所的任務，1903年更多了作為法軍無線通訊手段的用途。艾菲爾鐵塔的這些用途受到了肯定，才得以保留下來，之後又受到人們的喜愛，成為法國，甚至是全世界最有名的鐵塔。

實現建築材料從石頭轉換到鋼鐵的轉折點

　　古斯塔夫・艾菲爾被稱為「鋼鐵魔術師」，是一位傑出的工程師，在興建艾菲爾鐵塔之前就已經在法國南部建造了加拉比高架橋，還設計了尼斯天文台的穹頂和自由女神像的內部鋼鐵骨架。

　　艾菲爾鐵塔也是使用鋼鐵建造。艾菲爾鐵塔是實現建築材料從石頭轉換到鋼鐵的轉折點建築物，總共耗費了7300公噸的鋼筋來建造，使用1萬8千多個零件和50萬顆鉚釘組裝而成。所有細節都經過精密設計，精確度達0.01公分。艾菲爾鐵塔以曲線優美著稱，但這樣的設計不是考慮到美學，而是在工學的計算下，才有了如此美麗的造型，最後成為「工學即藝術」的象徵。

　　同樣令人驚訝的是，在1889年當時竟然能夠利用起重機建造出一座300公尺

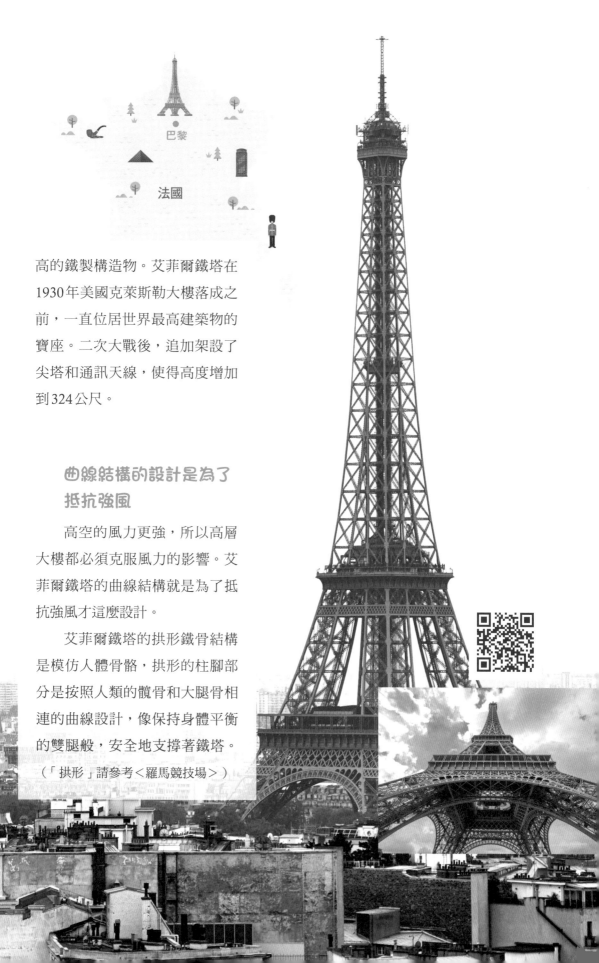

巴黎

法國

高的鐵製構造物。艾菲爾鐵塔在1930年美國克萊斯勒大樓落成之前，一直位居世界最高建築物的寶座。二次大戰後，追加架設了尖塔和通訊天線，使得高度增加到324公尺。

曲線結構的設計是為了抵抗強風

高空的風力更強，所以高層大樓都必須克服風力的影響。艾菲爾鐵塔的曲線結構就是為了抵抗強風才這麼設計。

艾菲爾鐵塔的拱形鐵骨結構是模仿人體骨骼，拱形的柱腳部分是按照人類的髖骨和大腿骨相連的曲線設計，像保持身體平衡的雙腿般，安全地支撐著鐵塔。（「拱形」請參考＜羅馬競技場＞）

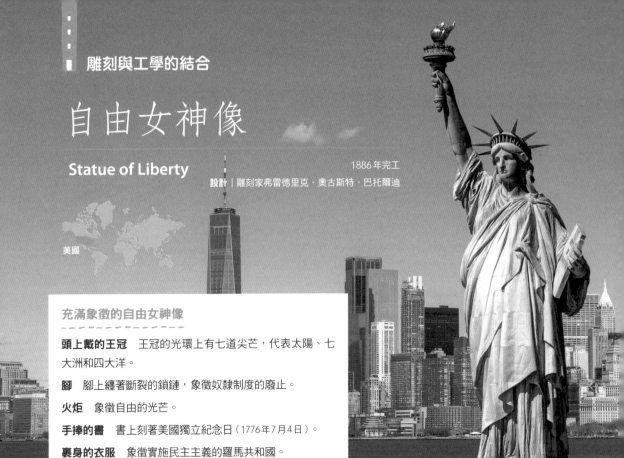

雕刻與工學的結合

自由女神像

Statue of Liberty

1886年完工

設計｜雕刻家弗雷德里克‧奧古斯特‧巴托爾迪

美國

充滿象徵的自由女神像

頭上戴的王冠 王冠的光環上有七道尖芒，代表太陽、七大洲和四大洋。

腳 腳上纏著斷裂的鎖鏈，象徵奴隸制度的廢止。

火炬 象徵自由的光芒。

手捧的書 書上刻著美國獨立紀念日（1776年7月4日）。

裹身的衣服 象徵實施民主主義的羅馬共和國。

象徵美國的獨立

　　自由女神像是新古典主義作品。當時法國很流行雕刻神話中的各種神像，自由女神像是從羅馬神話中自由的化身——自主神獲得啟發雕刻而成，象徵美國的獨立，雕刻家巴托爾迪是以自己的母親為範本設計。

　　自由女神像豎立在自由島上，就在移民們乘船渡海登陸的港口附近，原本的名稱是「自由光耀寰宇（Liberty Enlightening the World）」，剛完工時手中的火炬也起到了燈塔的作用。

鉚釘

是接合薄板時使用的小零件，雖然模樣和釘子很像，但接合的方式不同。先在兩片鋼板上打孔，放入鉚釘後，將直徑較小的一端壓扁，就能將兩片鋼板接合在一起，一旦接合後就很難再拆解。鉚釘耐震，因此經常用在鋼骨結構物、橋梁、船舶、機械。艾菲爾鐵塔和自由女神像也是用鉚釘將金屬接合在一起。

紐約

美國

正義女神，朱斯提提亞

神話中有很多女神，各有不同的特徵、作用和個性。雖然是神話中的假想存在，但在現實中也可以遇見女神。尼姬（Nike）是希臘

朱斯提提亞

神話裡的勝利女神，體育用品「Nike」的品牌名稱和標誌就是取自尼姬。繆思是希臘神話中掌管音樂和詩歌的九位女神，近來給藝術家帶來靈感的人就被稱為繆思。羅馬神話中的正義女神朱斯提提亞，在與法院相關的內容時常看得到，她蒙著眼睛，兩手各拿著天秤和寶劍，象徵公正的判決。

艾菲爾鐵塔所在國──法國為了紀念美國獨立100周年送給美國的禮物

自由女神像與艾菲爾鐵塔關係匪淺，自由女神像內部的鋼骨結構就是設計艾菲爾鐵塔的古斯塔夫·艾菲爾設計。當時最大的問題就是如何接合沉重的金屬板，製作出一個空心結構，而且還要堅固異常，耐得起風吹雨打。為了達到穩固的目的，雕刻家巴托爾迪將內部鋼骨結構交由艾菲爾設計。

鋼骨外的銅板是用鉚釘接合，女神像總高46公尺（包含底座則有93公尺高），重225公噸。銅板厚度只有2.37公釐，運往美國的時候，因為體積太大，分割成350塊運送。自由女神像原本是黃銅色，但因為銅板氧化變成了青綠色。

銅的氧化

金屬遇到氧氣就會生鏽，譬如鐵氧化就會產生紅鏽。銅和鐵不一樣，會變成青綠色。銅與氧結合後會產生紅色的鏽，鏽遇到更多的氧氣就會變成黑色，然而一旦接觸氣中的硫酸，又會變成青綠色。位於首爾汝矣島的國會議事堂屋頂原本也是黃銅色，後來生鏽了才變成青綠色。

比薩斜塔

義大利

Torre di Pisa

1372年完工　**設計** | 博南諾・皮薩諾

無論大樹或建築物，地下部分要深，才能穩固向上

樹木靠著往土地扎根來支撐樹身，根要夠深才能長成大樹。朝鮮時代初期世宗29年（西元1447年）刊印的《龍飛御天歌》是第一本用《訓民正音》寫的書，內容中有「樹大根深不受強風動搖」的字句，用樹根來比喻傳統的珍貴。

自古以來，樹根就被視為重要的基礎，不過有些樹木卻是以向兩旁伸展的方式取代向下扎根來維持樹身的穩定。無論如何，要想穩穩地立定，就必須往下牢牢地扎根。

建築物的地基也同樣重要，地基是在建築物的最下面支撐和固定建築物的部分。地基不牢固的話，建築物就會傾斜或下沉，嚴重的時候還會倒塌。隨著高層建築物的增加，地基變得尤為重要。蓋得愈高，地基就要打得愈牢固，地下的部分也必須愈深。

● 比薩斜塔
托斯卡納

義大利

比薩斜塔是一座展現地基重要性的建築物

比薩斜塔目前呈5.5度的傾斜，「斜塔」顧名思義就是「傾斜的塔」，但建塔之初並沒有故意要造得斜斜的。這座塔在200年期間歷經三次整建，1173年到1178年第一次施工期間，在建造到第三層時，地基下沉，開始傾斜。後來因為靠加固工程也沒能扶正，只好在傾斜的狀態下完工。比薩斜塔高55.8公尺、直徑19.6公尺，共8層，重1萬4500公噸。這麼巨大又沉重的建築物，地基竟然只深入地下3公尺而已。

雖然建在鬆軟的土地上造成一側傾斜，但也因此沒有受到地震的損害

比薩斜塔所在的土地是沖積土，沖積土是泥土或沙粒被水沖下來在低窪地區形成的土壤。因為含有大量有機物質，而且粒子很小，造成土地鬆軟，不適合在上面建造建築物。

比薩斜塔在完工後繼續傾斜，為了讓塔筆直豎立，曾經多次進行加固工程，直到二十世紀末才有了成效。目前傾斜度停留在距離鉛垂線5.4公尺的狀態。雖然因為建在鬆軟的土地上一側下沉才造成傾斜，但矛盾的是，因為土地鬆軟，所以地震發生時沒有受到任何損害。即使經歷了至少四次的地震，都被鬆軟的土地吸收掉震動的衝擊。

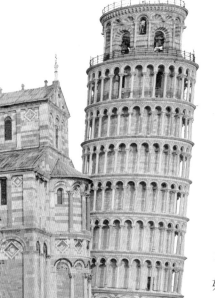

比薩斜塔沒有倒塌是因為重心所在

重心是維持物體平衡的支撐點，你一定玩過把書放在手指上的遊戲吧，當書保持平衡不會掉落時，手指頭支撐的部位就是重心所在。重心低，才能立得穩，當一個長方形箱子被豎起來放的時候，因為重心高就很容易翻倒。但如果水平放置的話，重心變低，就不容易倒下來。比薩斜塔的重心在底部內側，傾斜角度如果超過大概7度的話，就會因為重心脫離底部而增加倒塌的風險。

Haliade-X
離岸風機

Haliade-X　　2021年　**設計**│通用電氣公司

美國

預定設置在東海岸，或英國多格灘等多個地點

美國

陽光、地熱、海浪和風等自然能源，可以無限期使用，也不會造成汙染

這是一個環保時代，一場維持地球乾淨的運動正在世界各地積極展開。過去人類為了發展經濟而破壞了地球環境，樹木消失，河流、海洋和空氣變得愈來愈髒，不會腐爛的垃圾覆蓋了地球表面。地球的資源正慢慢地枯竭，後知後覺的人類這才開始努力保護地球環境，以便留給後代一個乾淨的地球。幸好大自然提供了人類不會造成汙染的能源，可以無限期使用陽光、地熱、海浪和風等自然能源，而實際使用能源的方法就要靠人類自己開發。

風力發電機就是一個巨型風車

最近很常能見到風力發電廠，去到自然觀光景點，也可能會看見在山上或海上好幾個外型像風車的風力發電機成排矗立的景象。風力是近年來新興的一種發電方式，利用風的力量來產生電力。大家一定都自己做過風車來玩，只要拿著風車跑或站在風吹來的地方，風車的葉片就會轉動。風力發電機就是一個巨型風車，葉片轉動時會帶動渦輪旋轉，產生電力。

Haliade-X © kees torn

世界上最大的風力發電機——Haliade-X

風機葉片愈大，發電量愈多。直徑大兩倍的話，受風面積就會大四倍。如果發電機製造成本不超過四倍，那麼加大直徑反而有利於大量發電。葉片直徑變大，發電機高度也隨之增高，由於風力在高處會增強，直徑變大就能承受更強的風力。

Haliade-X葉片長107公尺，加上轉子（rotor），總直徑達220公尺，安裝高度可以達到距離海平面260公尺。裝置容量根據風力強度分為12、13、14MW。12MW容量發電機一年發電量為67GWh，可供1萬6000多戶家庭使用。風機尺寸持續增大，丹麥風機大廠維斯塔斯（Vestas）正在開發直徑236公尺的風力發電機。

風機為什麼是三葉

因為三葉時的效率最高，四葉的話，會因為重量造成效率下降。由於一個葉片就重達數十公噸，葉片多了會變重，風勢大時，風機塔筒的支撐力會減弱，很容易斷裂。雖然也可以使用二葉，但三葉的穩定性比較高。

風機是很高大的構造物，立起來不容易，零件搬運也很困難

風機安裝地區不固定，因為零件都是一體成形的大件物品，只能將成品搬運到現場，再組裝起來。光是葉片就有數十公尺長，利用車輛搬運時在道路上會受到很多限制。只能先調查沒有障礙物的路線，根據需要有時也會臨時拆除路燈或交通號誌。

為什麼高處的風力更強

高層公寓的高樓層或山上的風，會比地面上更強。造成風力變強的因素很多，但地表的摩擦力會對風力產生很大的影響。現代社會裡，包括建築物在內的構造物很多，風吹時會受到很多的阻礙。像大樓、高層公寓的高樓層、山頂上或海上等障礙物較少的地方，風力就很強。

- - - - - - - - - - - -

電量單位

在電力發電上使用「W」（瓦特，簡稱瓦）這個單詞，「瓦」指的是單位時間內產生的電量。1MW（百萬瓦）＝1,000kW（千瓦）＝1,000,000W。1MW的電量可供應大約400～500戶家庭的用電。

世界各地的雕像

雕刻與建築看起來相似卻不一樣

雕刻是指立體的藝術作品，建築則指建築物的設計或建造。雕刻和建築雖然都屬於藝術的範疇，但雕刻是原封不動重現某個對象的工作，而建築則是抽象的造型，還有建築物內部擁有空間這一點也不一樣。要說兩者有什麼相似的地方，那就是無論是雕刻，還是建築都是大型結構體，都經常成為一個地區的地標。大型雕像在形成環境的作用上，重要性不亞於建築物。

美國

拉什莫爾山總統頭像

這是位於美國中西部南達科他州黑衫山腳下的一座巨型雕像，雕刻了美國四位總統的頭像，從頭頂到下顎長18公尺。光是鼻長就有6公尺、眼睛有3公尺，由此可見有多麼巨大。拉什莫爾山是高達1745公尺的高山，山巔的總統頭像即使在距離100公里外的地方都能清楚地看到。四位總統從左到右分別是喬治・華盛頓、湯瑪斯・傑佛遜、亞伯拉罕・林肯和狄奧多・羅斯福，都是為美國增添光彩的偉人。雕像的創意來自歷史學家多恩・羅賓遜，雕刻工作則是由雕刻家古松・勃格蘭姆和400位民工負責的。因為當時還沒有鑿山的技術，因此民工們只能吊掛在繩索上用釘子和錘子雕刻，僅僅是雕刻作業就花了14年的時間。

獅身人面像

提起金字塔，就不能不說到獅身人面像。獅身人面像又稱為斯芬克斯（Sphinx），象徵法老的權力，是獅子身體上長著人頭的想像中的動物。傳聞中斯芬克斯會向路過的人提出問題，如果答不出來就會被吃掉。獅身人面像是雕琢巨石而成，長73公尺、高22公尺、臉寬4公尺，是地球上最大的雕像。獅身人面像的鼻子已經消失，至於是遭誰破壞，流傳有各種不同的說法。

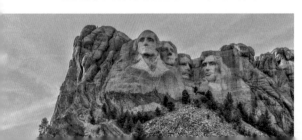

樂山大佛

削鑿山腳雕刻而成的樂山大佛，最早是在西元713年唐玄宗開元元年由僧人海通和尚主持修建。海通生前未能完成，之後由佛教信徒韋皋接手完成，歷時將近90年。這座大佛高71公尺、寬28公尺，是世界最高的佛像。初期有13層樓高的木造樓閣保護佛像，到了明朝末期樓閣被燒毀殆盡。

樂山大佛位於岷江、青衣江、大渡河三江與峨嵋山、凌雲山、烏龍山交匯之處，交通雖然便利，一旦遇到洪水來襲，江水上漲，就會接連發生事故。據說，樂山大佛就是想憑藉佛教的力量阻止憾事的發生才興建。

中國

埃及

印度

團結雕像

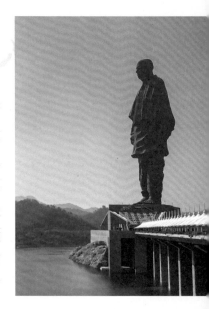

位於印度古加拉特邦的帕特爾銅像，是為了紀念印度獨立運動家薩達爾‧瓦拉巴伊‧帕特爾（1875～1950）而建造，也是世界上最大的雕像。印度前副總理帕特爾與甘地一起從事獨立運動，在獨立政府中擔任過副總理和內務部長。當時的印度分裂成好幾個勢力，在團結這些勢力的過程中，帕特爾發揮了很大的力量，因此銅像稱作「團結雕像」。這座銅像高182公尺，如果連底座算在內的話，則高達240公尺。2013年帕特爾138歲冥誕時開始動工，到2018年143歲冥誕時才完成。

第6章

超越想像的
奇特建築物

建築物的造型可以自由設計嗎？一想到打地基，搭建支柱，
外牆施工的過程，就覺得不太可能脫離一定的框架。然而，
世界各地有許許多多的建築物打破了這種先入為主的觀念。
這些建築物外觀奇特，就像用黏土隨意塑形一樣，超乎想像
的新穎創意讓人忍不住懷疑這真的是一棟建築物嗎？
想像汽車汽缸、捧著書的雙手、雙人起舞的模樣、覆蓋在地
面上的低矮蘑菇、外星生物、鐵原子結構、竹子模樣的建築
物，似乎很難在腦海裡勾勒出具體的形象。但是建築的世界
裡無奇不有，即使不是被譽為世界奇蹟的古代建築物，現代
也有許多奇特的建築物令人嘆為觀止。自由發揮想像力不僅
是建築物令人讚嘆的特性，也是一大魅力。

**Bosco
Verticale**

Selfridges

**Dancing
House**

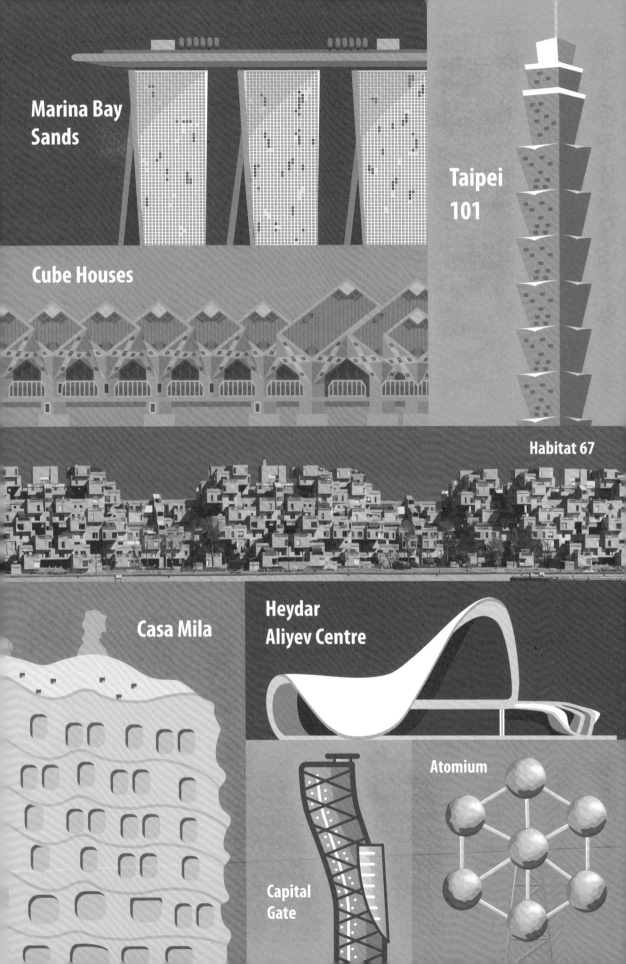

Marina Bay Sands

Taipei 101

Cube Houses

Habitat 67

Casa Mila

Heydar Aliyev Centre

Capital Gate

Atomium

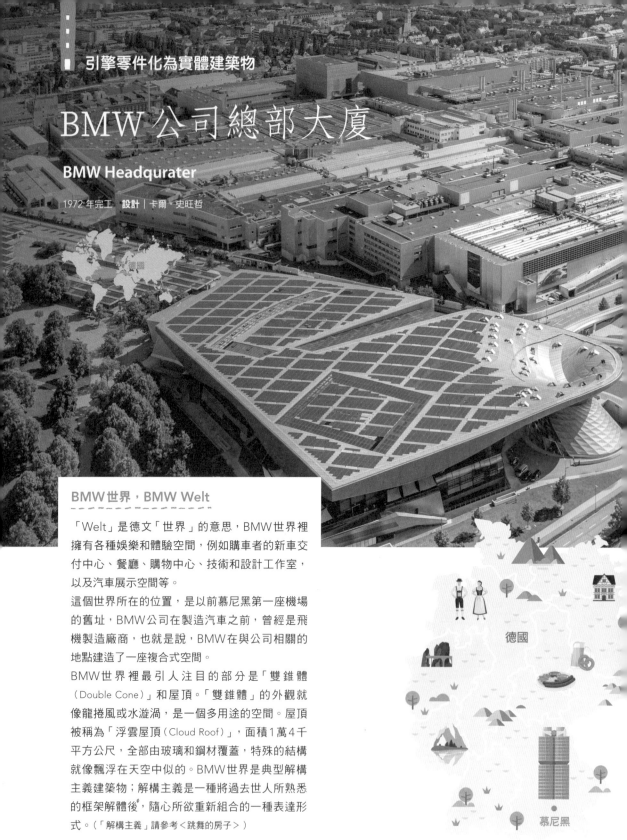

引擎零件化為實體建築物
BMW 公司總部大廈
BMW Headqurater

1972 年完工　**設計**｜卡爾・史旺哲

德國

BMW世界，BMW Welt

「Welt」是德文「世界」的意思，BMW世界裡擁有各種娛樂和體驗空間，例如購車者的新車交付中心、餐廳、購物中心、技術和設計工作室，以及汽車展示空間等。

這個世界所在的位置，是以前慕尼黑第一座機場的舊址，BMW公司在製造汽車之前，曾經是飛機製造廠商，也就是說，BMW在與公司相關的地點建造了一座複合式空間。

BMW世界裡最引人注目的部分是「雙錐體（Double Cone）」和屋頂。「雙錐體」的外觀就像龍捲風或水漩渦，是一個多用途的空間。屋頂被稱為「浮雲屋頂（Cloud Roof）」，面積1萬4千平方公尺，全部由玻璃和鋼材覆蓋，特殊的結構就像飄浮在天空中似的。BMW世界是典型解構主義建築物；解構主義是一種將過去世人所熟悉的框架解體後，隨心所欲重新組合的一種表達形式。（「解構主義」請參考〈跳舞的房子〉）

德國

慕尼黑

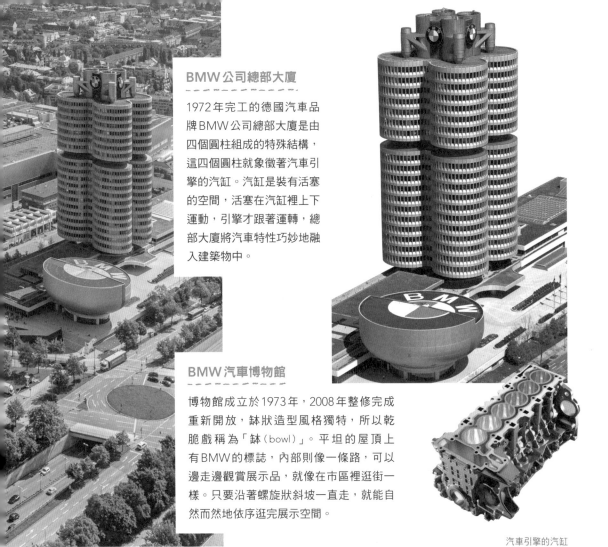

BMW 公司總部大廈

1972 年完工的德國汽車品牌 BMW 公司總部大廈是由四個圓柱組成的特殊結構，這四個圓柱就象徵著汽車引擎的汽缸。汽缸是裝有活塞的空間，活塞在汽缸裡上下運動，引擎才跟著運轉，總部大廈將汽車特性巧妙地融入建築物中。

BMW 汽車博物館

博物館成立於 1973 年，2008 年整修完成重新開放，缽狀造型風格獨特，所以乾脆戲稱為「缽（bowl）」。平坦的屋頂上有 BMW 的標誌，內部則像一條路，可以邊走邊觀賞展示品，就像在市區裡逛街一樣。只要沿著螺旋狀斜坡一直走，就能自然而然地依序逛完展示空間。

汽車引擎的汽缸

德國慕尼黑總部旁，工廠、博物館、BMW 世界齊聚一地

汽車在本質上是一種交通工具，但人們使用汽車的範圍卻是無止境。有的人將汽車視為收藏品，有的人則當成是休閒生活的工具，也有人拿汽車作為生產裝置，或者作為體育競技的對象。汽車公司會提供各種體驗空間，讓人們可以通過不同的方式體驗汽車的多樣化功能。各家汽車公司打造了多功能文化空間，為汽車愛好者或對汽車有興趣的人，以及單純找樂子的普通人提供有趣的體驗。

BMW 公司將汽車相關設施集中在一個地方，德國慕尼黑總部旁，工廠、博物館和 BMW 世界齊聚一地。除了造型像汽缸的總部之外，博物館和 BMW 世界也以獨樹一幟的造型吸引人們的視線。

蓋澤爾圖書館

美國

Geisel Library

1970年完工　**設計**｜威廉·佩雷拉

蓋澤爾圖書館的名稱取自作家西奧多·蓋澤爾

　　美國加州聖地牙哥大學圖書館以其將雙手托書的模樣形象化的獨特造型，成為一大特點。圖書館看起來也像枝葉茂盛的大樹，除了指示牌上寫著「這裡的東西比眼睛看到的還要多」之外，建築物的柱子下方還畫了類似樹根向外伸展的圖畫，表示這裡就像是以知識為養分、成長茁壯的大樹一般。

　　圖書館原本的名稱很普通，就稱為中央圖書館，1993年圖書館進行維修工程時，美國作家西奧多·蘇斯·蓋澤爾（1904～1991）捐贈了許多書籍和贊助金。

美國

加州

大學圖書館

大學裡最重要的建築物非圖書館莫屬。因為創辦大學最大目的就是學術研究，而圖書館裡包括書籍在內有許多可以獲得知識的資料，學生們得以在圖書館裡一邊用功一邊學習。由於圖書館是重要的建築物，所以大多數位於大學校園的中心位置。圖書館作為大學象徵性的建築物，通常都建造得又大又時尚，即使在世界著名建築的目錄中，大學圖書館也向來名列其中。

粗野主義（Brutalism）

這是在 1950 ～ 1960 年代由英國開始擴散到全世界的一種建築趨勢，名稱源自法文表示「清水混凝土」之意的「béton brut」，也帶有獸性、粗暴和殘酷的意思。其特徵是將材料的質感直接暴露在外，或者是將原本應該設置在隱密處的功能性設備不加掩飾地暴露出來。有許多建築物因為混凝土外露，看起來就像要塞一般。

以筆名「蘇斯博士」聞名的蓋澤爾創作了許多童話繪本，被稱為「二十世紀安徒生」，因此圖書館便於 1995 年以作家之名更名為「蓋澤爾圖書館」。

由 16 根柱子支撐的八層建築物

上面是 4 ～ 8 樓，下面是寬廣的 1、2 樓，3 樓空無一物，沒有任何設施。建築風格採用粗野主義，由於結構獨特，蓋澤爾圖書館不僅成為聖地牙哥大學，也成為聖地牙哥地區的象徵，電影《全面啟動》中就出現了仿照這座圖書館的建築物。自從出了名之後，也開始受到關注，因此出現「書太重，大樓正在下沉中」、「書籍重量計算錯誤，所以沒蓋三樓」等各種謠言。

跳舞的房子

捷克

Dancing House　　　　　　　　1996年完工　**設計**｜弗拉多・米盧尼克、法蘭克・蓋瑞

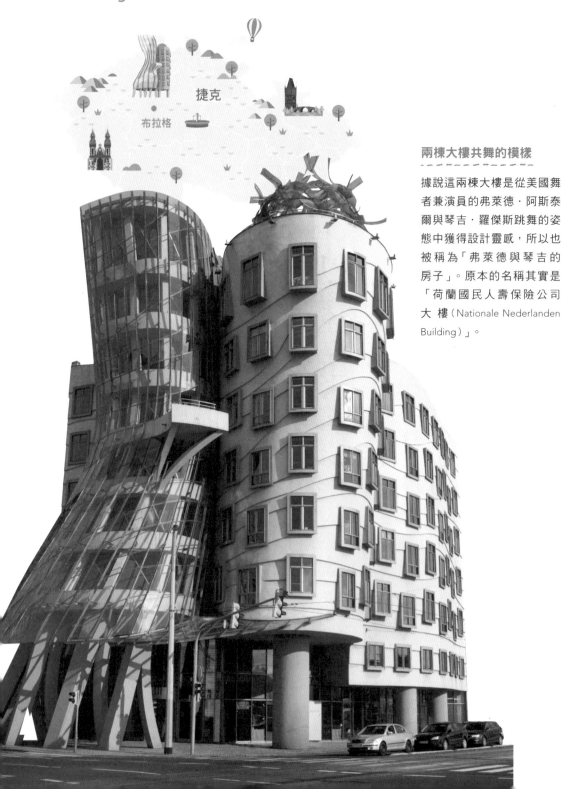

捷克

布拉格

兩棟大樓共舞的模樣

據說這兩棟大樓是從美國舞者兼演員的弗萊德・阿斯泰爾與琴吉・羅傑斯跳舞的姿態中獲得設計靈感，所以也被稱為「弗萊德與琴吉的房子」。原本的名稱其實是「荷蘭國民人壽保險公司大樓（Nationale Nederlanden Building）」。

就建在二次大戰期間被轟炸摧毀的建築物舊址

雖然將兩人充滿活力的歡樂舞姿表現在建築物上，但建築背景卻不那麼開朗。捷克在二十世紀曾受到德國和前蘇聯的統治，原本是社會主義國家的捷克，在二次大戰進入尾聲之際布拉格遭到美軍砲轟，建築物被摧毀殆盡。跳舞的房子就位於劇作家瓦茨拉夫·哈維爾及其家人擁有的一棟建築物舊址上。

對於這棟被棄置了將近50年之久的殘破建築物，弗拉多·米盧尼克和瓦茨拉夫·哈維爾一起有了重整該處的構想方案。瓦茨拉夫·哈維爾在成為捷克共和國總統之後，捷克重新找回了自由，重整方案也得以進行。弗拉多·米盧尼克和建築家法蘭克·蓋瑞一起建造了跳舞的房子，但剛完工時備受爭議，因為布拉格到處都是巴洛克、哥德、新藝術風格的建築物，跳舞的房子十足的現代感顯得突兀，所以被指責和城市氣氛格格不入，甚至被嘲笑像一個「被捏扁的可樂罐子」。

採用解構主義自由風格建造的建築物

解構主義是一種脫離傳統建築模式，以異想天開的方式將建築物建造成奇特模樣的建築風格。解構主義建築物的外觀都很怪異，不是扭曲就是皺成一團。

跳舞的房子是捷克的自由象徵，這個特點和解構主義完美吻合。兩棟大樓的建材也完全不一樣，一棟是玻璃，一棟是混凝土，看起來是兩棟，其實是相連在一起的一棟建築物。玻璃大樓的結構是側邊凹陷，像是女人的腰，這是為了確保周圍建築物的日照權才如此設計。網狀鋼結構配上透明玻璃的部分，就像女人的裙子，模樣就類似十九世紀中葉女性為了讓禮服

> **解構主義**
> 解構主義建築物追求的是擺脫穩固型態的新樣式，不受對稱、規則排列等特定風格的束縛，呈現出與以往建築不同的不規則外觀。解構主義建築物在世界各地隨處可見，例如西雅圖中央圖書館、柏林猶太博物館、安特衛普港口大樓和丹佛美術館等。

或裙子蓬鬆起來使用的裙襯。中間突出來的露台，就像男舞者托住女舞者腰部的手。混凝土大樓的窗戶高度各不相同，就像波浪起伏一樣，和大樓前的滾滾江水相輝映。

濱海灣金沙酒店

Marina Bay Sands

2010年完工　**設計**｜摩西・薩夫迪

新加坡

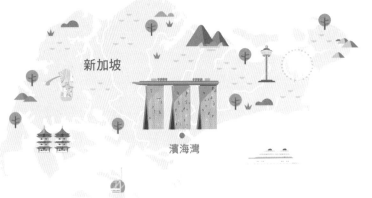

新加坡

濱海灣

被公認為現代建築物中最難建造的大樓

這棟建築物裡有酒店和會議中心，用途沒什麼特別之處，但造型十分獨特。如同三胞胎似地並排在一起的人字形大樓頂端，托著一座船形構造物。這樣造型特殊的建築物不是只有一棟，而是一次就出現三棟。設計當時有14家工程公司表示願意承建，最後符合條件的公司只有韓國的雙龍工程建設公司。

每棟大樓從側面看都呈人字形

設計這座建築物的摩西・薩夫迪說，大樓人字形的外觀是從兩張卡片相抵的模樣中得到啟發的。東側大樓會在23層，也就是地上70公尺處與主樓合而為一。東側大樓的傾斜角度最大為52度，傾斜程度是比薩斜塔的10倍。從傾斜度來看，應該早在蓋到8層的時候就崩塌了才對，沒想到竟然成功地蓋到了23層，這是因為採取在混凝土牆內側拉緊鋼纜支撐構造物的方法，工程才得以成功，也就是以鋼纜固定才不至於塌下來。

在55層樓200公尺高處，有一座船形空中花園

　　這座空中花園全長340公尺、寬37公尺、高16公尺，面積則有兩個足球場大，重量達6萬公噸。這座空中花園不是用來裝飾的，而是一個活動空間，裡面有三座游泳池、餐廳、水療中心和觀景台。尤其是末端70公尺的部分就像懸臂（cantilever）一樣伸出大樓之外。這座空中花園是先在地面上製造好，拆卸後再吊上去組裝，將沉重的空中花園吊掛上去的過程也是困難重重。因為建築物下方分為兩棟，其中一棟彎曲，無法正常承重的危險性很大，因此採取將彎曲大樓所承受的重量轉嫁到旁邊大樓的方式來解決承重問題。（「懸臂」請參考〈曼谷大京都大廈〉）

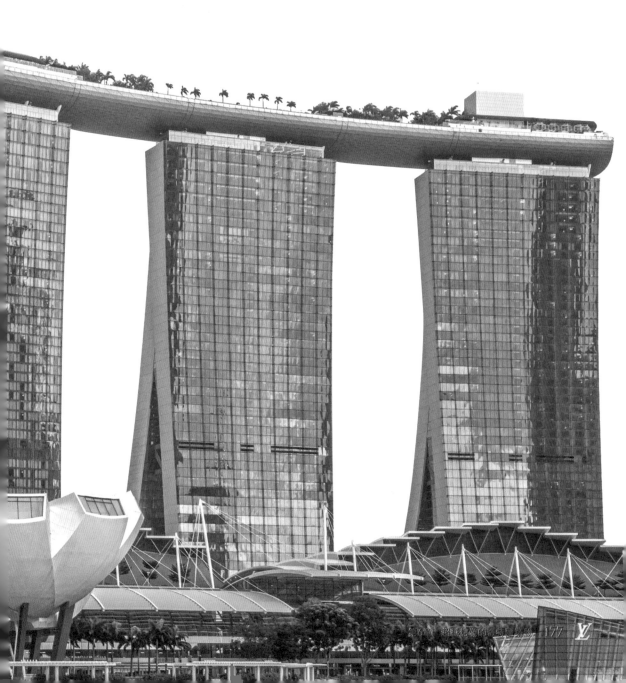

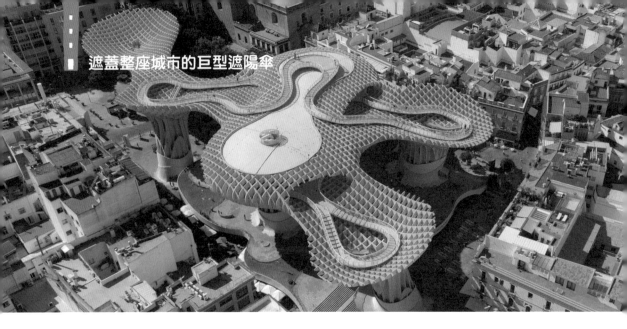

都市陽傘

西班牙

Metropol Parasol

2011 年完工　**設計** | 于爾根 · 邁耶 · 赫爾曼

遮蓋整座城市的巨型遮陽傘

　　外觀和普通遮陽傘不一樣，但遮擋的用途和遮陽傘大同小異。都市陽傘是遮蓋道成肉身廣場（La Encarnación）的一頂巨型木造構造物，尺寸為長150公尺、寬75公尺、高28公尺，由六頂遮陽傘連接而成，看起來就像一個從地上冒出來的蘑菇，當地居民戲稱為「道成肉身廣場的蘑菇」。

　　都市陽傘雖然造型別具一格，但主要使用木材建造，散發出自然的風情，與周圍老城區相映成趣。都市陽傘將塞維亞中世紀教堂的尖塔、教堂內部柱子和無花果樹反映在設計上，盡可能地契合傳統要素。木結構是使用另行開發的薄木板建材建造而成的，為了抵抗西班牙熾熱的

聚氨酯

聚氨酯和橡膠一樣具有彈性，同時具有塑膠不易磨損，又便於加工的特性，因此使用範圍很廣，時常塗抹在建築物表面以防漏水，或者作為隔熱材料以免熱氣流失。還有一種聚氨酯衣料，是在纖維裡面混合聚氨酯，伸縮性強，會隨著身體的動作拉伸，穿起來非常舒適。

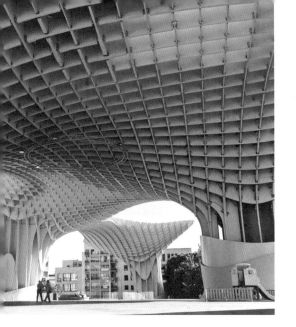

建築和文化遺產

建造建築物的時候必須挖地打地基，土地一挖開，有時就會發現文化遺產。在韓國，一旦發現文化遺產就會立即停工。埋在地底下的文化遺產以保持原狀為原則，只有必要的情況下才會挖掘。首爾的公平城市遺址展示館是展示首爾巷弄和建築遺址的地方，這裡是開發商在建造大樓時挖掘到的文化遺產，所以原地保存在大樓裡。

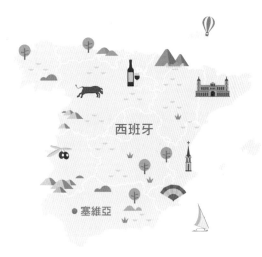

陽光和雨水，表層還塗了聚氨酯。整個結構由3400片薄木板在半空中以波浪狀的方式連結在一起，看起來就像一塊布，令人不由得想起塞維亞的主要產業——紡織業。整座建築物只有六根支柱，這是為了保護地底下的古代文物而將柱子數量減到最少的結果，其中只有兩根柱子矗立在遺址內。

不僅保護遺址，還成為世界級旅遊勝地，是公認的城市開發典範

1990年代塞維亞在進行改善老城區環境的工程時，挖掘出古羅馬文物。為了重新整建舉辦了國際設計大賽，都市陽傘就此脫穎而出。這裡有地下博物館展示挖掘出土的文物，一樓是原先計劃開發的市場，二樓是可以舉辦各種項目的活動空間，屋頂的散步小徑可以眺望周圍城市景觀。都市陽傘被公認為在保護遺址的同時，也開放給市民使用的最佳典範。原本只是攤商空間的道成肉身廣場，自從都市陽傘進駐之後，不僅成為塞維亞的地標，還搖身一變成了世界級觀光景點。

與植物共存的房子

垂直森林

Bosco Verticale

2014 年完工　**設計**｜斯特凡諾・博埃里

義大利

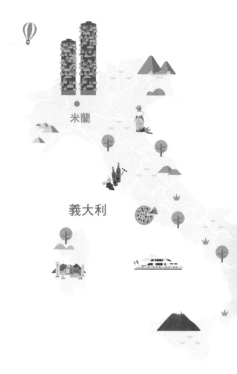

米蘭

義大利

「垂直森林」的意思

　　以人和鳥共居的樹屋為目標，在摩天大樓裡種樹，將整棟大樓裝飾得如同一座森林。設計這棟建築物的斯特凡諾・博埃里從被常春藤包圍的傳統義大利塔樓中得到靈感。

　　在高80公尺和112公尺的兩棟大樓內種植了800棵樹，大樓表面則有1萬1千多株地被植物和5千多株灌木。從規模上來看的話，就等於移栽了3萬平方公尺面積的森林。大樓外部錯落有致的露台可供樹木筆直生長到3個樓層以上，交錯突出的露台形成了大樓獨特的風貌。大樓外牆也使用漆上了樹皮顏色的材料覆蓋，整棟建築物看起來就像一棵大樹。

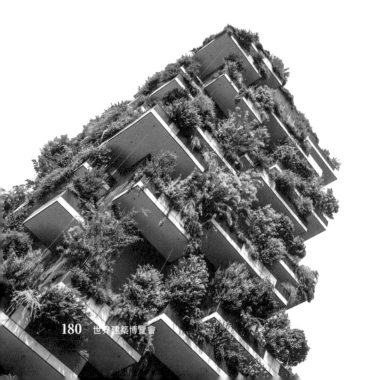

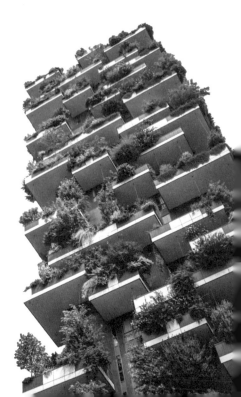

垂直森林是一個生態系統，有1600多種昆蟲和植物

垂直森林中種植的樹木和植物實實在在地發揮著過濾汙染物質、降低噪音、調節大樓室內溫度濕度、減少能源使用的作用。

想種樹，要仔細挑選，如果種了一棵滿是蟲子或長得太茂盛的樹，反而會破壞居住環境，而且也不能太常澆水或修剪。垂直森林在建造之初，生態學家就已經針對樹木種類、種植範圍、色澤型態等方面研究了三年才提出計畫。

社區裡有景觀維護專家，從專業角度確認植物的狀態，決定是否該移除或更換。水和土壤管理則由中央管理辦公室遠端遙控，將大樓廢水和雨水淨化後循環使用。電力方面則利用太陽能、風能和光電池（photovoltaic cell）。垂直森林形成了一個生態系統，是1600多種昆蟲和植物生存的家園。

從大樓森林到森林大樓

「大樓森林」一詞源於城市中大樓密集看起來就像一片森林的情況，不同於對環境有正面影響的森林，大樓森林是環境的公敵，不僅排放汙水使城市變得荒蕪，而且人和車大量湧入，也使環境變得很複雜。那麼如果將「大樓森林」打造成「森林大樓」呢？當一座充滿綠意的大樓走進城市，環境問題想必能獲得解決。

包括首都圈在內的大城市，因為有許多汽車和建築物，而且人口密度高，導致環境很複雜。再加上經常發生霧霾，威脅市民的健康。如果有類似垂直森林這樣的大樓，一定有助於改善居住環境。韓國有很多高層公寓，考慮到高層公寓難以接觸外面大自然的特性，一般都會在家裡栽種許多植物，只是型態上不同而已，其實已經大量嘗試在建築物裡種植植物。如果哪一天擁有了類似垂直森林這樣的建築物，一定很快就會習慣和適應。

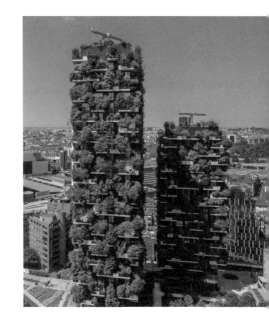

塞爾福里奇百貨公司

Selfridges

英國

2003年完工　**設計**｜未來系統公司

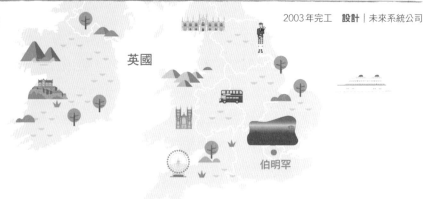

英國

伯明罕

外牆鱗狀物其實是鋁碟

塞爾福里奇百貨公司看起來就像一個有生命的物體，造型奇特，讓人摸不清真面目。從正面看，模樣就像一個獨眼怪物；但因為通道開在中間，乍看之下也像一個張開觸鬚的外星生物。從側面看，因為被拉長了，看起來就像一艘太空船。從全封閉型態來看的話，又會讓人聯想到方舟。銀色的鱗片感覺又像閃亮亮的蛇身或扭曲蠕動的海中生物一般，任由觀眾發揮無止境的想像力。

外牆鱗狀物其實是鋁碟，總共拼貼了約1萬5千多片。塞爾福里奇百貨公司這種風格獨特的造型，設計靈感來自帕科‧拉巴納品牌的Sequin系列亮片禮服，「Sequin」的意思就是閃閃發光的小亮片。

© Bs0u10e0

塞爾福里奇是遍布英國各地的
百貨公司品牌

伯明罕塞爾福里奇百貨公司在2003年開業當時深受歡迎，吸引了3千萬人到訪，據說是其獨特的外觀所帶來的效應。從此以後，每年都吸引了超過3千萬名觀光客到此一遊，與倫敦眼、大笨鐘並稱英國三大地標。即使塞爾福里奇百貨公司並非傳統文化資產，但它卻是一棟留下寶貴教訓的大樓，告訴後人現代建築物也能發揮振興城市的作用。

> **鋁碟（Aluminum disc）**
>
> 鋁是一種輕巧堅硬的金屬，易於加工也耐腐蝕，而且外型美觀，常作為建材使用。鋁金屬不會生鏽，與空氣接觸的鋁表面會形成一層薄膜，防止其生鏽；碟則指圓形的板狀物。想以獨特方式裝飾建築物外牆的時候，經常會用到鋁碟。

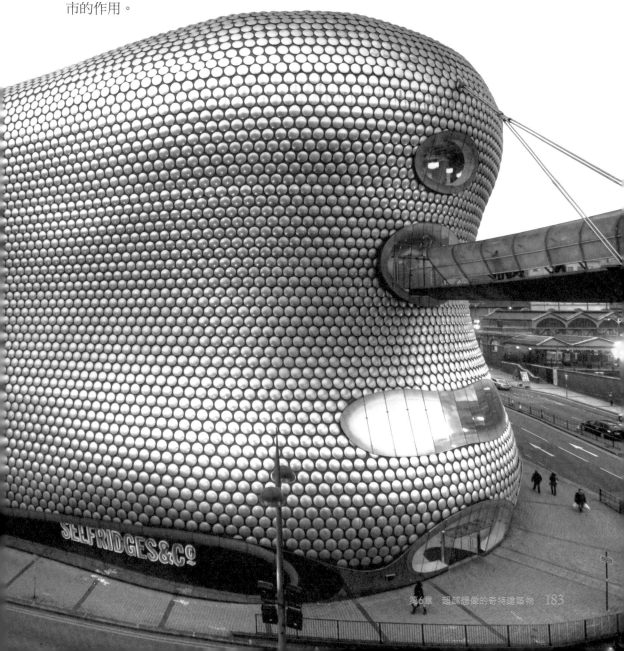

SELFRIDGES&Cº

用建築物表現的鐵原子結構

原子球塔

Atomium

1958 年完工
設計｜安德烈・波拉克
讓・波拉克
安德烈・沃特凱恩

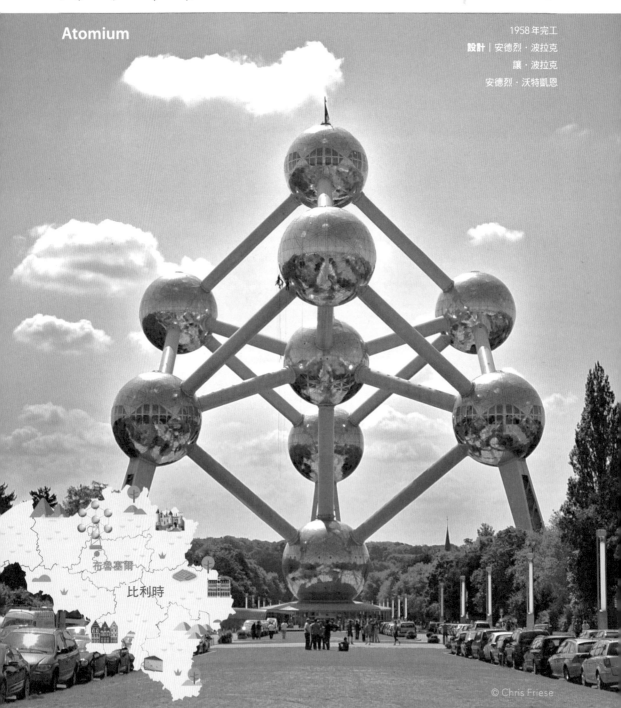

布魯塞爾

比利時

© Chris Friese

展現了1950年代比利時鋼鐵工業的卓越性

鐵是我們社會不可或缺的物質，舉凡房屋、建築物、橋梁、汽車、電子產品、機械等沒有不用到鐵的地方。鐵對建築物尤其重要，想為建築物架起堅固的筋骨時，就一定會用到鐵。那麼，如果用建築物來表現建築物中必不可少的鐵，會是什麼模樣呢？

原子球塔就是用建築物來表現鐵原子結構，再次提醒大家鐵的重要性。原子球塔是為了紀念二次大戰後在布魯塞爾首次舉辦的世界博覽會而建造的建築物。

這個高102公尺、重2400公噸的構造物，正好用來展現比利時的建築技術。它不是一個只有外型可看的構造物，內部還有活動空間，是貨真價實的建築物。室內有觀景台、餐廳、科學館、美術館等，可以利用樓梯、電扶梯、升降電梯移動。

原子球塔用建築物表現鐵原子結構

這是一個將鐵原子結構放大1650億倍的模型，由九個用鋼管連接的鋁合金球（目前為不鏽鋼）所組成，高102公尺。球的直徑為18公尺，用20支鋼管連接在一起。（「不鏽鋼」請參考＜華特‧迪士尼音樂廳＞）

這座立方體建築物由三個支架支撐，公認是一座穩定的建築物，這種結構無論上面有多重都能平均地分散力量。但是，萬一遊客們一窩蜂擁向圓形空間某一側的話，就有可能造成兩邊不對稱而出現問題，因此調整了出入人數。

土木工程之箭

除了原子球塔之外，博覽會上還有另一件令人印象深刻的構造物，稱為「土木工程之箭（La Flèche du Génie Civil）」。土木工程之箭為鋼筋混凝土構造物，80公尺長的尖形結構斜斜地指向天空，一端是固定的，另一端是浮在半空中的懸臂，每一面的鋼筋混凝土板厚度僅有4～12公分，顯現了土木工程的卓越性。原子球塔和土木工程之箭以對比型態展現比利時在實現均衡和平衡方面的卓越技術，可惜土木工程之箭於1970年因混凝土腐蝕而遭到拆除。

如紙般柔軟的曲線

阿利耶夫文化中心

亞塞拜然

Heydar Aliyev Centre

2013年完工　**設計** | 札哈 · 哈蒂

完全由曲線構成的多元功能文化空間

　　阿利耶夫文化中心是集結博物館、圖書館、會議中心和劇場等多元功能的文化空間。獨特的造型令人難以相信這是一棟建築物。完全由曲線構成的外觀，看起來非常柔軟纖細，給人一種這棟建築物不是用堅硬的材料，而是用紙建造而成的錯覺。外型看起來像帽子，也像太空船，還會讓人聯想到鱗片層層交疊的魚。

　　由於沒有任何對稱或成比例的部分，因此不會有人為造就的感覺，彷彿是地表隆起、彎折所形成的一般，自然地融入到風景裡去。再加上周圍沒有其他建築物，獨自聳立在廣場上就顯得更引人注目。

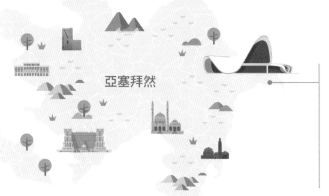

亞塞拜然

巴庫

曾經是前蘇聯成員的亞塞拜然，在1991年獨立之後就致力於首都巴庫的現代化，一心一意想擺脫共產主義國家蘇聯的嚴肅建築風貌，阿利耶夫文化中心也是配合這個目的建造。

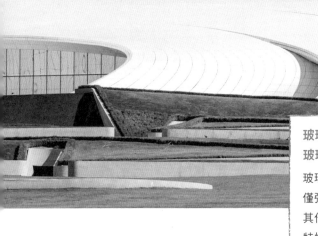

為了強化曲線結構，建築物外牆的材料主要使用了玻璃纖維強化混凝土和玻璃纖維強化塑膠。這兩種材料質地既堅硬又可以製作得很薄，非常適合作為外牆建材，而且容易加工，方便製作曲面造型。

阿利耶夫文化中心內部為了保有寬敞空間，沒有建造支柱。而為了在沒有柱子的情況下仍能支撐得起來，先打造好框架再製作出形狀，最後以白色材料覆蓋表面。

玻璃纖維強化混凝土（GFRC）和玻璃纖維強化塑膠（GFRP）

玻璃纖維是將玻璃像纖維一樣抽成細長的物質，不僅彈力十足，還能耐熱、耐藥。玻璃纖維具有強化其他物質的特性，加入混凝土中，除了維持堅固的特性之外，承受彎折或拉伸的力量也會變強。屬於塑膠類的樹脂也一樣，加入玻璃纖維之後，變得又輕又結實，還能抵抗衝擊。GFRC和GFRP都很容易加工，在塑造曲面時經常使用。

為什麼建築物大多是四方形

建築材料種類繁多，有石頭、玻璃、混凝土、鋼鐵、木頭等，但因為要建造得很堅固，又要確保工程上的安全，所以很難在造型上有所變化。建築物之所以大多是四方形，是因為這個結構可以保有最大限度的空間，而且造型最簡單。但是有一些建築師想跳脫這種清一色的樣式，追求新穎的造型，因此世界上便出現了各種造型獨特的建築物。然而新穎的造型不僅設計困難，費用也很可觀，不是那麼容易就能建造出來。不過，還是有許多建築師一直在努力建造充滿美感的建築物。

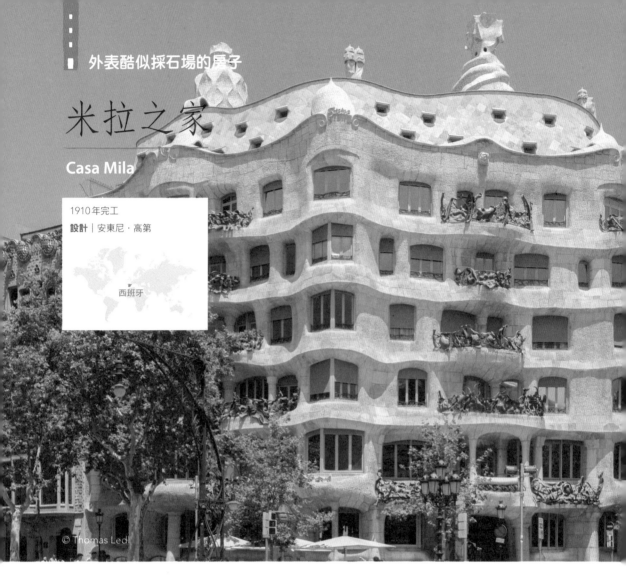

米拉之家

Casa Mila

1910年完工

設計｜安東尼・高第

西班牙

© Thomas Ledl

外觀很古典，卻是運用先進技術和理念的建築物

在米拉之家找不到一處端端正正的地方，象牙色的建築物表面由波浪形曲線所組成，藤蔓狀的鐵欄杆和樹葉形家具為室外和室內增添自然元素。外觀酷似鑿石建造的樣子，因此也被稱為「採石場」。據說，高第將這裡建造得如同巴塞隆納近郊名為「聖米克爾德爾菲（Sant Miquel del Fai）」岩石地帶的風景一樣。

米拉之家的外觀很古典，卻運用了先進技術和理念建造。將石頭固定在鋼骨結構上的方式，在當時算是最先進的工法。這裡還建造了歐洲第一個可以停放馬車的地下停車場，後來停車場被改造成車庫。

被聯合國教科文組織列為世界文化遺產的高第風格建築物

米拉之家是高第所設計的住宅，也是一棟其價值被聯合國教科文組織列為世界文化遺產的建築物。加泰隆尼亞語名稱是「Casa Milà」，也就是「米拉先生宅第」的意思，取自委託高第建造房屋的人——佩雷·米拉的名字。佩雷·米拉被高第建造的「巴特婁之家」所吸引，所以請他建造自己的房子。

由於有許多裝飾性元素和曲線，米拉之家有時也被歸類為新藝術風格。但它其實不屬於任何一種風格，而是高第自創的建築物。這棟府第完工的時候，建築家們讚不絕口，但一般民眾的反應卻不怎麼好，還因為其怪異的外觀而淪為笑柄。但是，當它的藝術價值受到肯定之後，成為巴塞隆納的代表性建築物之一。

安東尼·高第只建造了三棟家宅

安東尼·高第是一位天才建築家，他雖然留下了如奎爾公園、聖家堂等當代重要建築物，但也設計了家宅，數量不多，就只有卡佛之家、巴特婁之家和米拉之家三棟。這三棟家宅中米拉之家和巴特婁之家已被聯合國教科文組織列為世界文化遺產。（「安東尼·高第」請參考〈聖家堂〉）

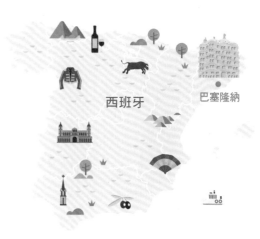

西班牙　巴塞隆納

露台上貌似外星人的雕像其實是煙囪和通風口

在米拉之家露台上的煙囪雕像，看起來很像外星人，所以有人說電影《星際大戰》裡的帝國軍頭盔就是模仿這模樣製作。在露台上也設置了一個可以遠眺聖家堂的位置，等於是同一位建築家的兩件作品隔著遙遠的距離相呼應。

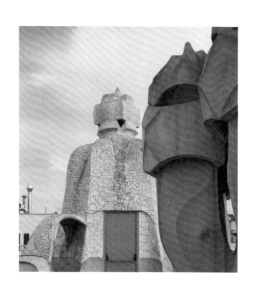

首都門

Capital Gate

2010年完工　**設計**｜英國RMJM公司

阿拉伯聯合大公國

阿布達比

阿拉伯聯合大公國

故意傾斜了18度

　　在筆直豎立也有可能會蓋歪的情況下，竟然有大樓從起造之初就故意歪歪地建造，那就是被稱為「現代版比薩斜塔」的首都門。位於阿拉伯聯合大公國阿布達比的首都門是一棟呈18度角傾斜的大樓。比薩斜塔在維修工程結束後只傾斜了4度左右，所以首都門的傾斜度是比薩斜塔的四倍多。和比薩斜塔不同的是，首都門到12層樓為止是筆直的，從13層樓開始每層各外突30～140公分。

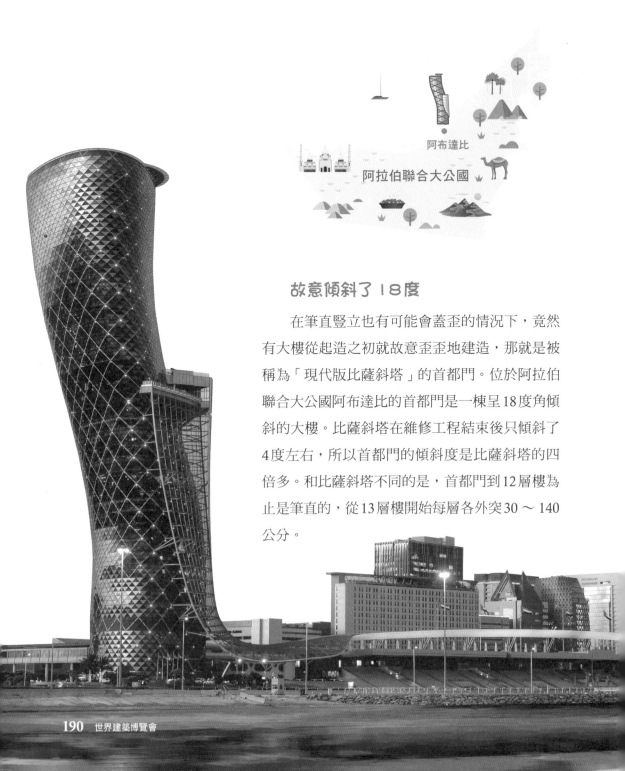

利用科學方法建造保持重心平穩

　　傾斜的建築物最怕地震和強風，也無法抵抗地球重力。首都門在傾斜的另一側分別打入490支厚達2公尺的樁柱，每支樁柱深入地下超過30公尺。建築物的東側有游泳池，注滿150萬公噸的水以平衡重心。為了設計傾斜結構，首都門使用BIM軟體（「BIM」請參考P27＜電腦的發展與建築技術的提升＞）設計出適合承重和立體造型的斜角式鋼骨結構。

刻意傾斜建造的建築物

　　按部就班建造出來的建築物不能有一點傾斜，但全世界卻有許多傾斜的建築物。雖然大多數的建築物都是筆直建造，但也有因為偷工減料或地基不穩而傾斜的例子，還有些像首都門一樣刻意傾斜建造的建築物。

歐洲門　位於西班牙馬德里的雙子大樓，兩棟建築物隔著馬路面對面向內傾斜，西班牙文名稱「Puerta de Europa」，就是「歐洲門戶」的意思。這座高114公尺的26層建築物，就以15度角的傾斜矗立著。

濱海灣金沙酒店　傾斜的一側倚靠著另一側的型態。（請參考＜濱海灣金沙酒店＞）

蒙特婁塔　坐落在加拿大蒙特婁市奧林匹克公園的蒙特婁塔也傾斜了45度。高175公尺的這座塔樓，以鋼索和體育場的頂蓋相連，頂層有一個觀景台。

斜角式鋼骨結構（diagrid）

斜角式鋼骨結構「diagrid」是結合「對角線」（diagonal）和網格（grid）的複合字。將金屬管等建材做成人字形堆疊起來，即使沒有支柱也能承受建築物的重量。由於安全性高，沒有支柱也能支撐很重的力量，可以有效地利用空間。建築物的外牆上會出現菱形圖案，看起來也很美觀。利用斜角式鋼骨結構可以建造立體式建築物，最適合建造愈往上愈薄或愈扭曲、愈傾斜等擺脫方形型態的建築物。

在建築過程中傾斜的比薩斜塔

彎腰駝背的姿勢不好，不管坐著還是站著，都要保持姿勢端正才有益健康。建築物也一樣，筆直矗立才不會倒塌。雖然有些建築物是因為沒有垂直對齊，在建造的過程中變得歪斜，但也有些是因為地基不穩定，建築物才慢慢傾斜。這類建築物中以義大利的比薩斜塔最有名，塔在建造的過程中開始傾斜，最後也只能就此完工。後來雖然幾次試圖矯正，但還是無法筆直矗立，反而因為傾斜狀態成為一大特點，被當成了傾斜建築物的代名詞。

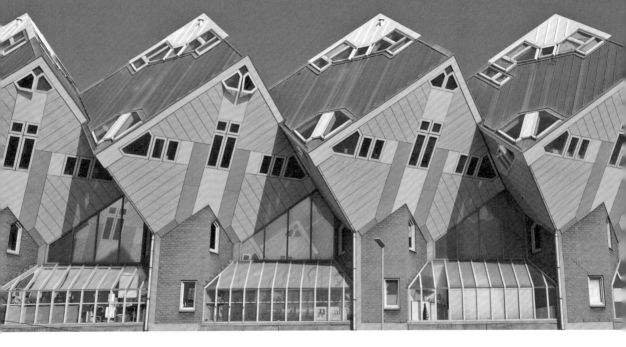

方塊屋

Cube Houses

荷蘭

1984 年完工　**設計**｜皮特‧布洛姆

外型大部分相似的集合式住宅

　　每個國家都有自己獨特的風貌，生活在其中的人可能沒感覺。例如在造訪韓國的遊客眼中這種特徵就很明顯。遊客們選出的韓國風貌之一就是高層公寓，在韓國的大城市裡有許多這類型住宅。除了韓國之外，像香港這種地少人稠的地區，也是以建造高層公寓為主。

　　高層公寓是許多戶住在一起的集合式住宅，不過集合式住宅也有像華廈或普通公寓這種樓層矮、戶數少的類型。集合式住宅大部分外型相似，因為在有限的空間裡要住進很多家庭，所以必須外型簡單才能提高成本效益。如果每個地方的集合式住宅都能蓋得又有魅力又好看的話，城市一定會有另一番風貌。

充滿創意建築的城市──鹿特丹

1940年二次大戰如火如荼之際，鹿特丹遭到德軍轟炸，幾乎成為廢墟，據說有7萬7千多人失去了家園。1950年代城市重建時，鹿特丹市政府決定建立一座全新的城市，於是開始建造實驗性建築。這裡有許多奇形怪狀的建築物，因此被稱為「現代建築之城」、「建築迷的聖地」。

除了方塊屋之外，還有許多令人著迷的建築物，譬如鉛筆形狀的鉛筆塔（從方塊屋就看得到）、結合傳統市場與高級住宅的拱廊市場、外型酷似天鵝的伊拉斯謨橋、溫室造型的建築物裡疊滿書的書山，以及像箭頭一樣斜斜地指向天際的鹿特丹中央車站等。

方形集合式住宅

方塊屋屬於集合式住宅，英文名稱裡的「cube」是立方體的意思。大多數的房子都是四方形，但方塊屋有點不一樣，是以夾角朝下的方式立起，壁面不是呈90度角，而是45度角傾斜。下面是混凝土建造的柱子，柱子上面安放尖角朝下的方形屋。由於這種形狀看起來像一棵樹或一根柱子，所以也被稱為「樹屋」或「柱屋」。這樣的房屋不是只有一棟，總共有40棟（較小的38棟、較大的2棟），看起來就像由樹木組成的一座森林。

為了保存原有的道路，才會蓋得像一棵樹

之所以會蓋得像一棵樹其實另有原因。建造方塊屋的土地上原本有一條車輛往來的道路，鹿特丹市政府在委託建造集合式住宅的同時，也擔心道路因此受阻，造成交通上的問題，所以要求將房屋建造在道路的上方。最後通過支起柱子，在柱子上建造房屋的方式保存了這條路。雖然室內呈菱角狀，空間很奇特，但在規畫上和一般住宅沒兩樣。一樓有廚房和客廳、二樓為臥室和浴室、三樓則是閣樓，遵循歐洲一般住宅的結構。

哈哈屋

Krzywy Domek

2004 年完工　**設計**｜茲亭斯基、扎列斯基

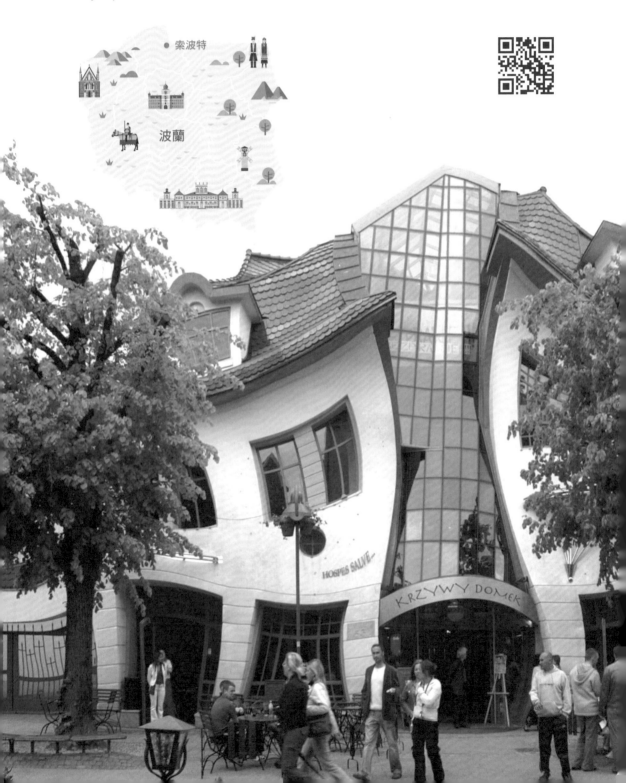

顧名思義，房子的形狀也是「歪樓」

模樣歪歪扭扭的哈哈屋原文名稱「Krzywy Domek」，也是「歪樓」的意思。不知道是被地震搖晃成歪七扭八的模樣，還是被巨人抓著房屋的兩端扭曲，或者是被熾熱的陽光曬軟，才變成這樣扭來扭去的樣子。既像房子有了生命，歡快地跳起舞來，又像童話故事魔法王國裡的房子，充滿了夢幻般的氣息，給人一種是不是哪個人惡作劇用繪圖軟體加工，或是用了凹凸鏡才會看起來歪歪扭扭的感覺。

哈哈屋是建築家茲亭斯基和扎列斯基受到波蘭知名童話插畫家尚岑爾，和瑞典籍作家達爾伯格的啟發設計出來的建築物，所以哈哈屋才會看起來像童話故事中的房子。

© Аимаина хикари

曲線屋頂的絕佳光澤和照明，看起來就像童話裡的房子

外牆使用石頭，曲線屋頂則鋪著塗上一層琺瑯漆的瓷磚。琺瑯漆是在油性清漆裡混合不溶於水或溶劑的顏料調製而成，比一般油漆乾得快，也更有光澤。藍色的琺瑯瓷磚在光線照射下閃閃發亮，更增添晃蕩的效果。

哈哈屋的屋頂看起來也像一條翻騰扭曲的龍背，夜晚會因為照明顯得活靈活現，更像是童話故事裡的小屋。

因為是以購物中心為目的而建造的建築物，所以室內和一般建築物沒有太大的不同。

> **琺瑯漆**
>
> 建築物或商品為了增色或防鏽，會在表面塗上一層油漆。油漆的種類很多，琺瑯漆就是在油性清漆裡混合顏料而成。塗上之後，不僅能凝固成一層厚膜，發出閃亮的光澤，而且不易脫落，色彩豔麗，所以經常使用在建築物上。

像竹子一樣筆直生長的大樓

台北 101

Taipei 101

2003 年完工
設計 | 李祖原

台灣

台北

台灣

就像在高聳入雲的竹子上
層層盛開八節花瓣

建築物明明不會生長，但有些建築物卻給人層層茁壯
的感覺。位於台灣的台北101大樓就像植物的莖從地裡冒出
來，正在生長的模樣。由於玻璃帷幕外牆都是綠色系，感覺
就像一顆樹。據說實際上在建造時，靈感也是來自於高塔和
竹子，模樣就像花開在高聳入雲的竹子上節節攀升。

台北101的結構是下面有一個傾斜5度、到26樓為止的
基座，再上去節節堆疊八節巨型的「斗」，每一節的模樣就
像漢字代表幸運之意的「吉」字，而且是為了配合東方吉
祥數字「八」，並取「才高八斗」之意才疊成八節，每節外
牆均傾斜7度。

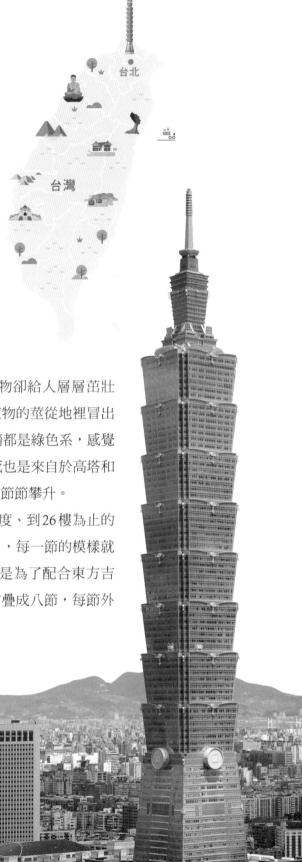

風阻尼器

87樓和92樓之間掛置了風阻尼器，保護建築物免受颱風或地震的影響

除了造型出眾之外，台北101也因為技術成為關注的焦點。台北101高508公尺，完工後幾年的時間裡一直維持著世界最高建築物的頭銜。摩天大樓最擔心強風和地震，台灣是位在地震頻發的環太平洋地震帶的國家，環太平洋地震帶位於太平洋周圍大陸和海洋的交界處附近，是世界上最大的地震帶，事實上台北101在建造當時就曾經遇上震度超過五級的地震。

為了因應緊急情況，台北101在87樓到92樓之間掛置了一個重達660公噸的大鋼球——風阻尼器以便颱風或地震發生時保護建築物。當大樓因強風或震動而搖晃時，風阻尼器也會跟著搖晃，以吸收建築物的擺動，大鋼球會往傾斜的反方向移動來保持重心穩定。大鋼球雖然是圓形，但表面一點也不光滑，而是有層次的。因為無法將一個這麼重的鋼球從地面搬運到88樓，所以是分別吊起41塊厚達12.5公分的鋼板後，當場焊成直徑5.5公尺的鋼球。

以超高速電梯聞名於世，只要37秒就能上升到382公尺高

由於台北101在完工當時是世界上最高的大樓，因此快速到達高樓層就很重要。電梯速度每分鐘1010公尺，換算成時速就是60.6公里。從五樓售票口上升到382公尺高的89樓，只需要37秒的時間。當時獲得金氏世界紀錄認證為「世界最快速電梯」，並贏得「子彈電梯」的稱號。截至2022年，世界最快速電梯是中國廣州周大福金融中心，1分鐘最快可爬升到1260公尺。

脫殼

101大樓一節節的外型就像竹子破殼生長。昆蟲或蝦子等甲殼動物因為有堅硬的外殼阻擋，所以必須透過脫殼的過程來生長。蟬鳴的夏季裡，樹上隨處可見蟬留下的殼。脫殼的過程只會發生在生物身上，假設脫殼也發生在像建築物之類的無生物，會是什麼樣子呢？想像一下買了小車或小房子，隨著時間的過去慢慢變大成了大車或大房子……要是真的發生一定非常奇妙。

棲息地 67 號

Habitat 67

加拿大

1967 年完工　**設計**｜摩西・薩夫迪

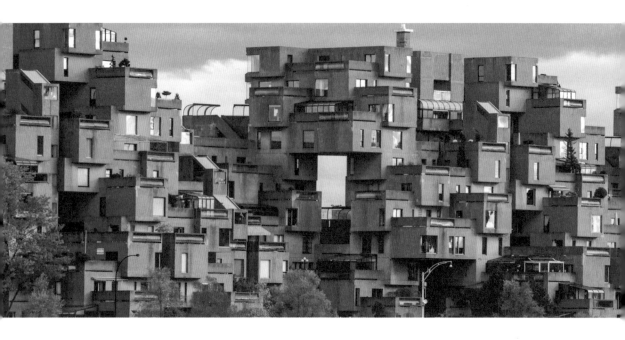

貌似隨意堆砌的樂高玩具，未來主義居住空間

　　當我們拼湊由數百個積木組成的複雜樂高玩具時，雖然需要花上好幾天的時間，但完成之後一件精彩的作品也就此誕生。樂高再複雜，只要按照說明書就能一路拼到完成為止。但如果在沒有說明書的情況下就扔下數百個積木要我們完成一件作品的話，該怎麼辦？一開始可能會茫然不知所措，但既然可以自行發揮，說不定能得到獨一無二的成果。即使稍微有些不自然或生疏，也會做出具有獨特風格和創意性的作品。

　　公寓的型態幾乎都一樣，大部分是方方正正的四方形。即使外觀有所改變，但也脫離不了四方型這個大框架。棲息地 67 號是公寓，但又不像公寓，就像樂高積木隨意堆砌似的，展現隨性且獨特的風貌。1967 年加拿大蒙特婁舉辦了世界博覽會，博覽會的主題之一是未來主義居住空間，而棲息地 67 號就是當時為了配合主題而建造的建築物。

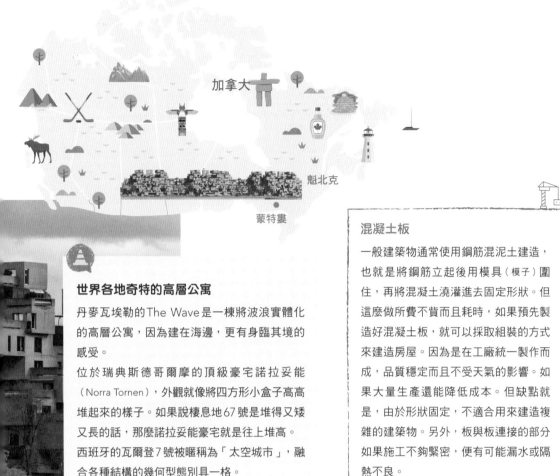

加拿大

魁北克

蒙特婁

世界各地奇特的高層公寓

丹麥瓦埃勒的The Wave是一棟將波浪實體化的高層公寓，因為建在海邊，更有身臨其境的感受。

位於瑞典斯德哥爾摩的頂級豪宅諾拉妥能（Norra Tornen），外觀就像將四方形小盒子高高堆起來的樣子。如果說棲息地67號是堆得又矮又長的話，那麼諾拉妥能豪宅就是往上堆高。

西班牙的瓦爾登7號被暱稱為「太空城市」，融合各種結構的幾何型態別具一格。

混凝土板

一般建築物通常使用鋼筋混泥土建造，也就是將鋼筋立起後用模具（模子）圍住，再將混凝土澆灌進去固定形狀。但這麼做所費不貲而且耗時，如果預先製造好混凝土板，就可以採取組裝的方式來建造房屋。因為是在工廠統一製作而成，品質穩定而且不受天氣的影響。如果大量生產還能降低成本。但缺點就是，由於形狀固定，不適合用來建造複雜的建築物。另外，板與板連接的部分如果施工不夠緊密，便有可能漏水或隔熱不良。

365個組合式立方體像堆樂高積木一樣拼裝成158戶

設計這棟大樓的摩西・薩夫迪已經預想到未來城市會變得很複雜，許多人會聚集在一起生活，但戶數雖多，每一戶都是獨立單元，以便保有個人的隱私。為了實現這個目標，他將365個組合式立方體排列成158戶。整體建築雖呈現不規則的型態，但立方體的規格固定。先在工廠裡製作好混凝土板之後，採取在施工現場組合的方法，大大減少了工程時間。靠著這種方法也克服了蒙特婁冬季漫長、施工不便的氣候，立方體就像堆砌樂高一樣，先用起重機吊上去，再用鋼纜連接。

各戶位置錯落有致，鄰居家的屋頂就發揮了露台或庭園的作用。因為是通透的結構，陽光也很充足。橫向一整排的房子，形狀各有不同，看起來就像有許多房子聚集在一起的村落。聽說建築師的靈感也是來自於中東和地中海山丘上的村莊。

擬物化的世界另類建築物2

全世界有很多建築物打破「建築物是四四方方」的傳統觀念，非但不局限於四方形，而且還模仿某些特殊物體來建造。有的只表達出象徵性的型態，有的乾脆按照物體的模樣設計。由此可知建築的世界無極限。

隆加伯格公司總部

這是製作手工提籃的隆加伯格公司總部大樓，大樓也蓋得像一個真正的提籃。雖然被批評是最糟糕的建築物，但也因為造型別具風格，成為著名的地標。

美國

堪薩斯市立圖書館

大樓外牆被設計成像一座大型書架，充當大樓外牆的書共有22本，該放哪本書是由市民投票決定。從建築物的外牆一眼就能知道這是一座圖書館。

塞米諾爾硬石飯店

大樓被建造成像一把吉他，就連吉他弦也表現了出來，酷似真正的吉他模樣，可以說是世界上最大的吉他。

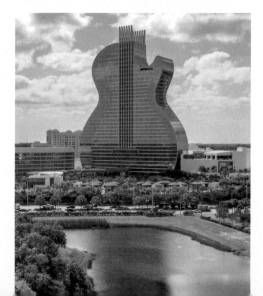

阿格巴塔

外型神似子彈，也有人說像手指頭或醃黃瓜。據說此建築物的設計者尚·努維爾，是從巴塞隆納近郊蒙塞拉特山的岩石模樣獲得靈感。

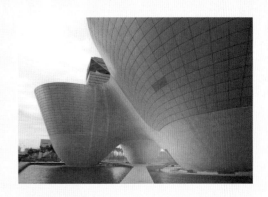

三碗展館

造型就像三個碗連接在一起，也像倒過來蓋的建築物。三碗展館是一個綜合性的文化藝術空間，在這裡舉行各式各樣表演和展覽等文化活動。

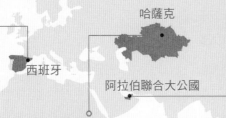

哈薩克

西班牙

阿拉伯聯合大公國

大韓民國

大汗帳篷娛樂中心

外型就像遊牧民族的帳篷，「大汗帳篷」這個名稱就代表「國王的帳篷」之意。這裡是一個集廣場、購物中心、游泳館、商業設施、休閒設施於一體的綜合園區。

帆船酒店

被譽為世界上最豪華的酒店。這是一座由鋼材框架包圍的混凝土塔式建築物，據說是仿效一種阿拉伯單桅帆船的帆設計，建築的外型就像一艘巨大的帆船。

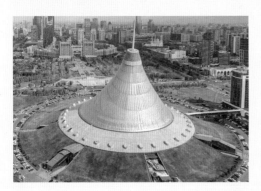

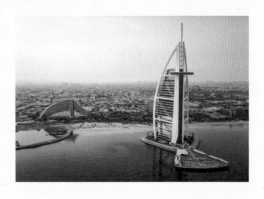

索引

國家圖書館出版品預行編目 (CIP) 資料

世界建築博覽會：看人類如何運用智慧與工藝留
下歷史的腳印/林唯信著；游芯歆譯. -- 初版. --
臺北市：臺灣東販股份有限公司, 2024.02
204 面；18.3×25.5 公分
譯自：10 대를 위한 건축학교
ISBN 978-626-379-234-0 (平裝)

1.CST: 建築物 2.CST: 建築藝術 3.CST: 建築史

920.9 112022315

世界建築博覽會

看人類如何運用智慧與工藝留下歷史的腳印

2024 年 2 月 1 日初版第一刷發行

作　　　者　林唯信
譯　　　者　游芯歆
編　　　輯　曾羽辰
美 術 設 計　許麗文
發 行 人　若森稔雄
發 行 所　台灣東販股份有限公司
　　　　　　＜地址＞台北市南京東路4段130號2F-1
　　　　　　＜電話＞(02)2577-8878
　　　　　　＜傳真＞(02)2577-8896
　　　　　　＜網址＞http://www.tohan.com.tw
郵 撥 帳 號　1405049-4
法 律 顧 問　蕭雄淋律師
總 經 銷　聯合發行股份有限公司
　　　　　　＜電話＞(02)2917-8022

TOHAN